U0015090

情色美術史

解讀西洋名畫中的情與慾

池上英洋 —— 著

陳淑華 —— 審訂　林佩瑾 —— 譯

ヌードが語る名画の謎

| 左右西方美術史發展的愛戀情事

國立台灣師範大學美術系教授　陳淑華

　　打從無意間考上師大美術系的學生時代開始，就常在想美術能給這個世界帶來什麼？該畫些什麼？又當如何畫？素描課和油畫課，老師讓我們畫石膏像、畫人體為主、偶而畫同學肖像，並告訴我們畫人物才能展現功力。畢業製作因為不願犧牲了自己想要的寧靜，想將畫面意境留給所有有緣人，始終不願將會干擾意境的人物放進構圖裡，老師們卻都很善意地替我擔心沒有畫人物無法充分展現平日的實力……現在回想，其實這個思維和西方美術史的影響息息相關。

　　不同於東方美術史雖有人物，但往往占更重比例的是山水、是花鳥，西方美術史確實是以人物為主軸貫穿歷史。其中尤其以寫盡人類歷史重要篇幅的兩性之間的情愛，不論異性或同性、合法不合法，在藝術史中譜出無數動人樂章……。自古希臘神話以降，神與神、人與人、神與人之間錯綜複雜的情愛糾葛主宰著西方美術史的主軸線。從創世紀的亞當夏娃到風俗畫中的市井小民，從轟轟烈烈的炙愛到含蓄內斂的表達愛意，這類主題從未在美術史中缺席，很重要的原因之一是它充分且直接反映了人性，另一個重要因素則是它提供了千古之間經常被視為是藝術家展現畫技的核心能力──人體，尤其是裸體

——合理的繪畫理由。

　　美術史籍通常用歷史脈絡作結構，此類主題式的美術史，往往為了傳達並分析主題可能隱含的種種意涵，必須打破歷史結構，重新整合再加以分門別類，並例舉數幅某個或某些時代重要代表性作品就其技法和意涵分析說明。要能言之有物，並能引人入勝，又不致於生硬枯燥，作者就必須有深厚的美術史知識作根基，又需具備書寫流暢以及類似說故事的疏理能力，可想而知除了需具備熱情之外，還需投入無數心血。初審這本《情色美術史》時，便發現它完全具備了這些條件，作者有著美術史學者治學自律嚴謹的態度，包括畫作時代背景、社會氛圍，乃至於畫家詮釋主題獨到巧妙之處皆有剖析；從目錄還可窺見作者分類與章節安排之用心，從最清純的愛到理想婚姻，甚至還比對都市和鄉村婚禮之別，以及情愛當中所涉及的種種愛妒戀恨，乃至於包括屈服於現實的交易婚姻、娼妓，甚至包括引發話題的同性之愛、亂倫……到愛已逝……愛昇華，具深度亦具廣度。

　　作者池上英洋以藝術史學家的嚴謹書寫本書同時，最成功之處是又能拿捏合宜地掌握到適合普羅大眾鑑賞之用應有的平易近人的陳述，深入淺出地分析每一個子題及畫作，彷彿藉著畫作訴說著一個個生活周遭的小故事，饒富趣味，甚至令人莞爾，例如：可曾想過嫁妝其實曾經等於女人的老人年金……？可曾想過亂倫不一定是上一代施暴於下一代……？藝術史道盡種種現象，有些是反反覆覆地發生，有些則甚至是連想像都難

以想像的現象……！

　　若說對於美的敏感度主要是與生俱來的，感謝老天爺讓自己可以經常戲稱自己是視覺動物，但實際上，不論是作為藝術史學者或創作者，自己始終最關心的仍是視覺背後的動機和意義，視覺除了作為美的呈現之外，更是傳達動機和意義的手段。當立志走上最不切實際的畫家之路時，便決心前往法國研讀藝術史，因為相信鑑古可以知今，藝術史雖然仍有主觀成分，但不容否認，時間的距離確實能給予相對性客觀思考的空間。決定留學之初，便鎖定以題材式主題作為研究方向，深入探索藝術史上諸多才華出眾的藝術家為何對某些主題感興趣，又如何運用各自的巧思詮釋相同主題，留下得以跨越時空的不朽名作。

　　歷史是人類智慧的結晶，藝術史更是結合美與巧思的產物。他山之石可以攻錯，閱讀像池上英洋如此認真嚴謹的藝術史學者以平易近人的方式用心疏理的藝術鑑賞書籍，對於愛好藝術的專業與非專業者皆是啟發。

裸與露的藝術——讀《情色美術史》

國立台灣藝術大學美術系兼任助理教授　鄭治桂

　　喜聞《情色美術史》中文迻譯，盼之久矣。本書原日文書名為《官能美術史》，其中「官能」譯自「Erotic」。日文之「官能」在醫學上指器官之功能，在文學藝術上，則指性所帶來的肉慾（肉体的な快感）。情色即色情，色中有情，情中有色，是藝術感官的極致了，而「Erotic」（色慾），這個字的來源，從「Eros」（厄洛斯）——天地間第一個愛神，飽含生殖力的慾望之性而來。西方的色情藝術，與裸體之美，最終匯成一種畫類、一脈傳統，衍成人類文化的巨大現象。

　　本書從維納斯（Venus）談起，世人皆知她是美神，也是性愛的偶像，慾望的主宰。美與性、色與愛，一體之兩面，時常分別探討，實則難以截然劃分。而裸裎的希臘諸神之中，誕生於海上泡沫的維納斯是希臘神話中最易辨認的女神，她是一切裸體之美的原型。人類（神仙亦然）的煩惱在愛，而不在性。性的慾望宣洩易，愛的滿足卻難。維納斯之美足以翻天覆地令天下不安，邱比特（Cupid）卻叫人煩惱。但無論是愛或性、是想像力或費洛蒙，多少神仙闖下滔天大禍，多少英雄建立偉大的功業，都受這不可抗拒的驅力擺布。在邱比特統御的愛之王國中，就連阿波羅諸神也要退讓，太陽神和「逃走的女人」達

芙妮在逃不了的命運戲碼中，就受著愛神的捉弄！

　　而那些宙斯眼底下「逃不走的女人們」，被白牛迷惑、被天鵝欺騙、被黃金雨染指，被掠奪上天、被強占失身。這個至高無上的神，見色心起，為所欲為，擄獲女性（的身體），如一頭雄牛。宙斯，這個宇宙中最大力量，雷霆之神，便是雄性生殖力的極致象徵，教人莫可奈何的頭疼。

　　當冥王黑帝斯掠奪了春之女神普西芬妮，天地變色，春天消失，這個寓意，彷彿複製了宙斯擄獲女性的暗黑版本，饒是如此，不也透露出陰森的地府也無法抗拒美麗與愛。希臘諸神反覆的愛慾鬧劇，揭露了一個真相──美與色可以被掠奪，而愛，卻教人不由自主。

　　傳奇中雕刻家畢馬龍將想像的美形象化，卻愛上了自己創造出的美，虛擬與想像代換真實，創造的美，比真實還美，這種思維與創意，存在精神的層面，讓人愛得無法自拔。千百年後，畫家拉斐爾塑造的女性典範，那優雅脫俗之美更影響了西方超過五個世紀，而拉斐爾之前的世界又該如何？那些真實的女子，又是如何的嬌媚、細緻，或粗獷而真實？藝術家與模特兒之間的愛恨情怨，奇豔絕倫的每一個故事都足以寫成一本書。

　　本書之「官能藝術」實質上談的是愛與慾的藝術表現。是性的吸引力，開啟了感官世界，而萌生愛情，其實反之亦然。

　　一本情色藝術史，或許就在暗示人類的歷史，彷彿由理性引導一切文明的發展，將所有慾望昇華，將和諧的愛，標舉為

最高價值，然而世界卻以它原始的方式運行——巨大的慾望驅動著世界，卻非理性的人類意志所能左右。我始終以為，如果情色藝術（色情藝術）之有藝術價值，那必是繪畫中包涵了「色情價值」。裸裎之美，豈能無色情之慾？情色悅目、色情動心，可以玩味之處即在曖昧。當同性之愛解禁，亂倫仍是畸戀的今日，有圖為證的古希臘羅馬愛慾史可是熱鬧非凡呢。從這一點觀察，藝術史不也扮演了人類慾望的圖像史。

色情或情色，慾望與性，人人可得而言之，但美與藝術，官能之美的內幕，與性主題的藝術萬千樣態卻非專家不能置喙。此亦為本書精彩之處，而各代名家經典傑作圖彩紛呈，令人心神蕩漾；作者之文筆感知並行尤為本書繽紛之貌；誘人寓窺望於閱覽，而玩味情色，果然想像無窮。

裸與露，在西方世界成為人體藝術，無論雕刻或繪畫，貫串時空，於古希臘早已攀登高峰，人體之美甚至以科學的數字標定，教人稱奇！裸體——在東方，中國、日本及韓國文化中，卻僅止於春宮畫與祕戲圖，尤為引人好奇的禁忌，這禁忌以厭驚祝融火神之名，以壓箱嫁妝之實，給新嫁娘上第一堂的性教育。在以衣冠上國來標榜的東方文化中，身體掩藏得如此隱諱與神祕，教我們不禁要讚嘆起西方源源不絕的，煥發出如此豐富飽滿的色情藝術。

色情藝術，源於人性，卻並不止於滿足慾望，它更是美的創造。不只因為美與愛是同一個女神，而美與色、愛與性，本來難分難捨。胴體！胴體！多少愛情假汝名以行？愛情！愛

情！多少慾望乘邱比特之翼趁夜色掩至。名為愛，莫非是性，說是性，其實是愛。愛性合一，靈肉同源，終須分開析論，這二元的概念，即分別為維納斯與邱比特的美與愛，都源自原始阿芙蘿黛蒂之美與厄洛斯之愛。

　　西方藝術，以愛之名穿越時空，詮釋著慾望的本質，如何以愛現身，以美登場，這股由愛慾驅動的官能想像，竟然匯成沛然莫禦的人體藝術傳統！情色之為藝術，還真是一個西方製造，東方只能翻譯的產物呢。

畫筆下情與慾的祕密

　　圖1，男子強勢地摟住女子的腰，意圖奪去她的吻；女子扭動身體作勢掙脫，卻不用力推開男子，只是睜著水汪汪的杏眼凝視對方。圖2，一名強壯的男子野蠻地抱起女子，她衣裳凌亂、酥胸裸露，神情又驚又懼，但除了悲憤，臉上也閃過一絲困惑的神色。

　　圖3，描繪的是一名和天鵝嬉戲的女子；她一頭金髮，身戴華麗珠寶，頸上掛著一條亮晶晶的珍珠項鍊；然而，她豐滿的身體卻一絲不掛，只有天鵝覆蓋其上，將女子壓倒，兩者的下半身緊密貼合。天鵝的喙鑽入女子雙脣之間，只見女子臉頰紅潤、眼神迷醉，看起來不像是與寵物嬉戲，倒有一股難以言喻的氛圍。

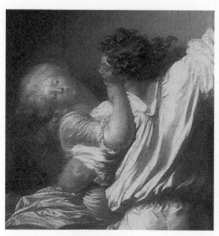

1

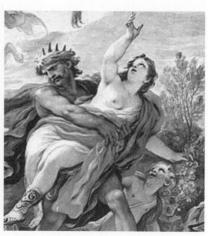

2

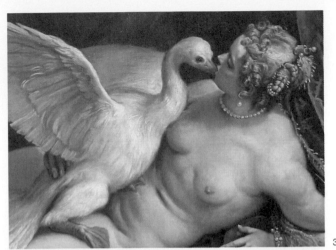

3

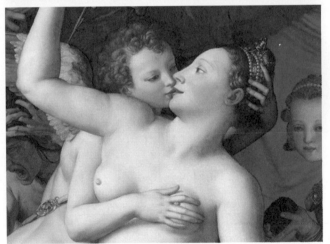

4

　　圖4，成熟女子與少年裸體相擁，您是否覺得有
些違反道德呢？少年眼神魅惑地望著女子，一手托著
女子的頭，另一手撫摸她豐滿的乳房，嘴脣還不忘湊

上她的朱脣。這名少年即將脫離兒童期，但兩人之間年齡差距好比母子，她不僅不拒絕其愛撫，甚至還面頰潮紅，露出性感的微笑。兩者裸身交纏，柔嫩的肌膚隱約散發出一股情色氣息。這些畫，到底有什麼含意呢？

在藝術的世界中，有許許多多以複雜情愛為主題的作品。遠從盤古開天以來，愛與死就是人類最關心的兩件事，畫家們也創造出許多以此為題的作品。不，應該說，每個藝術家一生都絕對接觸過這兩大題材，畫家們為此苦惱至極，滿腦子想的都是該如何描繪——「愛」。

舉例來說，大家都知道林布蘭（Rembrandt Harmenszoon van Rijn）是畫出名作《夜巡》（The Night Watch）的大畫家，但恐怕很少人知道他也畫了不少暗喻性交的作品。還有，您知道達文西（Leonardo da Vinci）那數量龐大的解剖圖中，也有幾張是描寫男女性愛的嗎？此外，寫實主義流派創始人庫爾貝（Gustave Courbet），也是在與愛相關的主題中開創出情色與女同志類別的先驅，他們為什麼會創作那些作品？究竟有什麼動機呢？

本書將介紹西洋美術中的情色史，帶您細細品味其廣度與深度：第一章登場的人物，就是在這類西洋藝術作品中最廣為人知的「愛與美的女神」——維納斯

（Venus）。她的歷史有多久，「愛」在文化史中就存在多久，她同時也是裸體與身體意識的代名詞。第二章，我們來看看充滿戀愛情事的神話吧。希臘羅馬神話根本是強暴、出軌與外遇的集散地——以現代觀點而言，這簡直難以想像，不過遠古時期的人們廣泛接納此類神話，而且也從中習得許多道理。

接著，第三章將介紹畫家們自己的情史，與他們鍾情的戀愛對象。第四章，一起來欣賞各種描繪接吻與情書的作品吧！過去有些談戀愛的習慣與現代大相逕庭，有些則與現代相去不遠，無論是哪一種，都將帶給讀者新鮮與驚奇的感受。第五章的主題則是房事、外遇與性交易，這可是平時難得一見的作品呢。最後一章我們將介紹各種愛的形式，例如同性之愛、騎士精神之戀、離別與嫉妒等等。

上述作品在悠久的歲月中匯集成塔，寫就一部眾生的愛恨痴嗔史。如今，我們依然尋求著愛與喜悅，並為愛悲傷、煩惱和痛苦；因此，這些藝術作品才能歷久彌新，淵遠流長。

目錄
CONTENTS

Chapter 5 檯面下的情慾

Chapter 6 包羅萬象的情色藝術

第一章

維納斯——支配愛慾的女神

1-1

維納斯的誕生

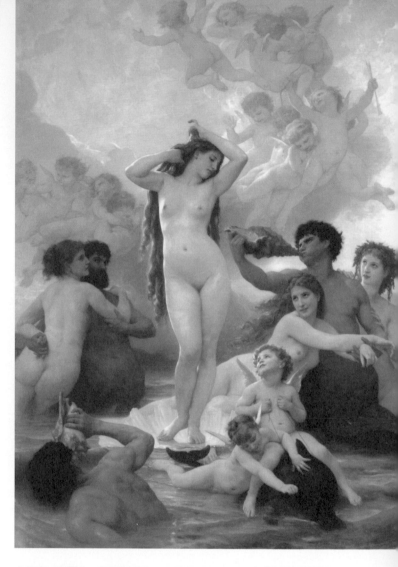

▲ 威廉・阿道夫・布格羅（William Adolphe Bouguereau），《維納斯的誕生》
（The Birth of Venus），1879年，巴黎奧塞美術館

本作的維納斯作風大膽開放，相較於遮住乳房與陰部的波提且利版維納斯，
布格羅的女神顯得落落大方，一逕撥開長髮。儘管身體看似扭動幅度大，其
腰部與膝蓋彎曲幅度卻很自然。由此可見，這位性感動人的維納斯，是學院
派代表畫家布格羅在畫室照著模特兒的姿勢所畫出來的。

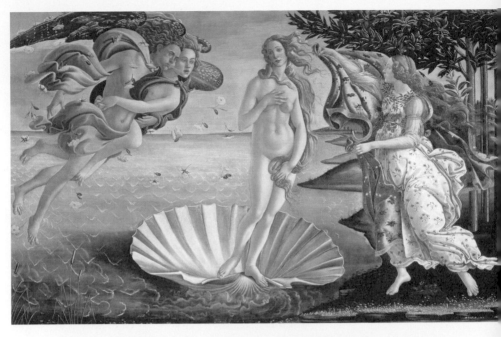

▲ 桑德羅 ‧ 波提且利（Sandro Botticelli），《維納斯的誕生》（The Birth of
Venus），1484-86 年，佛羅倫斯烏菲茲美術館

這位維納斯看似體態勻稱、完美無比，其實這種站姿很難達成，各位站站看
就知道，她的重心嚴重左傾。簡言之，波提且利並非照著模特兒的姿勢描繪，
而是將腦中對美的想像化為線條與色彩。

藝術家有千百種，但自古以來，他們就是一群想將美麗具象化的生物，而男性大多又自然地會受到女性胴體吸引，因此在藝術史上占有極大人數優勢的男性，必然會致力於描繪女性胴體——尤其是美麗的女性胴體，這也成為藝術史的部分趨勢。

　　以希臘羅馬神話為文化支柱的西方世界，說到最美的女性胴體，當數「愛與美的女神」——維納斯（希臘神話中的阿芙蘿黛蒂〔Aphrodite〕）。也難怪從古代起，十件以情色為主題的藝術作品，有九件是以維納斯為主角。

　　天空之神烏拉諾斯（Uranus）的陰莖被兒子農業之神克洛諾斯（Kronos，羅馬神話中的薩圖爾努斯〔Saturnus〕）割斷落入海中——愛與美的女神阿芙蘿黛蒂遂從海中所生的泡沫誕生，而阿芙蘿黛蒂這希臘名就是從Aphros（泡沫）一字衍生而來。

　　此外，這個名字與許多露骨的性用語具有密切關係，如Aphrodisian（妓女）、Aphrodisiastikos（春藥）、Aphrodisia（性慾）。上一段的阿芙蘿黛蒂誕生由來令人莞爾，但知道她的名字語源與衍生語之後，不禁令人猜想，這段故事或許是後人從發音類似的單字中聯想而來的。

　　總而言之，維納斯（阿芙蘿黛蒂）在希臘羅馬神話之中，是與農業之神、太陽神、冥界之王並列的古神。

這表示人們日常生活中最切身、最不可或缺的元素，成為了人們最初的祈禱對象。如此這般，愛與美的女神維納斯，就在人們祈求作物豐收、子孫滿堂的願望之中誕生。

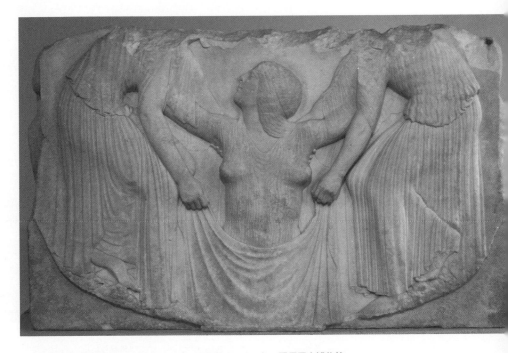

▲《路德維希的寶座》（Ludovisi Throne），西元前460-450年，羅馬國立博物館
這座淺浮雕的身體曲線與衣服皺摺雕刻得相當細緻，完全看不出來是距今2500年前的作品。它的兩側分別刻著焚香與吹笛的時序女神荷賴（Horae），有人說這是被人從冥界拉出來的普西芬妮（Persephone），不過一般認為這是從泡沫中誕生的維納斯。

▲ 亞歷山大・卡巴內爾（Alexandre Cabanel），《維納斯的誕生》（The birth of Venus），1863年，巴黎奧塞美術館

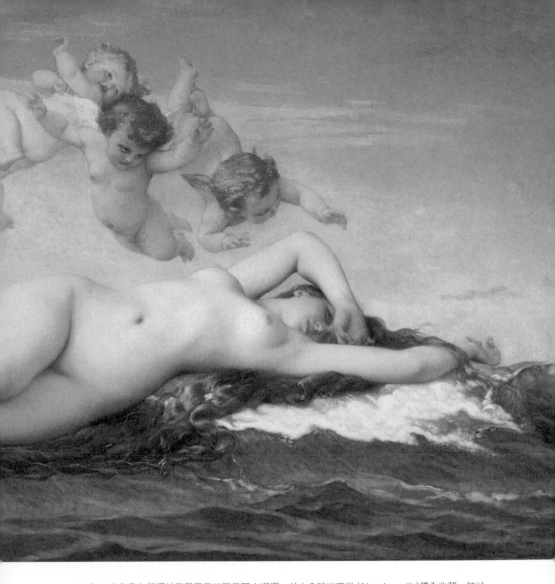

1863年，本作品在落選沙龍展示時獲得巨大迴響，並由拿破崙三世（Napoleon Ⅲ）購入收藏。該沙龍也同時展示馬內（Édouard Manet）的《草地上的午餐》（The Luncheon on the Grass，1863年，法國巴黎奧塞美術館），兩幅畫作各有擁護者，引爆熱議。從現代的觀點看來，本作品較為情色，但相較於引人非議的《草地上的午餐》，本畫題材顯然取自於神話故事，因此逃過一劫。

太
古
美
神
復
活

　　描繪維納斯誕生的畫作之中，最聞名遐邇的就數波提且利的作品（詳參19頁）。他的維納斯神情含蓄優雅，獨樹一格，那雙憂鬱的眼眸，迷倒眾生。只是本作品訂購者不明，文藝復興時期的畫家瓦薩里（Giorgio Vasari）將本畫與《春》（詳參31頁）一併刊載於著作《藝苑名人傳》（*The Lives of the Most Excellent Painters, Sculptors, and Architects, from Cimabue to Our Times*）中，可見訂購人連個影子也沒有。不過，畫面左下角的寬葉香蒲象徵子孫滿堂，因此《維納斯的誕生》很可能是用來祈求早生貴子。

　　波提且利的維納斯是文藝復興時期最具代表性的「復活」美神。換句話說，在文藝復興時期之前，維納斯不知沉睡了多少世紀。在中世紀將近一千年的時間，女性裸體藝術創作全受限於基督教的道德規範，幾乎無緣問世，唯有夏娃（容後補述）、蘇珊娜等在聖經中登場的角色能不受此限。

　　但是，拜十字軍東征引發商業熱潮所賜，義大利商人的財力日漸壯大，他們組織公會，最終實質掌握了自治城邦（comune）的大權。政治決策權掌控於幾個大型公會代表手中，不過這種類共和政體，與從前皇帝及教皇獨攬大權的封建社會大相逕庭。

　　他們需要過往的模範典型，例如古羅馬共和國與古希臘城邦——他們重新審視上述兩種古代文化，這

就是「文藝復興運動」（the Renaissance）；身為社會主流中堅的商人，為這場「古典復興」帶來莫大影響。就這樣，古代神祇成為文藝復興的重心，也因為在此之前從未有過以女性胴體為主題的作品，維納斯才會在眾神之中一枝獨秀。

古典的復興與愛國象徵

　　波提且利的維納斯站在巨大的貝殼上面，暗示著她誕生於海上；她單腳彎曲，身體微微彎成 S 型，將重心放在另一腳——這種姿勢叫做「對置」（contrapposto），梵蒂岡美術館的普拉克西特列斯（Praxiteles）複製品《克尼多斯的維納斯》（The Aphrodite of Knidos）也採用了這種姿勢。原作創作於西元前四世紀，日後成為維納斯立像的典範，現已失傳，唯有羅馬時代的幾項複製品流傳至今。

　　自《克尼多斯的維納斯》之後，一手撫胸、一手遮

羅馬時代複製品，原作是普拉克西特列斯創作於西元前四世紀中葉的《克尼多斯的維納斯》，西元二世紀，梵蒂岡美術館
這件羅馬時代的複製品，令世人得以窺見已失傳的原作風貌。據推測，本作品並非基於「希臘美學」所憑空創造而成，而是參考了真人模特兒。普拉克西特列斯和菲迪亞斯（Phidias）並列為古代兩大雕刻家，本作雖然歷史悠久，但與普拉克西特列斯的原作相較之下，恐怕還是略遜一籌。

◀ 提齊安諾・維伽略
（Tiziano Vecellio，亦稱提
香（Titian）），《維納斯
從海上升起（維納斯的誕
生）》（Venus rising from the
sea），1520年，愛丁堡蘇
格蘭國立美術館
以輕快筆觸薄塗而成的維納
斯。儘管沒有畫出全身，角
落的貝殼可是畫得一點都不
馬虎。

▶讓・奧古斯特・多米尼
克・安格爾（Jean Auguste
Dominique Ingres），《泉》
（The Source），1856年，
巴黎奧塞美術館
新古典主義大師安格爾，可
能在義大利留學時便著手創
作此作品（於晚年完成）。
在本作品發表之前，他也
畫過同一位模特兒、同樣姿
勢的《維納斯的誕生（從水
上升起的維納斯）》（Venus
Anadyomene，收藏於尚蒂
伊城堡孔代博物館），可見
構圖是參考自義大利相同主
題的眾多作品。

住私處的姿勢稱為「含羞的維納斯」（Venus Pudica，英文：modest Venus），成為維納斯立像標準形式之一。我們來看看兩尊同形式的維納斯像吧，一尊是佛羅倫斯烏菲茲美術館的《梅迪奇的維納斯》（Medici Venus），一尊是出自於安東尼奧・卡諾瓦（Antonio Canova）的《義大利的維納斯》（Venus Italica）。

這兩件作品極為相似，是因為後者是前者的替代品。拿破崙征服義大利半島後，將許多藝術作品帶回法國，《梅迪奇的維納斯》正是其中之一。該作品是希臘化時代的經典作品，亦為義大利維納斯雕像的象徵，卻被拿破崙奪走。

愛國雕刻家卡諾瓦以被奪走的維納斯像為藍本，創作出《義大利的維納斯》，遞補前作留下的空位。由作品名稱可知，這是義大利人卡諾瓦在拿破崙侵略下所發起的愛國行動。

《梅迪奇的維納斯》原作創於西元前二世紀，複製品創於西元前一世紀，佛羅倫斯烏菲茲美術館

安東尼奧・卡諾瓦，《義大利的維納斯》，1804-12 年，佛羅倫斯彼提宮

厲害的卡諾瓦，在拿破崙戰爭後的維也納國際會議中帶頭要求回收失去的藝術品，在他的努力之下，梵蒂岡博物館的鎮館之寶大理石雕像《拉奧孔與兒子們》（Laocoön and His Sons）與其他大部分被奪走的藝術品都回到了祖國。除此之外，《梅迪奇的維納斯》也回歸故里，卡諾瓦的維納斯像如今已移送至河對岸的彼提宮。

希拉姆・包渥斯，（Hiram Powers），《希臘女奴》（The Greek Slave），1844年，英國達靈頓雷比城堡
本作品的姿勢也與《梅迪奇的維納斯》十分雷同，然而，身上的鎖鏈與小小的十字架，顯示出她是一名俘虜。包渥斯藉由雕刻這名在希臘獨立戰爭中遭到俘虜的基督徒，表達對於獨立運動的支持。

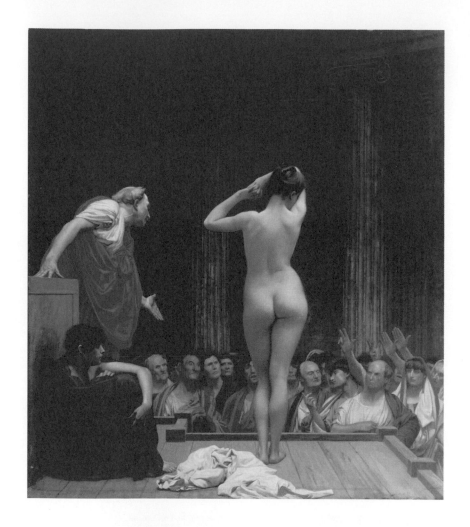

▲ 讓—里奧 · 傑洛姆（Jean-Léon Gérôme），《羅馬的奴隸市場》（Selling Slaves in Rome），1884年，巴爾的摩華特斯美術館

傑洛姆畫過幾幅描繪古代女奴買賣的畫作，這些作品令他聲名大噪。女奴含羞掩面，他採用「對置」手法，使其身體彎成極端的 S 型。色慾薰心的男人們，與坐在一旁等候上陣、任憑命運擺布的奴隸，形成強烈的對比。

1-3

女神的花園

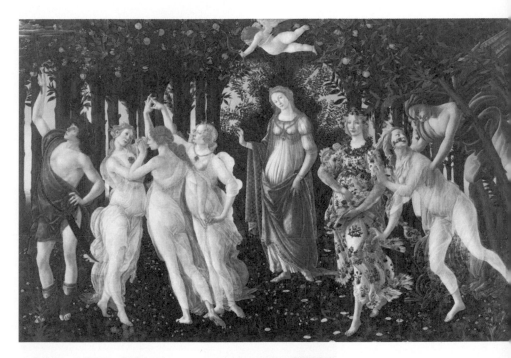

▲ 桑德羅・波提且利，《春》（Allegory of Spring），1482年，佛羅倫斯烏菲茲美術館

本作品原本是用來裝飾豪華長椅（lettuccio）的背板（spalliera）。據説這是波提且利在1482年為了祝賀羅倫佐・德・梅迪奇（Lorenzo il Popolano）的婚禮所畫，1499年的梅迪奇家產目錄只記載《春》，沒有《維納斯的誕生》。雖然瓦薩里在書中將兩件作品刊載在一起，但兩者起初很可能並不成對。

波提且利的《春》與他另一幅作品《維納斯的誕生》，皆為文藝復興時期的代表作品。這兩幅畫都收藏於佛羅倫斯烏菲茲美術館的同一間展示室，成為鎮館之寶。不過，《維納斯的誕生》淺顯易懂，任誰都能看出站在貝殼上的女神就是維納斯，相較於此，《春》可就難懂多了。

九個人聚集在陰暗的森林之中，腳邊百花齊放。畫面左邊的男子是眾神使者荷米斯（Hermes，羅馬神話中的墨丘利〔Mercury〕），他高舉著名的商神杖，昭告天下：這裡就是烏托邦。另一方面，畫面右邊的是西風神仄費洛斯（Zephyros），他對旁邊的女子吹氣（亦即從西邊吹來的春風），這名女子就是精靈克洛里斯（Chloris），她迎向春天而萌芽，不久就會變成身旁的花之女神芙蘿拉（Flora）。另一種說法是，那位即將綻放花朵的女子是芙蘿拉，而左邊的是化為人形的春

◀ 作者不詳，《芙蘿拉》（Flora, woman picking flowers with a cornucopia，或是《春》）的濕壁畫，西元一世紀前期，拿坡里國立考古學博物館
西元79年義大利的維蘇威火山爆發不僅毀了龐貝城，也摧毀斯塔比亞，這塊濕壁畫碎片就是1759年從斯塔比亞挖掘而來。畫中女子的摘花背影甚為優雅，因此廣泛登上各地的郵票、廣告甚至是聯合國教科文組織的海報，諷刺的是，斯塔比亞卻沒有被該組織選為世界遺產。

天——無論如何，這名女子都象徵著充滿生機的春天，腹部隆起，身懷六甲。

　　畫面左方跳著圓舞曲的三名女子，就是流傳千古的「美惠三女神」（The Three Graces）。她們的名字是塔利亞（Thalia）、阿格萊亞（Aglaia）與歐芙洛緒涅（Euphrosyne），在文藝復興時期分別代表「愛、貞節與美」。義大利的錫耶納主教座堂（Siena Cathedral）仍保留著自古流傳下來的大理石像，文藝復興時期的藝術家們（例如拉斐爾〔Raffaello Sanzio〕）以此獲得靈感，創作了許多三女神的畫作。如上所述，這也是文藝復興時期的古典復興經典例子之一。

《美惠三女神》，西元三世紀（西元前三～二世紀的希臘雕像複製品），錫耶納主教座堂
截至1502年之前都收藏於羅馬的皮可洛米尼樞機主教大宅，之後送至錫耶納，展示於錫耶納主教座堂的皮可洛米尼圖書館。它是許多藝術家的靈感來源，例如拉斐爾就是其中之一。

▶ 桑德羅・波提且利，《受維納斯及三女神祝福的年輕女子》（Venus and the Three Graces Presenting Gifts to a Young Woman），1485年，巴黎羅浮宮
這幅濕壁畫創作於佛羅倫斯郊外的雷米莊園（Villa Lemmi），原已傷痕累累，後於1873年複印至畫布，列入羅浮宮的收藏。據說1486年嫁給莊園主人托納波尼的喬凡娜・阿爾比齊（Giovanna degli Albizzi），就是右邊那位女主角。

天上之愛 VS 地上之愛

　　在《春》的畫面上方有個飛翔中的邱比特（Cupid，亦稱阿莫爾〔Amor〕），他拉緊弓弦，瞄準美惠三女神中央的「貞節」。換言之，愛神邱比特希望全天下有情人都能終成眷屬，但貞操觀念無疑是阻礙他的最大敵人，所以他想除之而後快。邱比特的部分容後補述，他蒙住雙眼，是為了表達一種盲目的愛，亦即肉體上的歡愉。

安東尼奧 · 卡諾瓦，《美惠三女神》（The Three Graces），1813-16年，聖彼得堡冬宮
遵循古代傳統構圖，卻藉由三人緊緊依偎，展現出女神的性感與嫵媚。卡諾瓦真不愧是大理石魔術師，將肌膚處理得無比細緻、光滑。

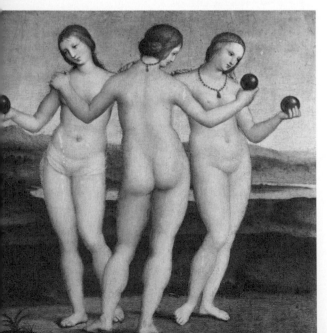

◀ 拉斐爾，《美惠三女神》（The Three Graces），1503-04年，尚蒂利孔代博物館
本畫原本和拉斐爾的《騎士之夢》（The Vision of a Knight，收藏於倫敦國家美術館）是成對的作品，畫中的男子選擇「智慧與力量」而屏棄「愛與美」，得到三女神的垂青。波提且利的《春》以優雅的動感見長，相較之下，拉斐爾的三女神顯得寧靜而莊嚴，但體態依然不失豐盈，也看得出三人站姿的重心。

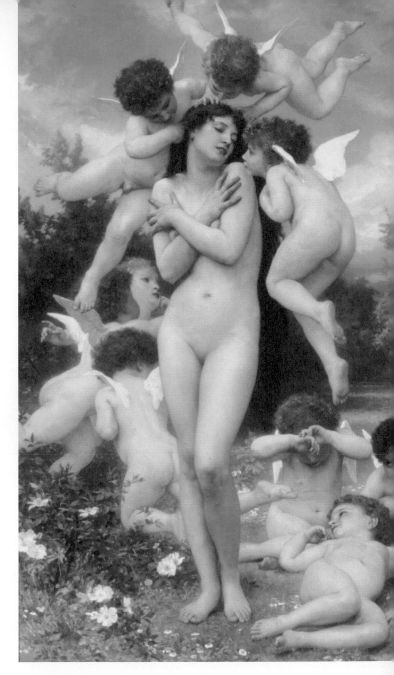

▶ 威廉·阿道夫·
布格羅，《春回》（The
Return of Spring），
1886年，美國奧馬哈
喬斯林美術館

天使們歡慶春天回訪，
構成一幅與眾不同的
「春」之美景。說到精
緻性與挑動觀者感官神
經的功夫，絕對首推布
格羅。

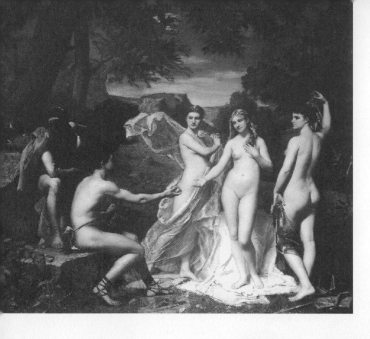

◀ 菲利浦・帕羅（Philippe Parrot），《帕里斯的審判》（The Judgement of Paris），1869 年，個人收藏

這是 19 世紀後期活躍於法國的畫家帕羅的作品。儘管借用了三女神的傳統構圖，本畫主題卻是引發特洛伊戰爭的「帕里斯審判」；收下蘋果的女子是維納斯，她身旁的則是赫拉（Hera）與雅典娜（Athena）。

　　維納斯貴為花園主人，自然是莊嚴地站立在畫面中央。值得探討的是，她背後的樹葉形成圓弧形輪廓，恰巧與常見的「聖母瑪利亞圖」光圈形狀相同。前面已經說過，文藝復興時期的藝術家們重新採用古代多神教文化，意圖結合基督教的一神教文化。換句話說，本圖的維納斯可能是懷有耶穌的瑪利亞，因此維納斯的腹部才會像孕婦般隆起。

　　波提且利的《春》與《維納斯的誕生》，這兩幅畫的維納斯具有相當大的差異：有一派學者認為這兩幅畫是由同一人訂做的雙幅畫作，裸體的維納斯代表「天上之愛」（精神之愛、信仰之愛），花園的維納斯則代表「地上之愛」（物質之愛、肉體之愛），此說法獲得廣泛支持（詳參第六章264頁）。

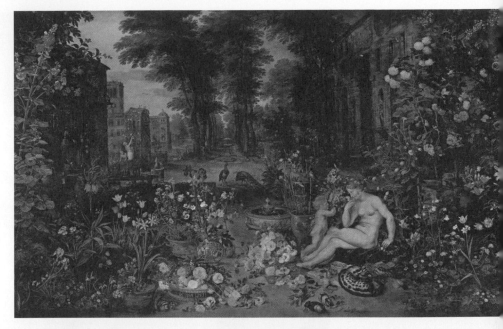

▲ 老揚‧布呂赫爾（Jan Brueghel the Elder），《嗅覺》（The Sense of Smell），1618年，馬德里普拉多博物館
花園中的女子嗅著玫瑰花香，本作品是「五感」系列作品之一，這名女子正是「嗅覺」的擬人化。不過，裸體女子加上身旁的少年（雖然不是邱比特），在在顯示出女子是借鏡於維納斯，並且玫瑰亦為維納斯的象徵。

　　另一方面，兩幅作品的尺寸具有微妙差異，而且《春》是木板畫（畫在木板上），《維納斯的誕生》卻是創作在畫布上，亦為波提且利的早期畫布作品代表作之一。以雙幅畫作而言，真是奇也怪哉。無論如何，兩位維納斯的構圖都相當複雜，因此才會衍生出「天上之愛」與「地上之愛」兩種解釋，這點毋庸置疑。

1-4

愛
的
寓
意

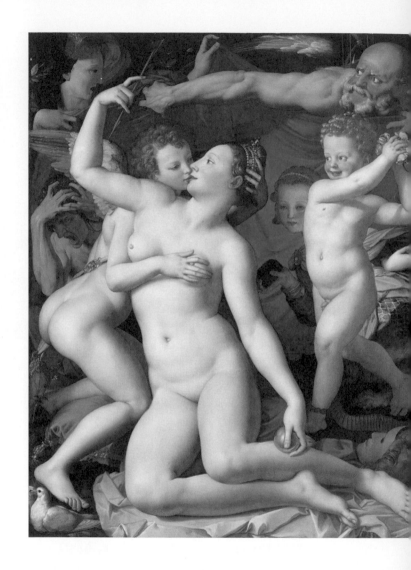

◀ 阿尼奧洛·布隆津諾
（Agnolo Bronzino），《愛的寓意》（An Allegory with Venus and Cupid），1545年，倫敦國家美術館

躲在畫面右邊的少女代表「欺騙」，她的左手和右手接在相反的位置，擁有蛇的皮膚、龍的尾巴和獅鷲獸的爪子。這名詭異的年輕少女，與左後代表「嫉妒」的老婦形成強烈對比。

　　如果各位有機會前往倫敦，絕對不能錯過阿尼奧洛·布隆津諾的《愛的寓意》。論色彩鮮豔、層次分明、肌膚亮澤，筆者還沒見過比這幅畫更出色的作品。當時他的卓越技巧已是家喻戶曉，更擔任托斯卡尼大公國時代的梅迪奇家族宮廷畫家，深受歡迎。布隆津諾不僅擅長人體寫實風格，甚至連衣服上的刺繡線條都一筆筆用心刻劃，對後來的肖像畫歷史影響甚鉅。

　　不過，本作品相當難以解析，許多學者都試著挑戰這道難題，連圖像學（Iconology）泰斗潘諾夫斯基（Erwin Panofsky）也不例外。時至今日，新的說法依然層出不窮，而筆者也對於當時的人們能解讀本作感到驚奇。

　　畫中性感的維納斯臉頰泛紅，倚靠在旁邊的邱比特身上。她手中的蘋果正是赫斯珀里得斯（Hesperides）聖園中的禁果，此後蘋果成為維納斯的象徵。

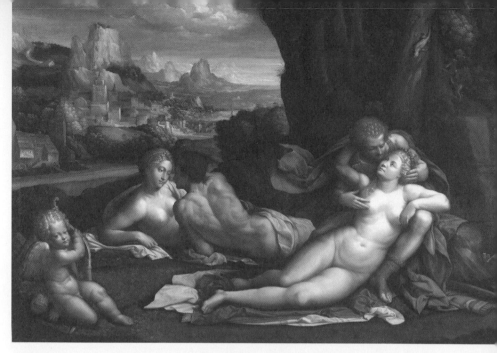

▲ 加羅法洛（Benvenuto Tisi da Garofalo），《愛的寓意》（An allegory of love），1527-39年，倫敦國家美術館

本作品自問世以來一直叫做《愛的寓意》，但截至目前為止，除了邱比特，畫中其他人物的身分仍然不明。本畫對世人而言其實在過於違反道德，因此長久以來都無法公開展示，只能讓少數人觀賞。

　　維納斯的右手拿著邱比特的箭，並高舉於邱比特後方，彷彿暗喻著不願承擔戀愛的風險。畫中的邱比特並非天真無邪的幼童，而是已略知性事的少年；他托著維納斯的頭親吻其嘴脣，右手愛撫維納斯的乳房，即便如此，他還是流露出一絲維納斯之子的氣息，整幅畫作瀰漫著亂倫的氛圍。

　　在畫面右邊歌頌愛之歌的男童代表「嬉戲」，躲在他身後的少女就是「欺騙」的擬人化。她一手遞出甜美的蜂巢，一手握著毒蠍。左下角的鴿子代表「肉慾」，

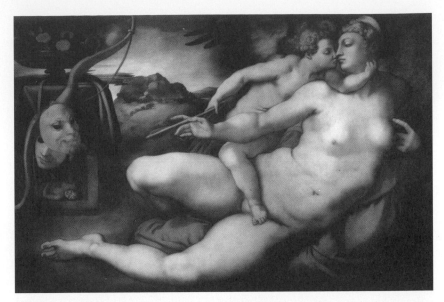

▲ 雅格布・達・蓬托莫（Jacopo da Pontormo），《維納斯與邱比特》（Venus and Cupid），1533年，佛羅倫斯學院美術館

據說臨摹自米開朗基羅（Michelangelo）的失傳原畫。的確，畫中人物的體型與姿勢都與米開朗基羅的《夜》（Night，藏於佛羅倫斯梅迪奇家廟）非常相似。本畫主題與布隆津諾的作品同樣難以解析，但與《愛的寓意》相同，都是暗喻肉體之愛的虛幻不實。

右下角的面具則是「虛幻」。

左後方的老婦代表「嫉妒」，她苦惱地搔著頭髮；最後，畫面右上方那位擁有翅膀與時光鐮刀的「時光老人」，正打算掀開布簾揭露「真相」——這諸多要素，暗喻著肉體性愛（男女之愛、地上之愛）只能帶來一時的快感，時間一久，青春年華與男女情愛都將消失無蹤，經得起考驗的只有堅定的心靈之愛（信仰之愛、天上之愛）。

古代有許多以「斜臥人體」為主題的畫作，例如《沉睡的邱比特》（Sleeping Cupid）、《赫馬佛洛狄忒斯》（Hermaphroditus）等等。自古以來，也有幾幅以維納斯為主題的斜臥畫作，比如龐貝城的《貝殼裡的維納斯》（詳參44頁）就相當廣為人知。這些以古代作品為範本的「斜臥維納斯」圖像完全不吝於展現美麗胴體，在文藝復興時期重新喚起注意的古代圖像中獨樹一格，情色性十足，廣受歡迎。此外，從古羅馬流傳而來的婚禮詩詞中，也有「在常春景緻中沉眠的維納斯」這種詩句。文藝復興其實是先從文學界開始起步，再來才是美術界，因此從婚禮詩詞推測，當初《入睡的維納斯》的創作動機可能是祝賀婚禮，才會使這系列圖像在文藝復興時期占有一席之地。

「斜臥維納斯」在文藝復興時期站穩地位，之後也對西洋美術界產生重大影響，而它的主要發祥地是威尼斯：第一，威尼斯無論是地理上、政治上都離羅馬教廷非常遙遠，性規範也不大嚴格；第二，國際貿易港威尼斯，是當時的性產業重點區域，這點也必須列入考量，因為當時普通女性幾乎不會去當裸體模特兒。

威尼斯派的「斜臥維納斯」圖像是如何製作而成？我們可以推測出九成的原貌。第一個例子就是喬久內，他的創作動機不明，也沒有證據能證明這名女子就是維納斯。藉由X光掃描，我們得知維納斯腳邊其實本

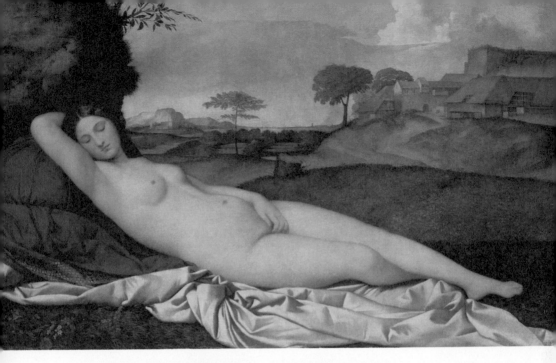

▲ 喬久內（Giorgione，後由提香接續完成），《入睡的維納斯》（Sleeping Venus，亦稱為「德勒斯登的維納斯」〔Dresden Venus〕），1510年，德勒斯登歷代大師美術館

維納斯閉上攝人心魂的雙眼，睡得相當香甜。本畫省略人體的細微凹凸起伏，頭部與胸部也還原成單純的球體，因此畫者當初可能沒有雇請模特兒，而是將腦中的理想人體描繪出來。

來有邱比特，但這是什麼時候畫的？又是被誰塗掉？至今仍是未解之謎，而這也是因為喬久內在創作途中便死於鼠疫，提香接力完成，後人也認同他的加筆。維納斯圖像的必備人物——邱比特，究竟為什麼被塗掉？或是此名女子其實本來不是維納斯？無論如何，本作品長久以來都不見天日，大眾無緣窺見其貌，所以對後世的影響也不大。

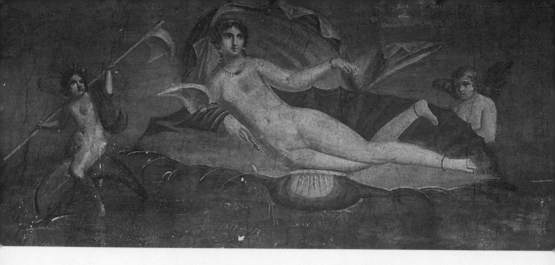

▲《貝殼裡的維納斯》，西元一世紀，「維納斯之家」壁畫（Venus in a shell fresco, Pompeii, from House of Venus in a Shell）
自古以來，自海上升起的維納斯總是貝殼不離身。本畫亦為斜臥裸婦像的重要古代範本之一。

兩名斜臥的維納斯

　　另一方面，提香後來所畫的《烏爾比諾的維納斯》（詳參46頁），則取代喬久內，成為後世「斜臥裸婦」（包含維納斯）系譜的原點。維納斯脖子以下的姿勢與喬久內作品完全一致，顯然提香參考了前輩的作品，但兩者依然具有巨大差異。《烏爾比諾的維納斯》的模特兒手持維納斯的「Attribute」（使觀者容易聯想起特定人物的物品）──玫瑰，彷彿宣告自己正是維納斯，但是她的五官頗有特色，房間細節也描繪得相當具體，可見這名女子是真實存在的人物。她斜臥在床，定定地凝視畫家。反觀喬久內所畫的裸婦則是在原始風景



◀《赫馬佛洛狄忒斯》
（Hermaphroditus），
根據西元前二世紀的
雕像所製作的複製品，
西元二世紀，羅馬國
家博物館（馬西莫宮）
赫馬佛洛狄忒斯的名
字來自於荷米斯和阿
芙蘿黛蒂這兩位神祇，
他是雌雄同體，因此
擁有乳房與陰莖。從
17 世紀以來，出現不
少同樣的複製品，例
如羅浮宮也有一件。

中假寐，即使去掉這種單純的背景，還是很難想像這
是雇請真人模特兒所畫的作品。

　　那麼《烏爾比諾的維納斯》的模特兒是誰呢？本作
品的委託者是後來成為烏爾比諾公爵的圭多巴爾多·
達拉·羅維雷。他在一五三八年的信件中提及本作
品。如果本畫真的如前所述，是「用來作為新婚賀禮
的斜臥維納斯」，那麼在信件寄出前所舉辦的婚禮，就
是圭多巴爾多他在一五三四年與茱莉亞·瓦蘭諾的那
場婚禮。可是茱莉亞結婚時只是一名十歲的少女，因
此有學者認為這是丈夫送給幼妻的情色教育畫。換句
話說，這幅畫的用意是刺激性慾，假如此說法為真，
本作品就是如假包換的春宮畫（詳參 5-1）。美術史上

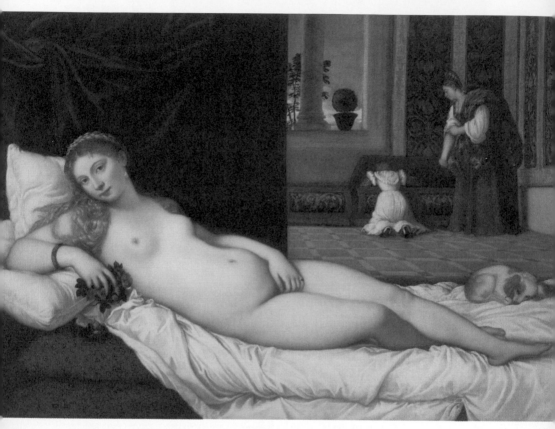

▲ 提齊安諾・維伽略（提香），《烏爾比諾的維納斯》（Venus of Urbino），
1538年前，佛羅倫斯烏菲茲美術館
用來隱藏床上春光的簾子（或隔板）將畫面一分為二，把觀者的視線引導至下
方的陰部。斜臥的女子上著濃妝，頭髮也牢牢紮起來，但一頭金髮流洩而下，
臉頰也泛著紅光。

有許多類似畫作，例如龐貝城的浴室或夫妻的臥房壁畫，但是中世紀的性規範相當嚴格，因此此類畫作在檯面上銷聲匿跡。換句話說，「斜臥維納斯」除了在祝賀婚禮的傳統上使維納斯重生，也使得古代春宮畫重生。

提香還有另一幅畫《酒神祭》（詳參49頁），畫中裸婦上身微抬、往後深仰，看起來更為情色，這幅則是直接參考古代的《入睡的阿里阿德涅》（Sleeping Ariadne）的姿勢。

到頭來，《烏爾比諾的維納斯》模特兒依然不明。圭多巴爾多的妻子實在太年幼，也有人說那是親戚、情婦，但仍然沒有確切證據。關於這一點，有人提到畫面中的兩名仕女及用來分隔區域的簾子（或隔板），很像當時的威尼斯妓院，因此，這名模特兒也有可能是當時的高級妓女。前面我們提到當年裸體模特兒甚少，而且威尼斯是性產業大城，這麼說來倒是十分合理。此外，女子的性感神情、一頭金髮及珍珠飾品，也都是當時高級妓女的必備條件。

《入睡的阿里阿德涅》（Sleeping Ariadne），根據西元前二世紀前期的希臘雕像所製作而成的羅馬複製品，西元一世紀，梵蒂岡美術館
長久以來，世人都誤以為本作品是《入睡的克麗奧佩脫拉》。這件複製品，後來又衍生出更多的複製品。

無論如何，本作品和畫家提香很快就為「斜臥裸婦像」開啟先河，對西洋美術界造成莫大影響，甚至很久之後的馬內都以類似構圖畫了《奧林匹亞》（詳參52頁）。從姿勢、床的位置及背景左右分割點都恰巧在女子陰部上方這幾點看來，顯然馬內的靈感來自於《烏爾比諾的維納斯》。但是，這對當時的沙龍而言過於違反道德，成為一大醜聞；不僅裸體模特兒太年輕、場景像妓院，而且名字來自於奧林帕斯山的「奧林匹亞」，也是那時的妓女常取的花名。

讓—巴蒂斯特・奧古斯特・克雷辛格（Jean-Baptiste Auguste Clésinger），《被蛇咬傷的女人》（Woman Bitten by a Snake），1847年，巴黎奧塞美術館

女子被手上的毒蛇咬傷，在玫瑰的圍繞下扭動、僵直，情色意味十足，當年引發輿論非議。高級妓女阿波蘿尼亞・薩巴提耶（Apollonie Sabatier）當過許多藝術家的模特兒，扮演被毒蛇咬死的埃及女王克麗奧佩脫拉。克雷辛格是作家喬治・桑的女婿，也是蕭邦墓碑的雕刻家。

安東尼奧・卡諾瓦，《勝利女神維納斯》（Venus Victorious），1804-08年，羅馬博爾蓋塞美術館

模特兒是拿破崙・波拿巴的妹妹寶琳・波拿巴。兄妹倆感情融洽，只是個性不拘小節的妹妹好幾次都令拿破崙頭痛不已；從寶琳自願擔任裸體模特兒看來，她確實是名相當灑脫的人物。

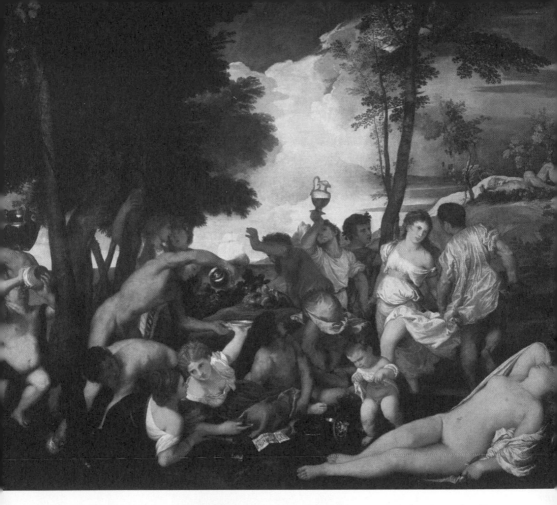

▲ 提齊安諾‧維伽略（提香），《酒神祭》（The Andrians），1523-24 年，馬德里普拉多博物館

此畫描繪安德羅斯島的酒神祭。畫面中的男女個個酩酊大醉，與酒精、狂歡的氣氛融為一體。畫面右下角的斜臥裸婦的姿勢與雕像《入睡的阿里阿德涅》相當類似，情色氛圍之濃厚，使後世許多人起而效法。

▶ 尼古拉·普桑（Nicolas Poussin），《維納斯與牧羊人》
（Venus espied by shepherds），1620年後期，德勒斯登
美術館
在喬久內與提香之後過了一世紀，斜臥維納斯像已經在西
洋美術界占有一席之地。沉睡的維納斯大方地展露胴體，
使本畫更顯情色。

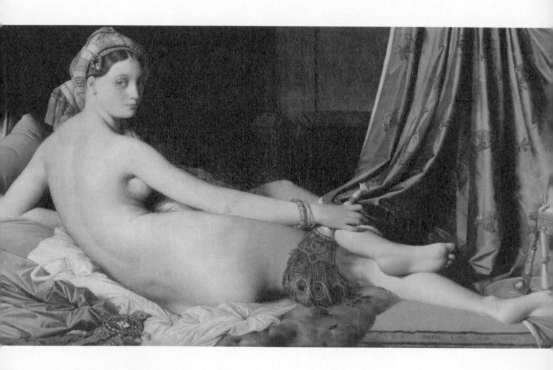

◀ 讓・奧古斯特・多米尼克・安格爾,《大宮女》(The Grand Odalisque),1814年,巴黎羅浮宮

因為「脊椎多三個」而飽受批評的名作。安格爾是新古典主義的名家,但比起人體解剖學的正確度,他更致力於描繪女性胴體的美感與誘人。

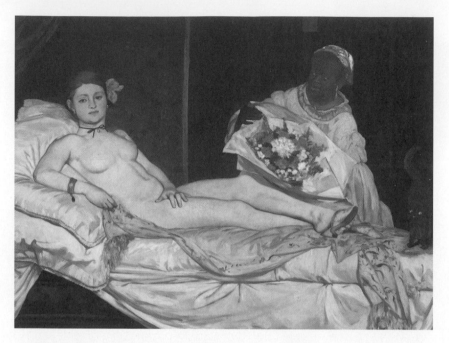

▲ 愛德華・馬內（Édouard Manet），《奧林匹亞》（Olympia），1863年，巴黎奧塞美術館

無心插柳柳成蔭的印象派先驅——馬內承襲一貫風格，捨棄傳統的立體感表現法，幾乎不為人體畫上陰影。雖然本作品靈感來自提香的《烏爾比諾的維納斯》，但當中依然有屬於馬內的巧思，例如代表忠誠的狗，在本畫中變成了代表情慾的貓。

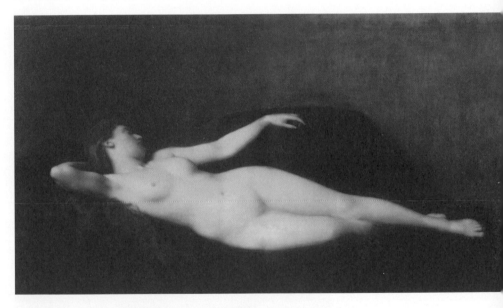

▲ 讓─雅克・漢納（Jean-Jacques Henner），《黑沙發上的女人》（Woman on a
black divan），1865年，法國米盧斯美術館

獲獎無數的羅馬大獎藝術家漢納不僅桃李滿天下，也獲頒騎士勳章，留下許多作品。
他擅長描繪優雅的女性裸體臥姿，本作品便是以黑色沙發為背景，襯托出皮膚的白皙。

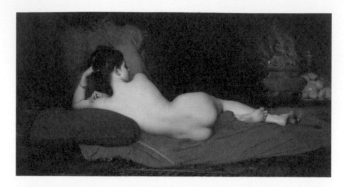

▲ 朱爾斯‧約瑟夫‧列斐伏爾（Jules Joseph Lefebvre），《宮女》（Odalisque），1874年，芝加哥藝術博物館

宮女題材的盛行，足以使我們窺見東方主義（Orientalism）對西方的影響力（詳參206頁）。模特兒背對畫家，露出誘人的頸項。

▲ 勞倫斯‧阿爾瑪—塔德瑪（Lawrence Alma-Tadema），《溫水浴室》（The Tepidarium），1881年，英國波特蘭利斐夫人畫廊

作品原文名指的是「羅馬的溫水浴室」。女子右手的道具稱為 strigil，是抹完橄欖油後用來刮除水分的刮身器。某家肥皂公司買下這幅畫，原本想用來宣傳產品，卻擔心消費者觀感不佳，結果一次也沒用在廣告上。

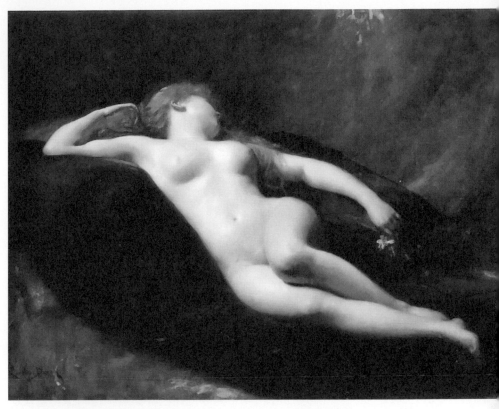

▲ 卡羅勒斯─杜蘭（Carolus-Duran），《達娜厄》（Danae），1900 年，波爾多美術館

本畫主題是達娜厄（詳參 2-2「宙斯的情人們」），畫面上方的黃金雨只算是小小點綴，這種引導觀者看向斜後方的構圖可謂相當新穎。杜蘭（本名查爾斯‧奧古斯特‧埃米爾‧杜蘭〔Charles Auguste Émile Durand〕）是活躍於十九世紀後期的法國畫家，藤島武二等日本畫家去巴黎留學時都曾向杜蘭習畫，裸女畫得以傳入日本，杜蘭功不可沒。

維納斯與阿多尼斯──薔薇上為何總帶著鮮血？

　　愛與美的女神阿芙蘿黛蒂（維納斯）在戀愛方面自然無往不利，但天有不測風雲，她與絕世美少年阿多尼斯的戀情就是最好的例子。

　　難得獲得世上最美的女神青睞，年輕的阿多尼斯卻比較喜歡與夥伴出門打獵。阿芙蘿黛蒂心中有股不祥的預感，因此想阻止阿多尼斯打獵，但他不聽勸，最後被野豬殺死。阿芙蘿黛蒂得知後趕緊奔向情人身旁，他的身體卻已逐漸變冷；女神悲傷不已，為之祈禱，最後阿多尼斯的屍體開出了銀蓮花。

　　這樁悲戀題材在繪畫界頗受歡迎，以此為題的作品多不勝數，多數構圖都是「女神苦苦追求，男子冷淡回眸」（詳參2-4），而兩情相悅的構圖也不少。在斯普朗格的作品中（詳參58頁），阿多尼斯並非年輕男子，而是一名成熟男性，散發出一股濃烈的性感氣息。

　　另一方面，在賽巴斯蒂亞諾・德・皮翁博的作品（詳參59頁）中，阿多尼斯已經斷氣。他的遺體畫在左邊，本畫重心無疑是在中央托著自己的腳的阿芙蘿黛蒂。一心一意奔向情人的阿芙蘿黛蒂，打著赤腳踩到薔薇的刺，接著血滴下來，將白色薔薇染紅。為什麼薔薇是紅色的？為什麼世上有白薔薇跟紅薔薇？皮翁博透過本畫，藉由神話向大眾解釋了這兩個問題。

　　有趣的是，在基督教文化中，我們也能找出類似問答。薔薇預言著耶穌將為世人贖罪而流血，而薔薇

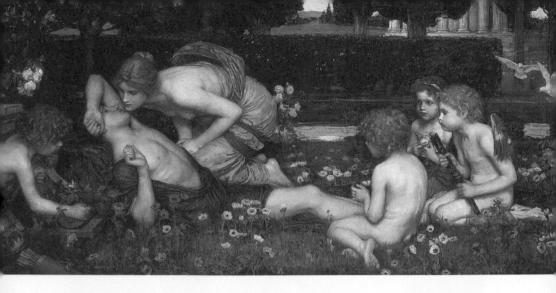

花刺，代表人類的原罪——為什麼美麗的薔薇總是帶刺？這就是答案。

命運多舛的豐饒女神

阿多尼斯並非不死之身，因為他的父母是凡人。流傳最為廣泛的說法如下：阿多尼斯的父親是賽普勒斯島的國王，而他是國王與女兒所生下的孩子。阿多尼斯的母親（亦為姊姊）恥於亂倫，於是變成一棵樹。在這個故事中，最值得注意的是他的出身地——賽普勒斯，該島位於希臘東邊，換句話說，阿多尼斯的角色本來自於東方。

事實上，阿多尼斯的原型是自古與猶太人敵對的迦南人男性主神巴力（Baal），也是古代閃族人的男性

▲ 約翰 · 威廉 · 沃特豪斯（John William Waterhouse），《喚醒阿多尼斯》（The Awakening of Adonis），1899 年，個人收藏
在畫面中盛開的銀蓮花，訴說著阿多尼斯的死亡。

▲ 賽巴斯蒂亞諾 · 德 · 皮翁博 (Sebastiano del Piombo)，《阿多尼斯之死》(Death of Adonis)，1511-12年，佛羅倫斯烏菲茲美術館

皮翁博本名為賽巴斯蒂亞諾 · 魯奇亞尼 (Sebastiano Luciani)。他46歲時出人頭地，成為羅馬教宗的掌璽官 (Piombatore)，所以人稱「皮翁博」(Piombo，鉛)。他是個相當成功的畫家，後來卻幾乎不作畫。畫面後方那座宮殿為威尼斯的總督宮。

◀ 原圖放大

阿芙蘿黛蒂的腳底滴下來的血染紅了半朵白薔薇。各位可以清楚看出畫布的紋路。

◀ 巴托羅美奧 · 斯普朗格 (Bartholomaeus Spranger)，《阿芙蘿黛蒂與阿多尼斯》(Venus and Adonis)，1597年，維也納藝術史博物館

阿多尼斯的膚色與服裝像極了賽普勒斯的王子，可見斯普朗格筆下的阿多尼斯是中東男子風格。情侶一旁的狗通常代表著「忠誠之愛」，但本畫中的狗似乎比較接近另一層含意：「情慾」。(參照5-3「繪畫中的愛慾象徵及比喻」)

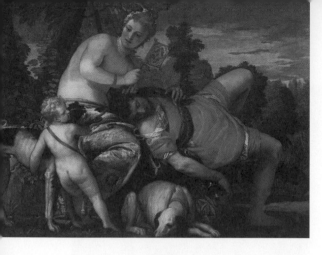

◀ 保羅・委羅內塞（Paolo Veronese），
《阿芙蘿黛蒂與阿多尼斯》（Venus and
Adonis），1580-82年，馬德里普拉多博
物館

阿多尼斯躺在阿芙蘿黛蒂的膝上假寐，
只見她手持旗型扇，輕柔地為阿多尼斯
搧風。厄洛斯（邱比特）知道阿多尼斯一
醒就會去打獵，於是制止獵犬吵醒他。
這幅畫原本跟《克法羅斯與普洛克莉絲》
（Cephalus and Procris，藏於史特拉斯
堡美術館）是雙幅畫作。

主神塔木茲（Tammuz），再往上查，還能追溯至發明最古
老文字的蘇美人男性主神杜木茲（Dumuzi）。阿多尼斯這
個名字，其實來自於閃族語的「主」（Adonai），而銀蓮花
成為阿多尼斯的化身，也是因為崇拜塔木茲的黎巴嫩地區
盛產銀蓮花。簡而言之，阿多尼斯是美索不達米亞地區自
古以來的男性主神綜合體。只是自從阿多尼斯融入希臘文
化之後，他的地位便讓給主神宙斯，變成一個無趣的溫和
男子。

　　這些男性主神當然也有與之相伴的女性主神，巴力有
妹妹安奈（Anat 或亞斯她錄〔Ashtaroth〕），塔木茲有伊
絲塔（Ishtar），杜木茲有伊南娜（Inanna）。阿多尼斯被設
定為亂倫之子，或許是受到巴力和安奈的兄妹戀所影響。

　　這些女神多少也算是阿芙蘿黛蒂（維納斯）的原型。
重要的是，伊南娜與伊絲塔不只是美之神，也是豐饒女
神；古人認為死亡是萬物生長的根基，因此豐饒女神的故
事，必定伴隨著男神之死。

第二章　神話中的戀愛情事

2-1

邱比特——我們的愛情煩惱之源

▲ 威廉·阿道夫·布格羅,《濕濡的邱比特》(Wet Cupid),1891年,個人收藏

「為什麼當初會喜歡那種人呢？」戀情冷卻時，人們腦中總是浮現這句話。當局者迷，熱戀時容易沖昏頭，這道理自古皆然。俗話說「愛情是盲目的」，若要將此言畫成一幅畫，「盲目的邱比特」最適合不過。邱比特蒙著雙眼隨意放箭，誰中箭就得墜入愛河；愛情的開端其實並不神祕，一切都起因於邱比特的亂點鴛鴦譜。

◀ 巴托羅謬・曼弗雷迪（Bartolomeo Manfredi），《戀罰阿莫爾（邱比特）》（Mars Chastising Cupid），1605-10年，芝加哥藝術博物館
上方的強烈光源，使整幅畫呈現出鮮明的光影對比。邱比特的性感身軀擺出撩人的姿勢躺在畫面下方，構圖十分大膽。曼弗雷迪身為卡拉瓦喬（Michelangelo Merisi da Caravaggio）派的追隨者之一，在本作品中也運用了許多傳承自卡拉瓦喬的創新技法。

波提且利的《春》（詳參31頁），畫面上方的邱比特之所以蒙著眼睛，就是為了這個原因。不過，如果惡作劇過頭，邱比特也是會受罰的。在曼弗雷迪的《懲罰阿莫爾》（詳參63頁）中，邱比特被維納斯取走弓箭，而且還被瑪爾斯（Mars）狠狠打屁股（有一說是：邱比特是維納斯與瑪爾斯所生的孩子）。「教育邱比特」意味著處罰「盲目的愛」，換句話說，這個主題的另一層含意就是「否定肉體之愛，讚揚精神之愛（信仰之愛）」。

話說回來，像邱比特這種隨著歲月流逝，角色定位與重要性都今非昔比的神，倒也實在少見。邱比特是羅馬神話中的神，別名「阿莫爾」（Amor）在現代義大利文中依然代表「愛」；在希臘神話中，邱比特相當於厄洛斯（Eros）。

厄洛斯同時也是 Eroticism（色情）這個單字的由來，或許各位讀者會認為他是個荒淫之神，但其實他是宇宙創始之初的重要神祇。在某個流傳的神話版本中，厄洛斯將各種混沌之物融合成「萬物元素」，不斷創造生機；換句話說，古人很早就知道生命的誕生仰賴著雄性與雌性的結合，因此掌管愛情的厄洛斯自然是宇宙創始不可或缺的存在。

然而，隨著「掌管男女情愛」的阿芙蘿黛蒂（維納斯）地位與日俱增，厄洛斯逐漸失去這層抽象的功能，淪為阿芙蘿黛蒂的附屬品。希臘悲劇大師歐里庇得斯

（Euripides）與古希臘詩人赫西俄德（Hesiod）顯然將厄洛斯描寫成阿芙蘿黛蒂的「跟班」，詩人西莫尼德斯（Simonides of Ceos）甚至將兩人寫成母子。結果，從西元前六～五世紀起，厄洛斯就只能乖乖當個「女神之子或助手」。

在此之前，厄洛斯的形象原本是名青年，但接著年齡越來越低，最後幾乎與幼童無異，成為天真調皮、我行我素的幼童厄洛斯。基督教的「天使」原本也是青年形象，後來也跟厄洛斯一樣幼兒化；附帶一提，起初天使並沒有翅膀，但由於受到邱比特、荷米斯與法厄同（Phaethon）等多神教神祇的形象影響，翅膀也成了天使的註冊商標。

接下來有一幅愛神畫像，正是融入了上述的特色。弗蘭西斯科・帕爾米賈尼諾的《削弓的愛神》（詳參66頁），最大的那名愛神露出精明而調皮的微笑，他的體態中性，像個少年；而畫面下方的兩名可愛的愛神，無論是表情或動作，都像是天真無邪的幼童。不僅如此，愛神還粗野地踩著書，這個行為暗喻著「愛情超越理性」。

▶ 弗蘭西斯科‧帕爾
米賈尼諾（Francesco
Parmigianino），《削弓
的愛神》（Cupid Making
His Arch），1533-34年，
維也納藝術史博物館
愛神的上臂太長，脖子
的位置也怪怪的，腰部
比例也過粗；不過風格
主義的代表性畫家帕爾
米賈尼諾並不在意這些，
因為相較於比例正確度，
他更重視優美與否。

邱比特的警告

　　邱比特坐在圓柱上，嘴前豎起手指，微微一笑。「噓！安靜！」這樣的邱比特實在可愛極了。雕塑家法爾科內很擅長創作這類雕像，除了羅浮宮，阿姆斯特丹國家博物館與俄國的聖彼得堡艾米塔吉博物館也收藏著數件與本作品極為相似的雕像。

　　究竟在什麼樣的情況下，邱比特會豎起手指說「安靜」呢？大家應該都猜到了吧？那就是「地下戀情」。人世間所有的情愛糾葛都逃不過愛神邱比特的法眼，包括不容於世的地下戀情，因此某些描繪情侶幽會或外遇的作品中，會搬出這尊「邱比特」雕像，以茲點綴。

　　其實「手指輕抵嘴唇」的圖像遠從古代就存在，但是一邁入十七世紀，邱比特便成為主要代言人。當中絕大多數都是《象徵圖集》（Emblemata）中的插圖，比如「沉默是金」、「言多必失」之類的格言。這些格言的意義顯而易見，簡言之就是「隔牆有耳，勿道人長短」，知道這層含意後再瞧瞧法爾科內的《邱比特》，你是不

艾蒂安・莫里斯・法爾科內（Étienne Maurice Falconet），《邱比特》（Seated Cupid），1757 年，巴黎羅浮宮
法爾科內長年活躍於藝術界第一線，甚至還得到俄羅斯帝國的葉卡捷琳娜二世召見。晚年病倒後，他停止所有藝術活動，潛心寫作，作品有《雕刻相關研究》等書。

是覺得那張可愛的笑臉頓時變得陰險無比？

　　洛可可代表性畫家弗拉戈納爾的《鞦韆》（詳參70頁）相當具有知名度，但知道它真正含義的人卻不多。乍看之下，一名美麗女子天真無邪地盪鞦韆，現場一片和樂融融，但弦外之音其實顯而易見。

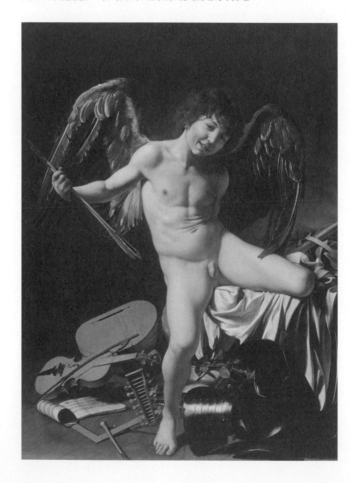

▲ 尚・德・拉封丹（Jean de La Fontaine）著作《拉封丹寓言》（Fables）中的
插圖，1839年巴黎版，阿姆斯特丹大學圖書館

這是拉封丹暢銷書中的某張插圖，圖中引用了法爾科內的邱比特像。多虧這
座雕像，讀者一看就能明白圖中男女是什麼關係。

◀ 米開朗基羅・梅里西・達・卡拉瓦喬，《勝利的愛神》（Cupid as Victor），
1601-02年，柏林國家博物館

卡拉瓦喬是一名同志，他的同志傾向，在這幅畫中表露無疑。愛神踩著樂器
之類的文化產物，暗喻至高無上的愛勝過俗世之樂。巴洛克畫派的先鋒卡拉
瓦喬有許多追隨者（人稱卡拉瓦喬主義者），曼弗雷迪就是其中之一（參照63
頁）。

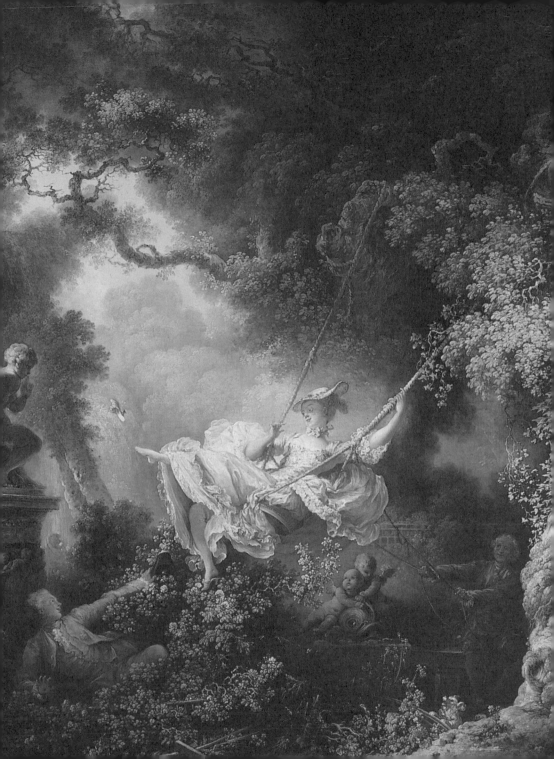

據說這幅畫的委託者是一名男爵，他希望弗拉戈納爾畫出他的情婦，並表示：「我希望你畫出主教為她拉鞦韆的模樣，而且把我也畫進去，好讓我能看見她迷人的腳。」如果這則傳言是真的，那麼在女子腳下一窺裙底春光的男子就是男爵，而女子即為他的情婦（不過主教被改成普通老人）。女子高高甩出涼鞋，幾乎要砸到左邊的邱比特雕像了。

　　法爾科內的邱比特像暗喻著這對男女關係匪淺，而且只能意會，不能言傳。即使觀者不知道男爵與情婦之間的插曲，即使乍看無法領會本畫的不尋常之處，只要看看那位愛神的姿勢，就能看出畫家暗藏的所有巧思。

◀ 讓—奧諾雷 • 弗拉戈納爾（Jean-Honoré Fragonard），《鞦韆》（The Swing），1768年，倫敦華勒斯典藏館
沐浴在陽光中的女子，與占據畫面周遭的蓊鬱樹木形成強烈對比。起初委託人找上畫家多揚（Doyen），但他將本案子轉介給弗拉戈納爾。

2-2

宙斯的情人們

希臘的至高之神名為宙斯（Zeus），他相當於羅馬神話的朱庇特（Jupiter），在英國作曲家古斯塔夫・霍爾斯特（Gustav Theodore Holst）的知名作品《行星組曲》（*The Planets suite* Op. 32）中，也有一曲〈木星〉（Jupiter）。身為眾神之王，他深具威嚴、力量強大，他能操縱閃電擊退敵人，戰無不勝，對反抗者冷酷無情。您可能不知道，其實他曾經對人類降下媲美諾亞大洪水的懲罰；但提到性道德這方面，他可是處處留情，不知自律為何物。

他有個正室叫做赫拉（相當於羅馬神話的朱諾〔Juno〕）。赫拉是宙斯的姊姊，其實近親通婚在太古時代並不罕見，尤其在貴族階級更是屢見不鮮，因此這也沒什麼大不了。只是，既然稱她為正室，就代表宙斯還有許多情人，也有很多女子和他締結「一夜良緣」，甚至他的姊姊狄蜜特（Demeter）也生過他的小孩。

他不只對女神下手，連凡人女子也逃不過他的魔爪。神話世界有個公式，神與神所生下的孩子也將成為神，擁有不死之身，例如多才多藝的太陽神阿波羅（Apollo）就是宙斯和女神勒托（Leto）的兒子，文武雙全的雅典娜（Athena）是宙斯與智慧女神墨提斯（Metis）的女兒。相對的，神與人類所生的小孩基本上必死無疑，不過他們生來都擁有無與倫比的天賦，好比希臘神話中最有名的英雄赫拉克勒斯（Heracles）和珀爾修

斯（Perseus），都是宙斯與凡人女子所生的小孩。

　　說來有點滑稽，宙斯追求女性的方式實在太隨便了。明明是奧林帕斯的至高之神，追求女性時卻毫無威嚴，只有將變身能力發揮到淋漓盡致。

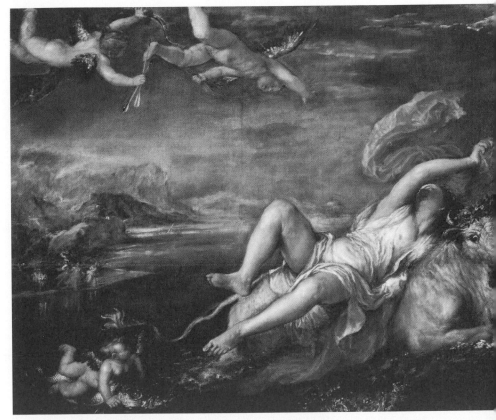

▲ 提齊安諾・維伽略（提香），《歐羅巴的掠奪》（The Rape of Europa），1559-62 年，波士頓伊莎貝拉嘉納藝術博物館

被公牛帶走的歐羅巴左後方有幾個小小的女子，那是歐羅巴的侍女。提香晚年的狂野畫風，相當適合這個律動感十足的主題。

宙斯追求歐羅巴公主時，故意變成公牛接近她，不知情的歐羅巴傻傻跨到公牛背上，怎知公牛立刻起跑，綁架公主。此外，宙斯也曾變成天鵝與麗達交合。這則故事幾乎百分百明示著人獸交，但即使情色意味如此濃厚，此一主題依然在文藝復興時期的基督教世界深受歡迎。

　　失傳的米開朗基羅畫作複製品《麗達與天鵝》就是其中一個例子。天鵝見麗達毫無戒備，趕緊趁機進攻；牠的單邊翅膀覆蓋著麗達的陰部，可見不達目的誓不罷休。麗達低著頭、左腳彎向頭部的姿勢，與米開朗基羅為佛羅倫斯的聖羅倫佐教堂梅迪奇家廟陵墓所雕塑的《夜》非常類似。這兩件作品都具有米開朗基羅的特色，也就是體格強健，頗為陽剛。

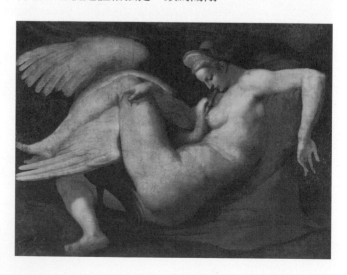

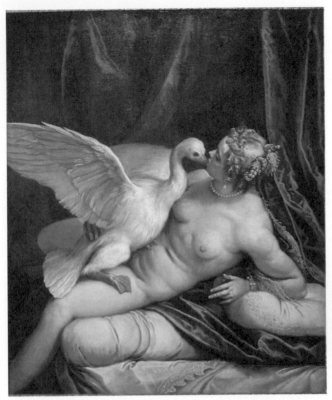

▲ 保羅 · 委羅內塞（Paolo Veronese）工作室，《麗達與天鵝》（Leda and the Swan），1560年後，法國阿雅克肖費許博物館

本作品收藏於科西嘉島的阿雅克肖。模特兒據說是高級妓女，她和天鵝的一吻顯得十分煽情。

◀ 失傳的米開朗基羅創作複製品，《麗達與天鵝》（Leda and the Swan），16世紀，倫敦國家美術館

米開朗基羅在1530年為費拉拉（Ferrara）公爵繪製蛋彩畫《麗達》，本複製品可能是由工作室弟子或追隨者所製作的。米開朗基羅作品的人物姿勢是從古代雕刻與紀念章參考而來，值得一提的是，本作品的姿勢成為典範，影響了日後許多追隨者。

李奧納多・達文西工作室也創作過麗達相關作品。藝術界處理聖母瑪利亞的處女懷胎題材時，通常是將聖母瑪利亞腹內的「聖靈」畫成鴿子，麗達主題之所以蔚為風潮，除了題材本身帶有病態情色感，也因為「瑪利亞與鴿子」和「麗達與天鵝」具有異曲同工之妙。換句話說，這也是文藝復興運動意圖將古代神話融入基督教文化的例子之一。

外遇的丈夫及醋勁大發的妻子

　　宙斯不只會變身成動物，他為了潛入遭到監禁的達娜厄（Danae）床上，特地變成一陣黃金雨。相信各位都知道黃金雨代表什麼——沒錯，就是精液。此外，他對阿耳戈斯王的女兒伊俄（Io）下手時，變成了一片烏雲，科雷吉歐的名畫《朱庇特與伊俄》便是描繪此場景。（詳參78頁）

　　變成烏雲的宙斯朱庇特摟著伊俄的背，仔細一看，伊俄唇邊其實有模糊的宙斯五官。只見伊俄神情如痴如醉，不知宙斯是否在她耳邊輕吐鼻息？縱長形畫面的重點是伊俄的裸背，無論是人體、烏雲或植物都描繪得鉅細靡遺，構圖方面則大膽捨棄左右均衡的傳統。

　　由於本圖中的伊俄實在過於猥褻，據說法國奧爾良公爵的兒子路易・德・奧爾良（Louis d'Orléans）曾

經用刀子割傷這幅畫。其實原畫毫髮無傷，受到損傷的是科雷吉歐其他的作品，由此可見當時此畫在大眾眼中過於情色，才會產生這樣的誤解。不過，也有人將本畫中的感官快感解釋為虔誠信徒從宗教中所得到的慰藉。總之，宙斯藉由短暫的變身達到目的，而且為了瞞過善妒的妻子赫拉，還將伊俄變成小母牛，真是為了偷情無所不用其極。

另一方面，處女神阿耳忒彌斯（Artemis，羅馬神話中的戴安娜〔Diana〕）手下的仙女們，也都是討厭男人的處女。宙斯看上其中一位仙女卡利斯托，各位猜猜怎麼著？他居然變成卡利斯托的主人阿耳忒彌斯來迷惑她，達成目的。不僅如此，赫拉克勒斯的母親——邁錫尼王國的阿爾克墨涅（Alcmene）公主也逃不過宙斯魔掌，儘管她已結婚，卑鄙的宙斯還是變身成她的丈夫，上了她的床。

處處留情的宙斯，令正室赫拉一刻也不敢鬆懈。她的醋意驚人，懷了宙斯孩子的勒托被各地放逐，只好四處流浪，甚至生下雙胞胎（阿波羅與阿耳忒彌斯）時，生產女神也因赫拉的關係而遲到，導致勒托被陣痛折磨好幾天。除此之外，有些人被赫拉變成動物，有些人跟塞墨勒（Semele）一樣被赫拉害死。赫拉克勒斯的諸多冒險故事，說穿了大部分也都是赫拉存心要惡整。

◀ 科雷吉歐（Correggio），
《朱庇特與伊俄》（Jupiter and
Io），1532年，維也納藝術史
博物館

科雷吉歐本名安東尼奧・阿
雷格里（Antonio Allegri）。
本畫和同樣收藏於藝術史博
物館的《伽倪墨得斯》（詳參
239頁）一樣，是由曼切華
（Mantova）公爵所委託製作，
都是描繪宙斯藉由變身迷惑他
人的作品。愛上伊俄的宙斯，
為此變成一片烏雲。科雷吉歐
在帕爾馬這個小城市進行創
作，他大量採用達文西所創的
暈塗法，這在當時是最新穎的
技巧，同時也深深影響日後的
藝術界。

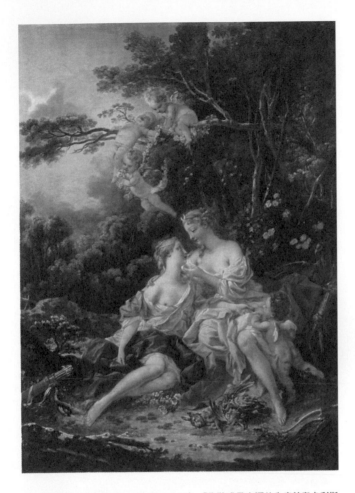

▲ 法蘭索瓦‧布雪（François Boucher），《偽裝成黛安娜的朱庇特與卡利斯托》（Jupiter in the Guise of Diana and the Nymph Callisto），1777年，莫斯科普希金博物館

卡利斯托所侍奉的戴安娜是厭惡男性的處女神，卡利斯托懷孕使她震怒，於是將她變成一頭熊。卡利斯托的兒子阿卡斯日後在山上與她相遇，但他不知道那是自己的親生母親，差點殺了她。後來朱庇特將她送到天上，成為「大熊座」。

貴為主神正室的赫拉（在羅馬神話中為朱諾〔Juno〕）代表六月，「June bride」（六月新娘）的說法就是由赫拉的名字轉化而來。常言道「六月新娘將獲得幸福」，但熟讀神話故事的人，恐怕會認為這句話一點都不可信。

▲ 讓─安東尼・華托（Jean-Antoine Watteau），《偽裝成薩堤爾的宙斯與安提俄珀》（Jupiter and Antiope），1715-16年，巴黎羅浮宮
宙斯為了得到底比斯國王之女安提俄珀，特地假扮成森林精靈薩堤爾（Satyr）接近她，使之懷孕。她怕父親發怒，只好逃亡，最後他的父親自殺，而她也淪為奴隸，可謂命運多舛。這個主題也頗受歡迎，但許多人卻將此類作品的主角誤認為「仙女與薩堤爾」（詳參202頁）。

▶ 賽巴斯提亞諾・里奇（Sebastiano Ricci），《宙斯與塞墨勒》（Zeus and Semele），1695年，佛羅倫斯烏菲茲美術館
善妒的赫拉慫恿塞墨勒要求宙斯以奧林帕斯山神的姿態來看她，以證明他的愛，不料塞墨勒卻意外死於宙斯的雷擊。畫中的宙斯對塞墨勒如痴如醉，前方的老鷹正是宙斯的註冊商標。

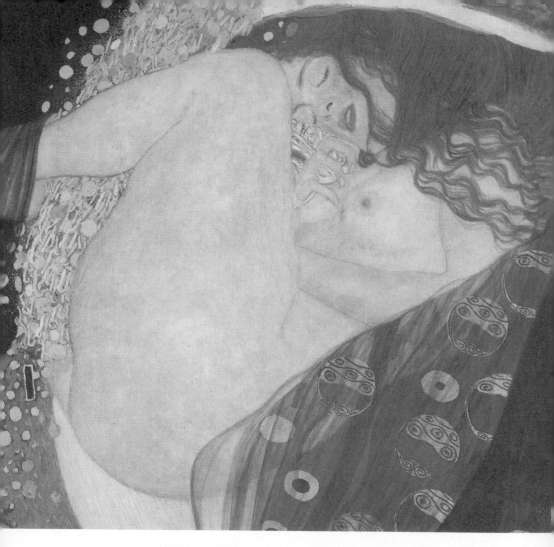

▲ 古斯塔夫 ‧ 克林姆（Gustav Klimt），《達娜厄》（Danae），1907-08年，個人收藏
神情恍惚的達娜厄，黃金雨正流入她的陰部。這是克林姆的黃金時期作品之一，大
腿占去大部分畫面，構圖大膽，也使用許多金箔，具有高度裝飾性。有人認為陰部
旁邊的黑色長方形色塊象徵著男性陽具。

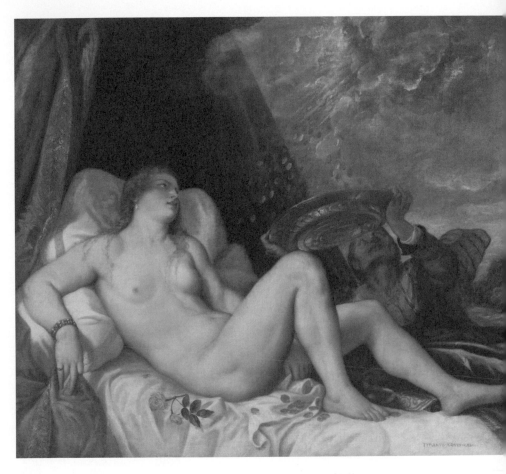

▲ 提齊安諾・維伽略（提香），《達娜厄》（Danae），1554 年，維也納藝術史博物館
達娜厄被關在塔中，旁邊的老婦人負責監視她。黃金雨下到一半變成金幣，老婦人
趕緊高舉盆子盛接。這是提香所擅長的主題，他和旗下的工作室至少創作出五件類
似構圖的畫作。

逃跑的女人——阿波羅與達芙妮

請等一等，我並不是在追殺妳。……愚蠢的少女啊，妳不知道我的身分，所以才會想逃離我。……愛情這種病無藥可醫，我的仁術能醫治所有人，卻救不了我自己。

——奧維德（Ovid），《變形記》（*Metamorphoses*）

這個哀嘆的男人，正是太陽神阿波羅。在眾神中數一數二聰慧、多才多藝、堪稱萬能的阿波羅，也會有為情所苦的時候。

事出必有因，這全是因為阿波羅嘲笑了邱比特。同為弓箭名手的阿波羅，某天瞧見邱比特的弓箭，便笑他：「你的弓箭真可愛。」喜歡惡作劇的愛神旋即用金箭射入阿波羅的胸口，並用鉛箭射中河神之女達芙妮（Daphne）。金箭使人墜入愛河，鉛箭使人愛意全消；從那一刻起，阿波羅註定要當個跟蹤狂。

阿波羅有生以來第一次在追求女子時碰壁。身為醫學創始者的他，悲嘆道：「愛情是不治之症。」達芙妮害怕阿波羅追上自己，於是趕緊向父親祈求，在千

濟安‧貝尼尼（Gian Lorenzo Bernini），《阿波羅與達芙妮》（Apollo and Daphne），1622-25年，羅馬博爾蓋塞美術館

從下往上看，可以發現葉子較薄的部分微微透出天花板的燈光，令人難以相信這是大理石作品，不僅纖細、柔滑，而且富有活力。藉由這件作品，各位可以看出羅馬、巴洛克的代表性建築家、雕刻家貝尼尼無比出色的技巧。

鈞一髮之際變成月桂樹。

　　濟安・貝尼尼的《阿波羅與達芙妮》捕捉了即將被阿波羅追上的達芙妮變身成月桂樹的一瞬間。達芙妮扭動身軀亟欲甩開阿波羅的手，她的其中一隻腳率先覆上樹皮，接著雙手前端冒出月桂樹的葉子。

　　失戀的阿波羅，只好將月桂樹當作自己的聖樹。月桂樹是西方常見的樹木，葉子常用來做為熬湯之用。荷馬（Homer）與佩脫拉克（Francesco Petrarca）這些名留青史的偉大詩人之所以戴上由月桂葉編成的桂冠，就是因為文藝之神——阿波羅（優秀的詩人稱為「桂冠詩人」）。

　　《阿波羅與達芙妮》這個主題，在文藝復興時期也逃不過後人附加的詮釋，那就是「貞節戰勝肉慾」。在基督教世界中，以生子為目的之外的性行為全視為壞事，因此嚴禁婚前性行為。不用說，修道院自然是以畢生守住處子之身為最高指導原則，世界上流傳著許多處女神戴安娜、達芙妮與聖芭芭拉（Saint Barbara）的故事，這些守身如玉的女性們如此受歡迎，也是基於這個理由。

▲ 義大利艾米利亞─羅馬涅（Emilia-Romagna）地區的畫家，《潘與緒林克斯》（Pan and Syrinx），17世紀，個人收藏

緒林克斯是仙女，也是阿耳忒彌斯的侍女。狩獵女神阿耳忒彌斯（戴安娜）是處女神，侍女當然也是處女；然而牧神潘一見到緒林克斯便上前求愛，緒林克斯逃到岸邊，就在即將被潘抓住之際，她請求河神將自己變成蘆葦，守住貞節。求愛失敗的潘只好割下蘆葦做成他的樂器（排笛，亦稱潘笛）。

◀ 安東尼奧・德爾・波拉伊奧羅，（Antonio del Pollaiuolo），《阿波羅與達芙妮》（Apollo and Daphne），1480年，倫敦國家美術館

這位達芙妮攤開雙手長出茂密枝葉，看起來不慌不忙，泰然自若。

逃跑的男人——阿莫爾與賽姬

在希臘羅馬神話之中，總有幾位英雄會基於某種理由遠行，然後突破重重考驗與難關，例如《奧德賽》（Odyssey）、赫拉克勒斯的冒險，這些故事的主角千篇一律都是男性。然而，其實有一位女英雄（不過嚴格來說這不是神話，而是來自於古羅馬作家阿普列烏斯〔Lucius Apuleius〕的小說《金驢記》〔Metamorphoses，亦作《變形記》〕），那就是賽姬。「阿莫爾與賽姬」是一段女追男的冒險故事。

維納斯不滿凡人賽姬比自己還美，因此某天命令阿莫爾（邱比特）想辦法讓賽姬與平凡男子相愛。阿莫爾馬上執行任務，卻不小心讓箭劃到自己胸口，結果愛上賽姬。阿莫爾隱瞞身分接近賽姬，與之結合，只有天黑才會上賽姬的床。

安東尼奧・卡諾瓦，《阿莫爾與賽姬》（Psyche Revived by Cupid's Kiss），1793年，巴黎羅浮宮

▶ 莫里斯・丹尼（Maurice Denis），《發現情人真實身分的賽姬》（Psyche Discovers that Her Mysterious Lover Is Eros），出自於系列作《阿莫爾與賽姬》（The Story of Psyche），1908年，聖彼得堡艾米塔吉博物館
委託者為藝術收藏家伊旺・莫羅索夫（Ivan Aleksandrovich Morozov），這是牆面裝飾畫板系列作的第三幕。本裝飾品運用了丹尼獨到的平面化處理與粉彩色調。

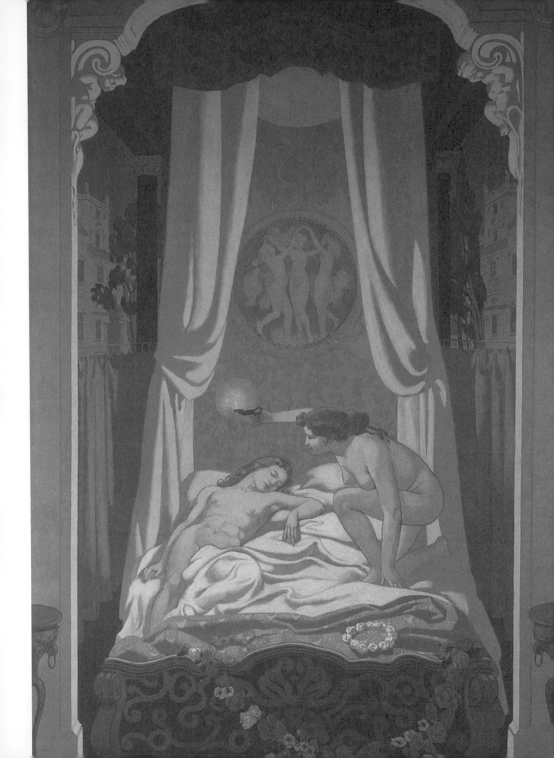

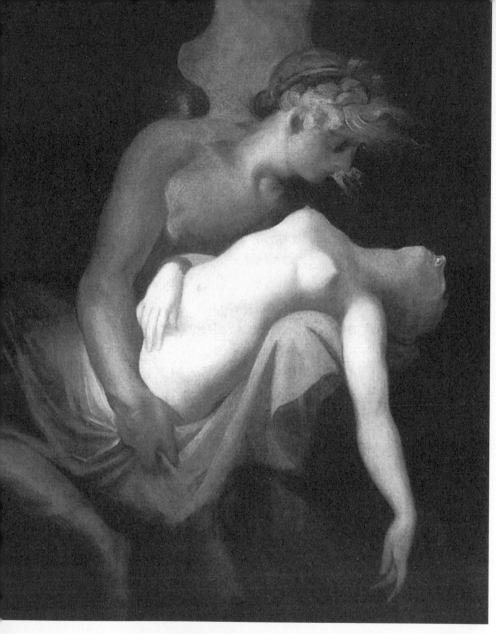

▲ 約翰‧亨利希‧菲斯利（Johann Heinrich Füssli），《阿莫爾與賽姬》
（Amor and Psyche），1810年，蘇黎世美術館

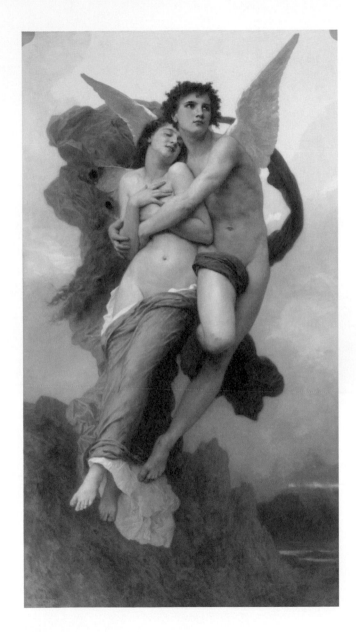

◀ 威 廉 · 阿 道
夫 · 布格羅,《擄
走賽姬的阿莫爾》
（The abduction of
Psyche），1895年，
個人收藏

布格羅絕不可能放
過這種情色題材，
於是畫了好幾個版
本。阿莫爾與賽姬
重逢後，將她帶往
天上。布格羅為賽
姬畫上蝴蝶翅膀，
這點令人玩味。

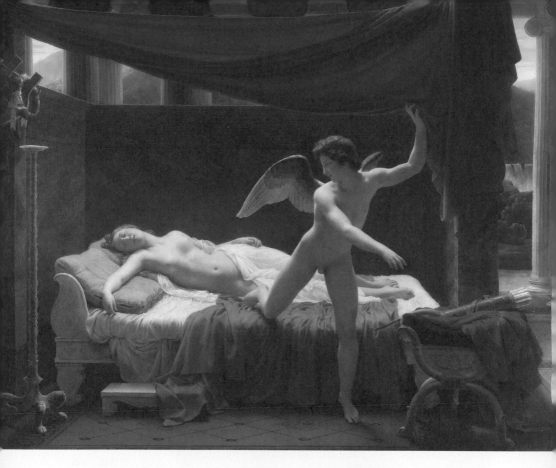

▲ 弗朗索瓦・愛德華・皮科特（Francois Edouard Picot），《阿莫爾與賽姬》
（Cupid and Psyche），1817年，巴黎羅浮宮
莫羅（Gustave Moreau）與卡巴內爾的恩師皮科特的成名作。黎明到來，阿莫
爾趁著賽姬還沒醒來，趕緊溜下床。他深情款款地凝望著情人的睡臉。

　　有些神會霸道地將喜歡的女性占為己有。宙斯的哥哥黑帝斯（Hades，羅馬神話中的普魯托〔Pluto〕）是冥界之王，沒有女性願意嫁給他，於是他索性綁架自己的姪女普西芬妮（Persephone，羅馬神話中的普洛塞庇娜〔Proserpina〕）。

　　相關題材中最知名的作品，莫過於濟安·貝尼尼的《掠奪普西芬妮》，該作品與《阿波羅與達芙妮》（詳參84頁）一同收藏於羅馬的博爾蓋塞美術館。黑帝斯用力攫住普西芬妮的大腿，肌膚上的手指掐痕如此細緻寫實，令人難以想像這竟然是堅硬的大理石。

　　黑帝斯趁著普西芬妮不注意時從地縫飛衝而出，將她拉入冥界，因此引發一件撼動天地的大事。普西芬妮的母親、黑帝斯的姊姊（妹妹）狄蜜特（羅馬神話中的刻瑞斯〔Ceres〕）是大地和豐收的女神，女兒被奪走使她悲痛欲絕，使得農作物歉收、大地失去生機。

　　諸神輪流拜訪、送禮物給狄蜜特，想勸她想開點，但為人母的狄蜜特實在過於悲傷，心情遲遲無法平復。大家都不樂見大地乾枯，紛紛勸黑帝斯將女兒還給狄蜜特，他只好不甘願地點頭同意。但是，普西芬妮已經吃下冥界的石榴籽，因此無法完全離開冥界。如此這般，普西芬妮一年中只能待在地面上三分之二的時間，剩下三分之一時間都得留在冥界。

在神話與聖經之中,總是不乏觸犯禁忌的故事,尤其是「看見不該看的東西」這種設定在世界上屢見不鮮,例如日本的伊邪那岐與伊邪那美。賽姬誤以為阿莫爾要謀害自己,於是某夜完事後舉燈靠近夫君,赫然發現原來沉睡中的夫君不是人類,而驚醒的阿莫爾更是訝異不已。維納斯見計謀失敗,憤而強行拆散兩人,賽姬追得越緊,阿莫爾便離她越遠。從此,賽姬展開尋找情人的大冒險。

賽姬的故事還有另一個禁忌,那就是她通過幾道難關後,打開了「不能開的盒子」。阿莫爾發現沉睡的賽姬,一吻喚醒情人,最後兩人過著幸福快樂的日子(這只是其中一種版本)。各位聰明的讀者應該已經發現,這個故事與《白鶴報恩》、《浦島太郎》、《睡美人》都有著異曲同工之妙。

這個故事,當然也有心靈上的解釋。賽姬在希臘語中是「氣息」的意思,後來衍伸為「靈魂」(心)。如此一來,賽姬追求阿莫爾的故事就變成「靈魂追求愛情」的隱喻。在繪畫的世界中,「靈魂」有時會以「蝴蝶」的形象出現;自古以來,人們都會從蝴蝶破蛹而出的情景聯想到靈魂離開屍體,布羅格筆下的賽姬之所以長出蝴蝶翅膀,就是這個原因。

濟安‧貝尼尼,《掠奪普西芬妮》(The Rape of Proserpina),
1621-22年,羅馬博爾蓋塞美術館
普西芬妮的臉頰有一顆淚珠。貝尼尼卓越的技巧為此雕像賦予
躍動感與豐富的情感,冰冷的大理石彷彿擁有了生命。

▼ 盧卡‧焦爾達諾(Luca Giordano),《掠奪普西芬妮》(Rape of
Persephone),1685年,佛羅倫斯梅迪奇里卡迪宮
焦爾達諾是活躍於十七世紀後期的畫家,本作品是他為梅迪奇家族所畫的大
壁畫一部分。他採用輕快、明亮的色彩,豪放卻不馬虎的線條畫出準確的人
體骨架與姿勢,接著再用薄塗法一口氣完成畫作。當時,人們稱他為「快手盧
卡」。

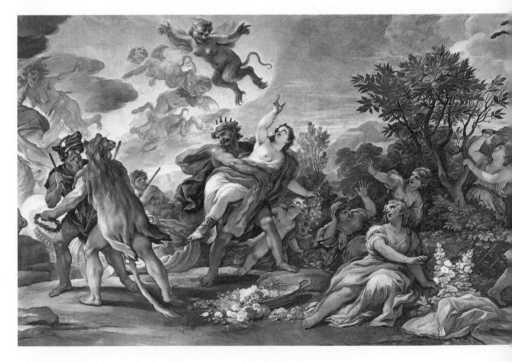

所有的神話與宗教，都能為人們提供最根本的答案。這段故事，解釋了農作物有枯萎期與收成期，亦即「四季」。

　　此外，有趣的是，這則故事也和日本的神道擁有幾項共通點，比如諸神由於天照大神躲在天岩戶裡而傷透腦筋，想盡辦法要引她出來；同樣的，由於吃下冥界食物而無法回到地面的橋段，也與伊邪那岐前往冥界找伊邪那美的故事十分相似。全世界的人們對萬物根源的疑問都是一樣的，所以即使是相隔甚遠的不同文化領域，也會創造出類似的神話。

第三章

畫家們的靈感繆斯

3-1

愛上自己作品的男人──

畢馬龍

▲ 讓─里奧・傑洛姆，《畢馬龍》（Pygmalion and Galatea），1890 年，紐約大都會藝術博物館

傑洛姆長久以來擔任學院教授，他當時的裸體畫寫實感十足，這全歸功於他力求貫徹寫實至上主義的企圖心。葛拉蒂亞的腳依然保有象牙質感，但從臀部開始往上的部位皆栩栩如生，彷彿擁有溫度與彈性。

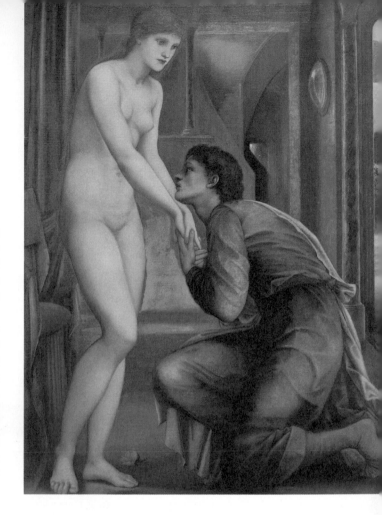

▶ 愛德華・伯恩・瓊斯（Sir Edward Burne Jones），《畢馬龍》系列作（Pygmalion and Galatea series），1875-78年，伯明罕美術館

這位畢馬龍較為陰柔，完全不具王者風範。畫中的超現實空間與色調交織成某種濃烈的甜蜜氛圍，本故事的主軸「愛情創造生命」，更是與浪漫主義不謀而合。將本畫與傑洛姆的作品兩相比較，可清楚看出貫徹「寫實主義」與「唯美派浪漫主義」的作品，具有什麼樣的差別。

　　古羅馬詩人奧維德筆下《變形記》中的賽普勒斯（Cyprus）王——畢馬龍，他對世間女子感到厭惡，因此始終孤身一人。身為優秀雕刻家的他，開始著手雕刻自己理想中的女性；不知不覺中，他愛上自己創造出來的女子，於是撫摸她、對她說話、為她更衣、戴

上首飾。最後，他將她帶到床上，每晚同床共枕……

　　對幻想中的人物動心的人，在這世上絕非少數。畢馬龍向阿芙蘿黛蒂祈求，希望他深愛的這名雕像少女，某天能現身在自己面前。國王的要求雖然荒誕無稽卻非常誠懇，愛與美的女神決定實現他的願望。國王回府後，雕像開始產生變化；它的皮膚出現血色，而且具有彈性，不僅如此，血管也浮了出來，微微出現脈搏。如此這般，這尊雕像變成活生生的女子──葛拉蒂亞，她嫁給畢馬龍，兩人共築幸福家庭。

　　某個版本的賽普勒斯王畢馬龍，原本就是阿芙蘿黛蒂的情人；而另一個版本的畢馬龍，則是照著阿芙蘿黛蒂的模樣來雕刻那尊雕像。西元六世紀的歷史學家赫修奇歐斯（Hesychius）表示，賽普勒斯島的居民其實將畢馬龍與阿多尼斯（詳參1-6）視為同一個人。

　　傑洛姆筆下的雕像（詳參98頁）從膝蓋部分逐漸產生變化、成為活生生的人，技巧相當高明。學院派畫家的理念就是為藝術作品賦予栩栩如生的生命力，而為藝術創作灌注生命的畢馬龍，無疑是他們的理想代表。文藝復興時期以前的基督教信奉者認為人類無法超越造物主所創造的大自然，「藝術有超越自然的可能性」──這種想法，他們以前想都不敢想。

　　這則故事被蕭伯納（George Bernard Shaw）改編為戲曲，日後亦成為音樂劇、奧黛麗・赫本主演的電影

《窈窕淑女》(*My Fair Lady*)的藍本。簡言之，故事大綱就是起初不起眼又毫無教養的女子透過學習社交技能躋身上流社會，並由男性來「完成作品」、「賦予生命」，在此之前，主角簡直是個「社會邊緣人」。在劇情架構底下，其實隱藏著濃厚的資產階級思想。

◀ 安—路易·吉羅代—特里奧松（Anne-Louis Girodet-Trioson），《畢馬龍與葛拉蒂亞》（Pygmalion and Galate），1819年，巴黎羅浮宮
吉羅代是新古典主義巨匠大衛的高徒，各位可以看出本作品深具幻想風格，而且融入了浪漫主義畫派的要素。

3-2

致命吸引力——

最受畫家歡迎的惡女們

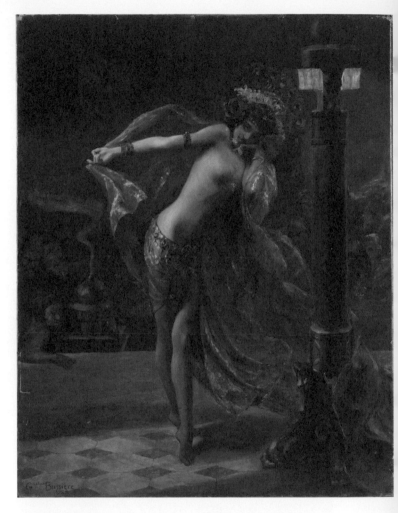

▲ 加斯頓・布歇爾（Gaston Bussière），《七層紗舞》（Dance Of The Seven Veils），1925年，個人收藏

「七層紗舞」指的是莎樂美（Salome）在希律王的宴會上所跳的舞，在德國作曲家理查・史特勞斯（Richard Georg Strauss）的歌劇《莎樂美》中廣為人知。布歇爾是法國象徵主義畫家，非常熱愛中東地區的異國風情。

▲ 伯納迪諾・盧尼（Bernardino Luini），《莎樂美》（Salome with the Head of Saint John the Baptist），1527-31 年，佛羅倫斯烏菲茲美術館
約翰的表情宛如沉睡，莎樂美的表情也很冷靜。盧尼是達文西的追隨者，各位可以從莎樂美的臉龐看出達文西畫風的影子。

　　擁有致命吸引力的惡女（Femme fatale），自古以來就是藝術家們的靈感來源。比如在基督教世界中，害施洗約翰人頭落地的莎樂美，就是惡女的指標性人物。莎樂美是猶太王希律與其妻希羅底的女兒，她在宴會上跳出性感冶豔的舞，龍心大悅的國王問她想要什麼獎賞，她居然說想要施洗約翰的頭顱。為耶穌施洗的聖人，就這樣被斬首了。

　　有趣的是，這名害死聖人的女子不只引來臭名，

也成為藝術家們創作的熱門題材。莎樂美的美貌與魅惑之舞能使男人失去正常的判斷力，這樣的題材極富挑戰性，畫家們無不摩拳擦掌，想試試自己能否畫出她的魔性美。莎樂美就是能點燃男人愚昧的慾火，牡

▶ 奧伯利·比亞茲萊（Aubrey Beardsley），《高潮》（The Climax），1894 年

纖細的線條、黑白的鮮明對比、大膽的構圖。這是奧斯卡·王爾德（Oscar Wilde）的劇本《莎樂美》當中的插圖。隨著戲劇大受歡迎，比亞茲萊的身價也跟著水漲船高，但王爾德因「與男性發生傷害風化之行為」被捕後，比亞茲萊也成為眾矢之的。他死於二十五歲那年，而這是他二十二歲時的作品。

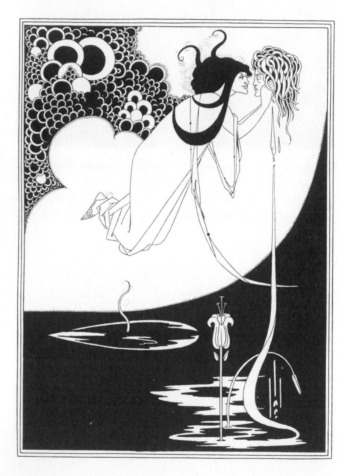

丹花下死，做鬼也風流。

　　舊約聖經中也有不少惡女，當中最受繪畫界歡迎的，首推次經《友弟德傳》（ *Book of Judith* ）的主角友弟德。當時是亞述國王尼布甲尼撒統治的年代，周遭各民族都對他毫無抵抗之力，包括猶太族。統率大軍的主帥何樂弗尼（Holofernes）將猶太美女友弟德喚來自己的軍營帳篷，要她陪酒，她也運用美人計將他灌醉，待他醉倒，趕緊舉起他的劍，砍下敵國將領的首級。

　　不用說，這肯定不是史實，因為擁有十多萬大軍的強國亞述絕不可能敗在一個女子手下；那麼，為什麼會有這則故事呢？原來友弟德這個名字的含意是「猶太女人」，亦即這不是一名女子的故事，而是泛指整個猶太民族的故事。猶太人不甘受強國壓迫，於是藉由這個故事來報仇雪恨，一吐怨氣。附帶一提，也有人認為《友弟德傳》是受到希臘文化的影響。希臘歷史學家希羅多德（Herodotus）曾寫過雅典娜（此非雅典娜女神）追殺波斯將軍並砍下其首級的故事，或許這就是《友弟德傳》的藍本。

　　總括而言，在文藝復興時期與巴洛克藝術的世界中，選用了不少英勇女子運用美貌與智慧打敗強敵的主題。原本應該是緊張刺激又悲壯的場景，但由於大部分畫作也兼作女性肖像畫之用，所以重點皆為強調美感，使得畫中女子表情多半泰然自若。

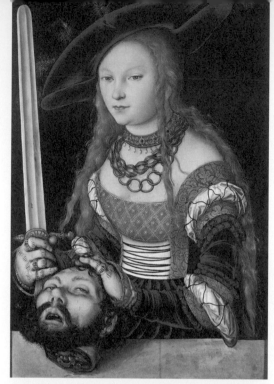

◀ 老盧卡斯・克拉納赫（Lucas Cranach the Elder），《提著何樂弗尼首級的友弟德》（Judith with the head of Holofernes），1530年，維也納藝術史博物館

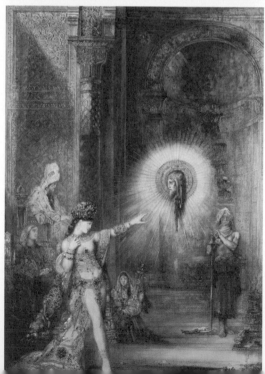

◀ 居斯塔夫・莫羅，《顯靈》（The Apparition），1876年，巴黎羅浮宮
施洗約翰的頭浮現在半空中。莫羅留下了幾件以莎樂美為主題的作品，他筆下的莎樂美皆身穿中東地區的服飾，表情沉著冷靜。

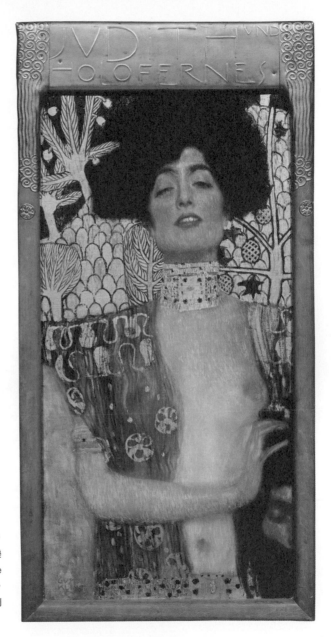

▶ 古斯塔夫・克林姆，
《友弟德（友弟德與何樂
弗尼）》（Judith and the
Head of Holofernes），
1901年，維也納奧地利
美術館

難道紅顏真是禍水？

　　夏娃跟莎樂美的案例跟愛情無關，說到因談戀愛而釀出巨禍的女子，當數引發「特洛伊戰爭」的美女海倫（Helen）。他是斯巴達王的妻子，由於美若天仙，許多男子情不自禁愛上她，特洛伊的王子帕里斯（Paris）也是其中之一。在某個婚宴上，糾紛女神厄里斯（Eris）由於沒被邀請而心生不滿，遂將一個寫著「給最美麗的女神」的金蘋果扔在宴會上，送給赫拉、雅典娜和阿芙蘿黛蒂。帕里斯負責從三位女神中選出最美麗的女神，有趣的是：三位女神都意圖賄賂帕里斯，換句話說，三位女神都對自己的外貌沒有十足把握。

　　赫拉的籌碼是要給帕里斯「統治全世界的權力」，雅典娜是「最大的武力與最高的智慧」，而阿芙蘿黛蒂則為「和全天下最美麗的女子結婚」。想不到帕里斯居然選了第三項！他早有妻子，卻毫不猶豫選擇和海倫結婚。

　　阿芙蘿黛蒂獲勝後，她幫助帕里斯綁架海倫，逃回特洛伊。斯巴達王一氣之下向特洛伊宣戰，引爆漫長的特洛伊戰爭。可憐的斯巴達王，海倫並沒有死守他倆的愛情，反而逐漸愛上帕里斯。

　　以「帕里斯的審判」為題的畫作並不少，但多半只畫出遞蘋果的帕里斯與三女神，海倫出場機會不多；

不過一旦登場，必定和大衛的作品一樣帶有禁忌的淫
靡氛圍，真不愧是引爆兩國戰爭的外遇戀情啊。

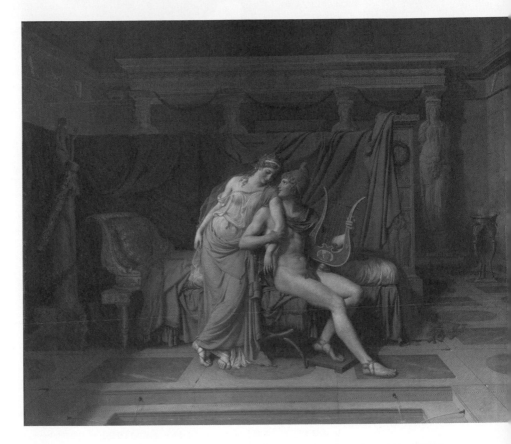

▲ 賈克―路易・大衛（Jacques-Louis David），《帕里斯與海倫》（Paris and Helen），1788 年，巴黎羅
浮宮

大衛在一八〇〇年左右支配了整個法國畫壇，前後加起來總共長達四十年。他的作品反映了從法國大
革命到拿破崙時期的時代背景，多數歷史畫都是以英雄為主題，但本圖並沒有那類魄力。大衛堅信：「色
彩很重要？線條才是繪畫的靈魂！」本圖出色的身體與衣服線條，無疑地充分表達了他的主張。

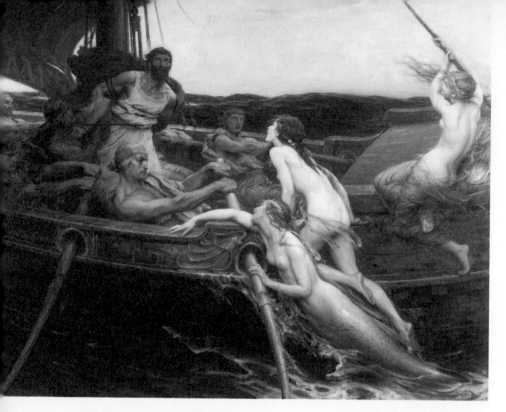

▲ 赫伯特‧詹姆斯‧德拉波（Herbert James Draper），《奧德修斯與賽蓮》（Ulysses and the Sirens），1909年，赫爾菲倫茲畫廊

這是在《奧德賽》中登場過的海妖。半人半魚的賽蓮利用美妙的歌聲引發船難，本畫中的奧德修斯將自己綁在船柱上，努力對抗賽蓮的誘惑。

▶ 弗雷德里克‧雷頓（Frederic Leighton），《漁夫與賽蓮》，（The Fisherman and the Syren），1856-58年，個人收藏

賽蓮纏上一名身強體壯的年輕人。她頭上繫滿髮飾，運用美色誘惑年輕人，而他早已無力抵抗。雷頓是英國皇家藝術學院的院長，在1896年獲封為男爵，卻在封爵隔天去世。他與拉斐爾前派關係匪淺，各位可從他的創作主題及深具幻想風格的表現手法看出端倪。

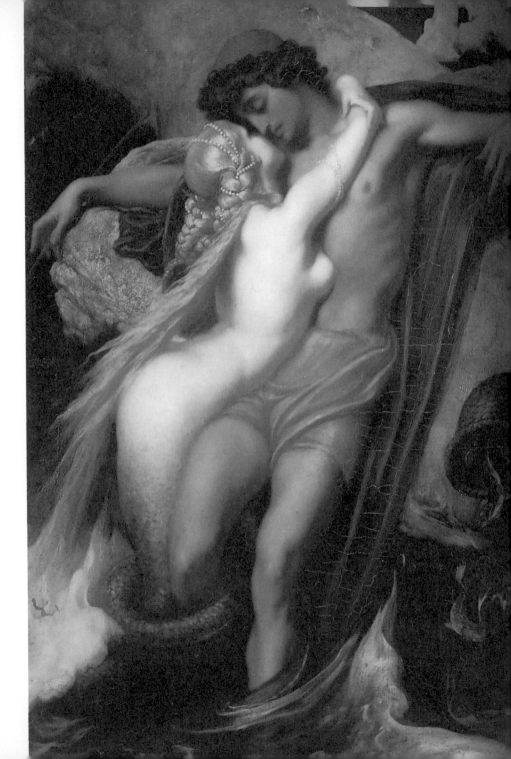

原本憎恨對方，卻情不自禁愛上他——其他故事也有類似橋段。托爾夸托・塔索（Torquato Tasso）的十六世紀史詩代表作《被解放的耶路撒冷》（*Jerusalem Delivered*），就是描述攻向耶路撒冷的十字軍騎士里納爾多與伊斯蘭女巫阿爾米德相戀的故事。在尼古拉・普桑的《里納爾多與阿爾米德》中，阿爾米德原本想殺害里納爾多，卻被他的睡臉吸引，墜入愛河。

　　除了這兩人，《被解放的耶路撒冷》還有另一對有名的情侶。在桂爾契諾的《艾米妮亞發現受傷的坦克

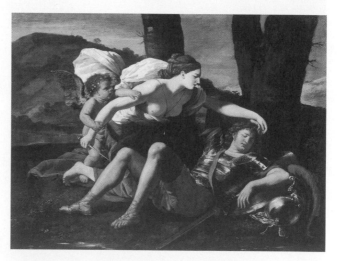

▲ 尼古拉・普桑，《里納爾多與阿爾米德》（Rinaldo and Armida），1625年，倫敦杜爾維治美術館
阿爾米德在畫面中大大攤開雙手，光影強烈、構圖出色，整幅畫瀰漫著劃破寧靜的緊張感。她右手緊握著劍，卻在千鈞一髮之際心生動搖，臉上滿是猶豫。

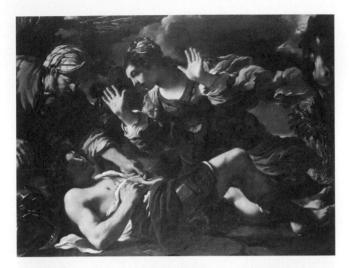

▲ 桂爾契諾（Guercino），《艾米妮亞發現受傷的坦克雷德》（Erminia Finding the Wounded Tancred），1618-19年，羅馬多利亞‧潘菲利美術館

雷德》中，坦克雷德也是一名騎士，他的對象艾米妮亞，居然是伊斯蘭蘇丹的女兒！「障礙越大，愛意越濃」，假如此言為真，這兩人之間的障礙可謂前所未見。

　　勇者坦克雷德打倒伊斯蘭教的巨人後，自己也深受重傷，橫躺在地。艾米妮亞發現情人氣若游絲，趕緊用坦克雷德的劍割斷自己的長髮，包紮他的傷口。在這個案例中，艾米妮亞尋找坦克雷德的旅程，也算是一種任務型的冒險故事。儘管以十字軍東征為主題，裡頭卻有巨人跟女巫，可見塔索的詩完全是虛構的。不過，這種以騎士精神融合苦戀及某種異國風情的故事，可是深受大眾喜愛呢。

聖經與神話中的致命惡女

夏娃與潘朵拉──

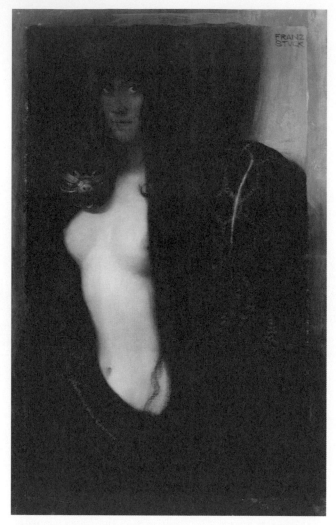

▲ 法蘭茲‧史塔克（Franz Stuck），《罪》（The Sin），1893年，慕尼黑新繪
畫陳列館

畫中描繪的即是惡女夏娃！蛇當然是原罪的誘惑者，不過本畫強調的是夏娃
在黑暗中朝觀者詭異一笑，自願觸犯原罪的模樣。

在聖經與神話世界中，各有一位史上最致命的惡女，那就是夏娃與潘朵拉。她們都是首位人類女子，亦為將人類導向滅亡（生老病死）的始作俑者。

聖經中的亞當是由泥土（Adamah）所做成，因此取名為亞當（Adam）。為什麼繪畫中的神都是男性外型？因為亞當是神按照自己的形象創造出來的。造出亞當後，神覺得亞當孤零零的實在很可憐，所以又創造了一名女子。此時她還不叫夏娃，而是叫做伊夏（Ishsha，女人），因為她是從男人（Ish）身上的一部分所造出來的；直到她被逐出伊甸園，亞當才為她取

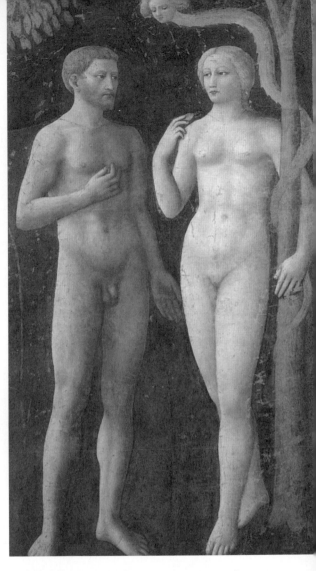

▲ 馬索利諾・達・帕尼卡萊（Masolino da Panicale），《亞當與夏娃》（The Temptation of Adam and Eve），1424-27年，佛羅倫斯聖母聖衣聖殿布蘭卡契小堂

這對男女接下來就要觸犯原罪了，看起來卻一點緊張感也沒有。畫家似乎不在意人體骨架正確度，但這種不正確的比例，反而使夏娃在黑暗中散發出奇妙的魅力。

夏娃這個名字。值得一提的是，在伊斯蘭教的《可蘭經》中，亞當是神「情急之下」創造出來的，所以他起初動作不太靈光，跌倒好幾次才站起來，舊約聖經當中並沒有這段記載。

另一方面，在希臘神話之中，創造出初始人類的神是普羅米修斯（Prometheus）。普羅米修斯是「先見之明」的意思，亦即「賢者」，神話中的超級英雄。無獨有偶，他也是從「泥土」中創造出「跟自己很像的」「第一個男人」。

神從泥土創造人類，好像是世界共通的設定：發明最古老文字的蘇美人所寫的《吉爾伽美什史詩》（Epic of Gilgamesh）中，天神安努（Anu）用泥土造出英雄恩奇杜（Enkidu），而埃及的庫努牡神（Khnum）、太平洋美拉尼西亞群島的摩塔神話中的天神夸特（Qat），也是用泥土造人。換句話說，對原始民族而言，「創造」等於「製作陶器」，因此他們才會將此設定套用在天神造人的神話裡。在西非馬里的多貢（Dogon）神話中，至上神安瑪（Amma）創造太陽時，將它捏成陶壺的形狀；滑稽的是，這麼一來，不就代表神在造太陽前先造了陶器嗎？

眾所周知，在舊約聖經中，第一個女人是從第一個男人的肋骨造出來的，因此大部分的夏娃誕生場景，都是描繪亞當躺在地上，接著夏娃從他側腹冒出來，

說來真夠怪的。不過世上無奇不有，庫克群島神話正巧也有從側腹生子的女神，莫非是因為人類肋骨有好幾根，所以人們才會產生此種聯想？

某天上帝回到伊甸園，卻沒看到亞當跟夏娃的人影。祂出聲呼喚，他們卻說自己裸體，不好意思見人，這全是因為亞當與夏娃學會了分辨善惡。這份「羞恥」的意識，是人類邁向文明的證據。

上帝大怒，逼問亞當是否偷吃禁果，亞當回答是女人引誘他吃的。上帝接著找女人來興師問罪，結果女人說是蛇幹的好事。這段情節有四個重點，第一、人類得到知識後便與其它動物不同，亦即變得比較文明；第二、文明原本被上帝緊握在手，人類靠著打破禁忌得到了它；第三、人類得到文明的代價就是死亡；第四、將女人設定為觸犯禁忌的角色。

那麼，希臘神話又是如何描寫這類場景呢？普羅米修斯為了替自己創造出來的人類帶來文明，索性偷火。由於他將眾神之物給予人類，因此觸怒宙斯，被懲罰捆在岩石上，每天忍受被老鷹啄食肝臟的痛苦。接著宙斯創造第一個女人，將她送給厄庇墨透斯（Epimetheus）。「後見之明」厄庇墨透斯是「先見之明」普羅米修斯的弟弟，兄弟兩人正好是「賢者與愚者」的對照。做哥哥的再三提醒弟弟，這是宙斯的禮物，千萬要小心對待，但愚蠢的弟弟並不聽勸，被得到美女

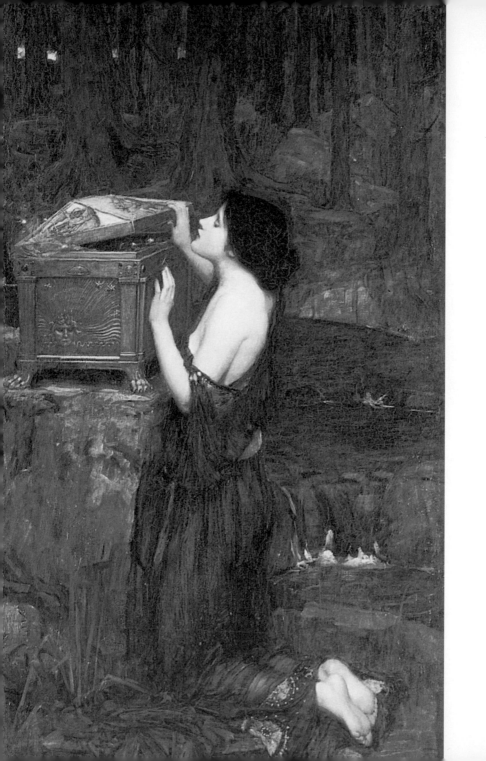

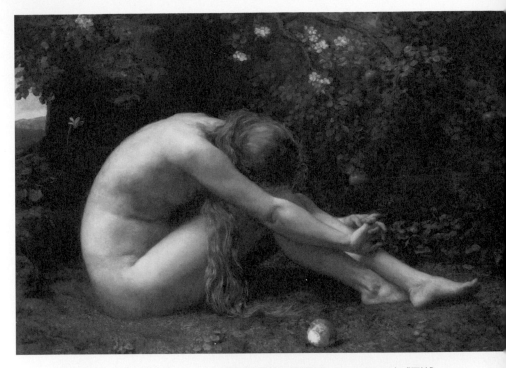

▲ 安娜・麗婭・梅里特（Anna Lea Merritt），《夏娃》
（Eve），1885年，個人收藏

女畫家梅里特於1844年出生於美國，後來移居英國，
成為拉斐爾前派畫家之一。在繪畫界，夏娃多半和亞
當一同登場，但此圖的夏娃孤身一人，看起來滿懷懊
悔，令人印象深刻。

◀ 約翰・威廉姆・沃特豪斯，《潘朵拉的盒子》
（Pandora），1897年，個人收藏

潘朵拉戰戰兢兢地打開盒子，帶來災禍的黑色
煙霧，一眨眼就冒了出來。拉斐爾前派畫家沃
特豪斯最令人稱道之處，就是能將寫實與幻想
風格同時發揮到極致。他筆下的潘朵拉，以惡
女而言實在十分稚嫩。

的喜悅沖昏了頭。這名女子就是有名的潘朵拉，她在好奇心的驅使下打開盒子（或壺、甕），並為大地帶來前所未見的災禍。

聰明的各位應該已經發現，聖經跟神話擁有異曲同工之妙。在神話中，人類藉由眾神之物得到文明，代價卻是疾病、戰爭——亦即死亡。而扣下扳機的人，依然是輸給誘惑的「首位人類女子」。

咱們來看看《潘朵拉魔瓶前的夏娃》這幅畫。古贊筆下的裸體女子左手擱在魔瓶上，表示她是潘朵拉；但是，她的右手也握著禁果，手臂纏著一條蛇，這些都是夏娃的象徵。至於她手肘下方的頭蓋骨，則暗喻夏娃與潘朵拉都是為人類帶來死亡的女子。

文藝復興時期的人們相當清楚，儘管神話與聖經是不同的世界，首位人類女子所扮演的角色卻非常相似。文藝復興即為「古典復興」，目的為在基督教派的一神教世界中復興多神教文化。換句話說，文藝復興本質即帶有矛盾，為了消除這種矛盾，藝術家們才會努力將多神教文化融入一神教文化中，《潘朵拉魔瓶前的夏娃》，就是他們努力的成果。

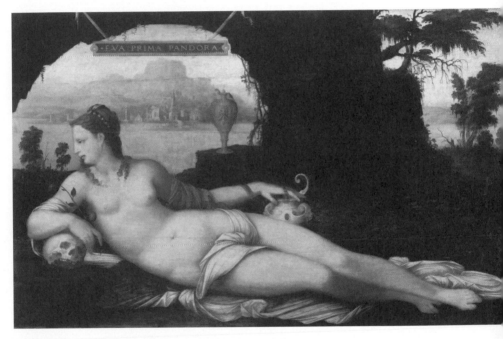

▲ 老讓 · 古贊（Jean Cousin the Elder），《潘朵拉魔瓶前的夏娃》（Eva Prima Pandora），1550年，巴黎羅浮宮

古贊是楓丹白露畫派第二代，藝術風格承襲於達文西、建築師塞利奧（Sebastiano Serlio）等從義大利招聘來的第一代藝術家們。簡言之，他對於異教融合的嘗試，也是因襲於義大利文藝復興時期的新柏拉圖主義。

拉斐爾前派畫家筆下的女子們

　　工業革命帶來一波現代化風潮，為了對抗這股潮流，十九世紀後期的歐洲各地出現各式各樣的文化活動，其中之一就是誕生於英國的反學院派的藝術運動。皇家藝術學院是美術教育機關，同時也支配當時的畫壇、制定美的準則，亦為權威的象徵。這群藝術家主張回歸到比學院派視為理想的拉斐爾時代更以前的傳統風格，因此他們自稱為前拉斐爾兄弟會。然而實際上，他們的風格與拉斐爾時代之前（也就是文藝復興盛期之前）的藝術風格差異頗大，具有強烈的幻想浪漫主義傾向。

　　他們喜愛惡女主題，當中的原因有許多，但主要是當時女性社會地位逐漸提升，玩弄男人於股掌的惡女恰巧符合大眾對時代新女性的想像。各位回想一下，之前本書所介紹的許多美麗惡女圖，是否都出自於拉斐爾前派（Pre-Raphaelites）畫家之手呢？

　　拉斐爾前派的主要人物為羅塞蒂與米萊。他們兩人的繆思女神是伊莉莎白・希竇兒，她是米萊的《奧菲莉亞》（詳參123頁）的模特兒，並與羅塞蒂熱戀，成為他的創作靈感來源。自古以來，人們從未懷疑過繆思女神的存在，義大利文藝復興時期的佩脫拉克所愛的蘿拉，以及知名詩人但丁（Dante）所愛的貝緹麗彩，就是其中的代表人物。羅塞蒂將伊莉莎白當作自己的貝緹麗彩，他與但丁的不同之處在於：但丁的繆思是

▼ 約翰‧艾佛雷特‧米萊（John Everett Millais），《奧菲莉亞》（Ophelia），
1852 年，倫敦泰特美術館
米萊在房間放置浴缸，請模特兒伊莉莎白躺在裡面，儘管浴缸下方設有油燈，
後來卻熄滅了，導致模特兒在冷水中感冒，米萊只好賠償醫藥費，以平息伊
莉莎白父親的怒氣。在《哈姆雷特》中，由於父親被愛人哈姆雷特殺死，奧菲
莉亞悲痛欲絕、精神失常，最後溺死。米萊以高超的技巧描繪此一場景，堪
稱一絕。

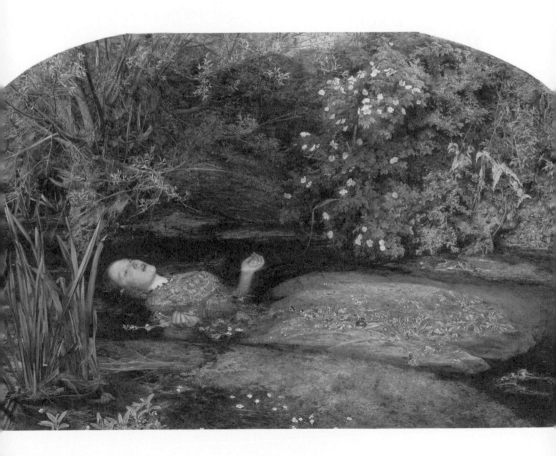

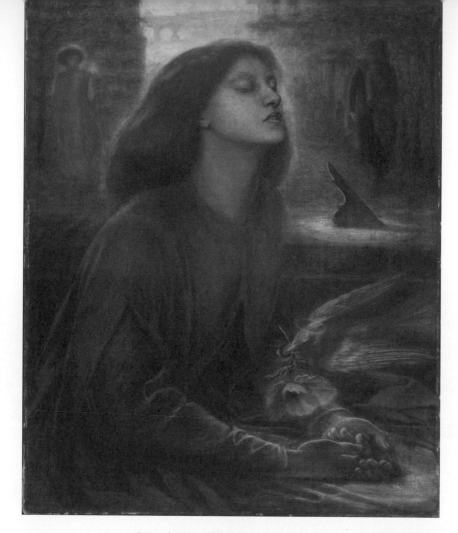

▲ 但丁・加百列・羅塞蒂（Dante Gabriel Rossetti），《受祝福的貝緹麗彩》（Beata Beatrix），1863年，倫敦泰特美術館

有夫之婦，只可遠觀不可褻玩，但羅塞蒂與伊莉莎白擁有真實的情侶關係。或許他擔心擁有情侶關係會使這份愛變得不純粹，因此除了伊莉莎白，他也跟數名

模特兒和妓女發生關係。幾經波折後，他們兩人終於結婚，但兩年後伊莉莎白便死於鴉片酊中毒。也許她愛得太累，所以只好尋求解脫。

　　伊莉莎白死後，羅塞蒂以她為藍本畫了《受祝福的貝緹麗彩》，並將自己想像成目睹貝緹麗彩死亡幻象的但丁。其實這時他已經找到另一位繆思——珍·莫里斯，但他仍然在作品中哀悼曾經深愛的前一位繆思。

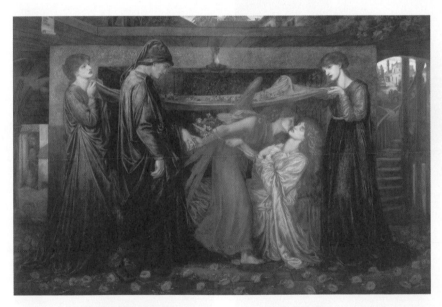

▲ 但丁·加百列·羅塞蒂，《夢見貝緹麗彩死亡幻象的但丁》（Dante's Dream at the Time of the Death of Beatrice），1871年，利物浦沃克美術館
貝緹麗彩為有夫之婦，是但丁的精神戀愛對象，因此但丁當然不可能目睹她的死亡。在本作品中，天使讓但丁看見幻象，使他得以見貝緹麗彩最後一面。

◀ 約翰・克里爾（John Collier），《莉莉絲》（Lilith），1887年，英國索美塞特郡亞特金森畫廊
莉莉絲原本是來自東方的女神，後來在某個設定中成為亞當的前妻，因與惡魔交媾而成為魔女。有些魔女像的藍本就是莉莉絲。

▼ 約翰・威廉姆・沃特豪斯，《美人魚》（A Mermaid），1900年，倫敦皇家藝術學院
沃特豪斯生於1849年，因此他在拉斐爾前派的影響力並不顯著，但他擅長此類畫風，筆觸精緻、技巧高超，畫了不少奧菲莉亞之類的苦情女子與擁有魔力的惡女。

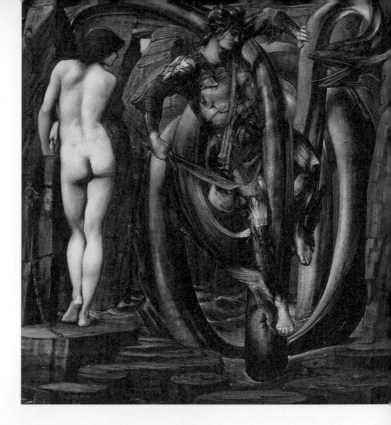

▶ 愛德華・伯恩・瓊斯，「珀爾修斯系列作」（Perseus Cycle），《珀爾修斯打敗海獸》（The Doom Fulfilled），1884-85年，南安普敦市立美術館

愛德華・伯恩・瓊斯是拉斐爾前派中最重視幻想風格的畫家。安朵美達站姿呈微S型，與維納斯立像（詳參第一章）系出同門。她的肌膚光滑柔嫩，和珀爾修斯與海獸的金屬質感形成良好對比。

　　拉斐爾前派與當時的文學界關係匪淺，因此才有這麼多畫家與模特兒之間的插曲流傳下來。例如，拉斐爾前派的擁護者——藝術評論家約翰・拉斯金（John Ruskin）的妻子艾菲（Effie Gray）與米萊私通，接著離婚嫁給米萊，掀起軒然大波；克里爾在妻子瑪莉安・赫胥黎死於產褥熱兩年後，與瑪莉安妹妹艾索再婚，也引起相當大的社會爭議。當時英國不允許男人與亡妻的姊妹結婚，因此他們倆只好到挪威舉行婚禮。

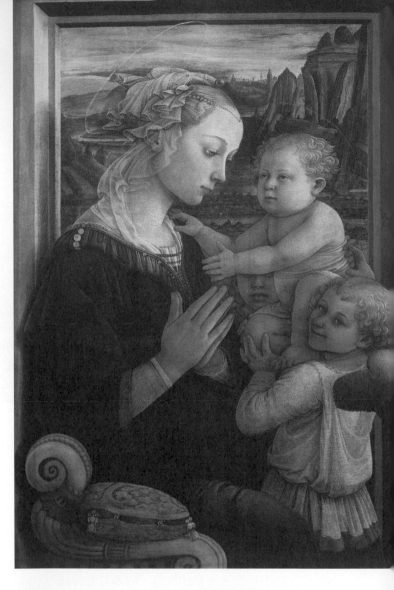

3-5

畫家與模特兒之間的愛恨情仇

▲ 菲利普・利皮（Fra' Filippo Lippi），《聖母子與兩位天使》（Madonna with the Child and two Angels），1456年，佛羅倫斯烏菲茲美術館

畫面上的窗框是一種視覺陷阱，完美扮演了畫框的角色。人物後方的高聳岩塊帶出整幅畫的虛幻遼闊感，沉穩肅穆，唯有右下角的天使露出活潑可愛的笑容。

文藝復興時期的畫家菲利普・利皮是加爾默羅會的修士，他在佛羅倫斯的鄰鎮普拉托的聖瑪格麗特女修道院擔任隨行神職人員，也在那裡創作宗教畫。一四五六年，就在他任職的那一年，五十歲的他愛上當時二十幾歲的修女盧克雷齊婭・布緹，兩人私奔逃離修道院，翌年生下一個兒子。

　　修士與修女私奔並非新鮮事，照理說應該處以重罪（甚至死刑），但由於菲利普・利皮的繪畫才能無人能比，因此得以還俗，和布緹結為夫婦。

　　收藏於佛羅倫斯烏菲茲美術館的《聖母子與兩位天使》，堪稱絕世美畫。聖母瑪利亞雙手合十，朝著稚子耶穌祈禱；她彷彿看見兒子未來將踏上一條艱辛的道路，一心祈求孩子平安順利，臉上洋溢著母愛。菲利普・利皮獨有的細緻柔美筆觸，完美地呈現出年輕而多愁善感的瑪利亞。

　　沒有證據能證明這位瑪利亞的模特兒就是布緹，但是有一條線索。這幅畫是利皮晚年的作品，此時他跟布緹的兒子大約八歲；其子菲利皮諾・利皮後來也成為畫家，而且甚至比父親菲利普更出名。如果畫面右下角的可愛天使就是菲利皮諾，年齡不僅吻合，更重要的是，他所留下來的自畫像（疑似），每張臉都像是這位小天使的青年版。如果布緹真的是畫中這名美如天仙的女子，那也難怪修士菲利普・利皮會不惜一切跟她私奔了。

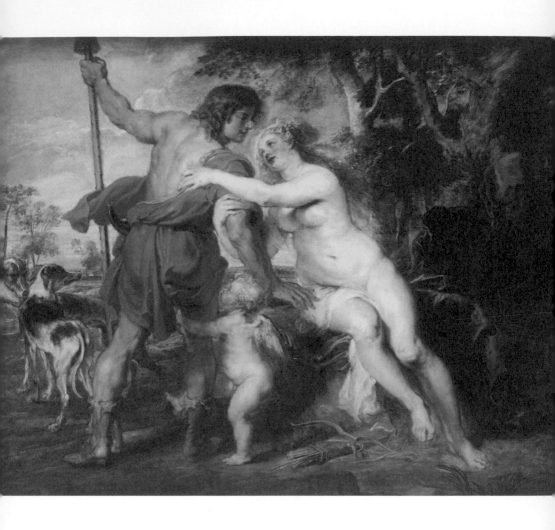

▲ 彼得 · 保羅 · 魯本斯（Peter Paul Rubens），《維納斯與阿多尼斯》（Venus
and Adonis），1635 年，紐約大都會藝術博物館
魯本斯的第一任妻子病死後，他又娶了年僅十六歲的海倫娜 · 芙爾曼。他是
一名成功的外交官，英國甚至在他五十三歲那年授予騎士頭銜。他後期畫了
好幾幅豐滿健康的女性裸體畫（本畫就是其中之一），模特兒幾乎都是海倫娜。

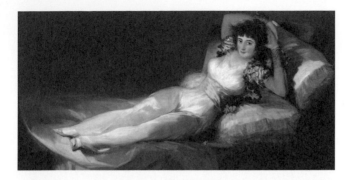

▲ 法蘭西斯科・荷西・德・哥雅（Francisco José de Goya），《著衣的瑪哈》
（The Clothed Maja），1805年，馬德里普拉多博物館

模特兒穿著當時西班牙盛行的土耳其風洋裝，躺在床鋪上。模特兒的身分眾
說紛紜，有人說她是哥雅的贊助者──葛多伊宰相的情婦，也有人說她是與
他關係匪淺，曾在他的作品中登場無數次的公爵夫人。「瑪哈」是指勞動階級
女子，貴婦們換下華服，偶爾也想嘗試一下當個獨立妙女郎的感覺。

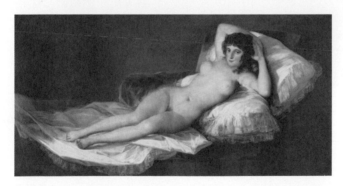

▲ 法蘭西斯科・荷西・德・哥雅，《裸體的瑪哈》（The Naked Maja），
1800-03年，馬德里普拉多博物館

這幅畫中的模特兒和上一幅是同一人，但褪去衣裳，面頰潮紅，床單也微微
凌亂。她的臥姿是「斜臥裸婦畫」的標準姿勢，與著衣版兩相比較，很難不聯
想到「房事前後」。著衣版完成時間約是在裸體版的一年後，這一年中，哥雅
可能在忙著幫模特兒畫上衣服。

追隨情人殉情的女子

　　留下不少俊美照片的莫迪里安尼，於第一次世界大戰打得最如火如荼時，在歐洲過著窮途潦倒的生活。他體弱多病，動不動就患斑疹傷寒或結核等大病，卻依然和那群在蒙馬特認識的畫家朋友們夜夜飲酒作樂，也和女作家、女詩人們談了幾場分分合合的戀愛。

　　體弱多病的他不用當兵，因此得以埋頭作畫，怎料才剛在個展推出裸女畫就被批評妨礙風化，只好中止展出。就他人生最黑暗、最悲慘的最後四年，他與珍妮・赫布特尼度過最親密的一段時光。兩人在藝術學校邂逅、同居，不過莫迪里安尼仍然酒不離手；後來德軍入侵巴黎，他們暫時前往南法避難。珍妮為莫迪里安尼生下一個女兒，此時他卻患了結核性腦膜炎。或許是自知大限已至，莫迪里安尼後來畫了好幾幅她的肖像畫，彷彿將她視為自己的謬思。

　　《側臥的裸女》是莫迪里安尼晚年的作品。他受到非洲工藝品與古希臘女像柱（Caryatid）的影響，走上極簡風格。病重的莫迪里安尼常常吐血，後來他被送往巴黎的慈善醫院，年僅三十五歲便在意識不清中撒手人寰。兩天後，珍妮從公寓六樓跳樓自殺。儘管他們沒有正式結婚，珍妮自殺時，腹中已懷了第二個孩

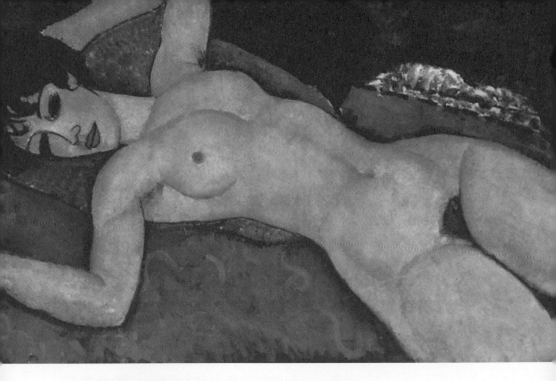

▲ 亞美迪歐 · 莫迪里安尼（Amedeo
Modigliani），《側臥的裸女》（Reclining Nude），
1917年，個人收藏

莫迪里安尼在巴黎個展展出裸女畫時，被警方以
妨礙風化罪名撤走。讀者一定覺得奇怪，為什
麼本書目前為止刊出的性感裸女畫在展出時都沒
事，只有這幅畫有事？其中之一問題就在於陰
毛。圓柱般的曲線、優美的弧形與立體感；如同
非洲工藝品與希臘雕像般的低調沉穩；由此可看
出，他年輕時受到皮耶羅 · 德拉 · 法蘭契斯卡
（Piero della Francesca）以及義大利美術風格多
大的影響。

子。同為畫家的珍妮留下一幅名為《自殺》的畫，情人
的死或許促成她自殺的決心，也造就出這幅畫。

處處留情的畢卡索

畢卡索曾經在死亡前一年對朋友說:「直到活到九十歲,我才想到要克制做愛與抽煙。」英雄本「色」這四個字,根本是畢卡索的一生寫照。他從十幾歲起就開始上妓院,處處留情,與他有過關係的女性不計其數,光是念得出名字的就有費爾南德 · 奧莉弗(Fernande Olivier)、伊娃(Eva Gouel)、歐嘉(Olga Khokhlova)、瑪莉—德雷莎 · 華特(Marie-Thérèse Walter)、朵拉 · 瑪爾(Dora Maar)、芳斯華(Françoise Gilot)、賈桂琳(Jacqueline Roque)……

比他年長的費爾南德是有夫之婦,這點她在日記上寫得很清楚。伊娃(瑪賽兒 · 漢伯特〔Marcelle Humbert〕)是朋友的情婦;而俄國芭蕾舞團舞者歐嘉 · 科克洛瓦成為畢卡索三十七歲時迎娶的第一任妻子,不過花心丈夫與嘴巴不饒人的妻子三十年來衝突不斷,最後訴諸法庭,雖然歐嘉贏得財產,畢卡索卻藏了五個隱藏帳戶。歐嘉的直接死因是癌症,但她晚年幾乎都在精神錯亂中度過。

畢卡索四十八歲時,在百貨公司邂逅了瑞士人瑪莉—德雷莎 · 華特。金髮、高大、豐滿,十七歲的瑪莉簡直就是畢卡索理想的夢中情人,他立刻展開追求,說要租一間工作室包養她。畢卡索耽溺於瑪莉的肉體,

將她藏在工作室以躲避妻子的耳目，而她也乖乖配合，真是金屋藏嬌的好對象。

《鏡子前的少女》所畫的就是瑪莉—德雷莎・華特——金髮、鳳眼、肌膚白皙、健康而豐滿，此作品同時畫出了她的胸部與臀部，真不愧是畢卡索。她為畢卡索生了個女兒，但直到歐嘉死後也無法扶正，因為畢卡索又將視線轉移到下一個女子身上了。

畢卡索在八十歲時娶了第二任妻子賈桂琳・洛葛。他一生中追求、沉溺於多名女子的肉體，但膩了又馬上找下一個，周而復始。不少與他交往過的女子留下日記，有些人就像詩人珍娜薇芙・拉波特（Geneviève Laporte）一樣在畢卡索死亡那年出版日記，自曝與畢卡索交往的種種。

直到九十一歲死亡那年，他都沒有停止交女友。在感情上喜新厭舊的他，在藝術界同樣也不斷挑戰極限，從不停滯不前。

巴勃羅・畢卡索（Pablo Picasso），《鏡子前的少女》（Girl Before a Mirror），1932年，紐約現代藝術博物館
説到《虛無》、《鏡前的維納斯》這類主題，傳統的作法就是畫一名「照鏡子的女子」，這時期他的畫風屬於「微野獸派，微立體派」。

奧古斯特・羅丹（Auguste Rodin），《達娜伊德》（La Danaïde），1889年，巴黎羅丹美術館

說到折磨妻子情人這點，羅丹可是比畢卡索還惡劣。他四十二歲時與十八歲的美麗學生卡蜜兒・克勞黛相戀，雖然他早有妻子，卻依然與卡蜜兒打得火熱。以作品完成時期來推測，本作品的模特兒應該是卡蜜兒。

卡蜜兒・克勞黛（Camille Claudel），《沙貢達羅》（Sakountala），1886年以後，巴黎羅丹美術館

卡蜜兒發揮雕刻才能，在羅丹的幫助下逐漸嶄露頭角。本作品以印度的情詩為主題，此時的她愛情事業兩得意，她也打定主意日後將遵循這模式走下去，但羅丹的心卻漸漸遠離。卡蜜兒最終精神錯亂，在精神病院度過三十年的漫長歲月，最後在院中孤獨死去。

第四章

情場如戰場——
從接吻到結婚

4-1

接吻

戀情的萌芽——

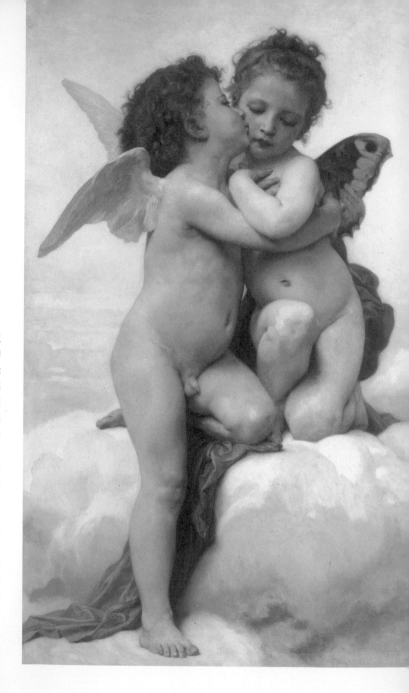

▶ 威廉‧阿道夫‧布格羅,《初吻》(The First Kiss,正確名稱是《阿莫爾與賽姬》(Cupid and Psyche)),1890年,個人收藏

用阿莫爾與賽姬的吻或擁抱來表達愛與靈魂的結合,是自古以來就有的傳統構圖,「厄洛斯與安忒洛斯(Anteros)」也是類似的相對概念。本作品也是基於同樣的傳統,但這對小情侶的純真之吻,使本畫以《初吻》之名打響了名號。

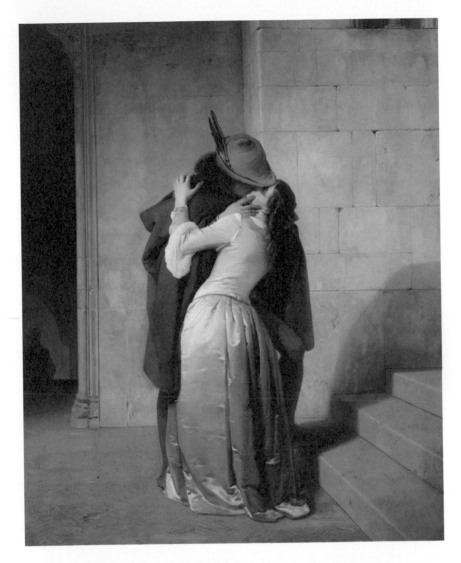

▲ 范切斯科・哈耶茲（Francesco Hayez），《吻》（The Kiss），1859年，米蘭布雷拉畫廊
男子托著女子的頭，深情一吻；女子依偎在男子懷中，曲線優美，洋裝上的絲綢光彩奪目。本作品的戲劇性與高超技巧，使它深受電影界與廣告界歡迎。當時正逢義大利統一運動時期，因此有人認為這一吻暗喻著義大利與法國的結盟。

接吻在人類的歷史上已有相當長的歲月，有人說它起源於打招呼、表示禮儀；有人說它原本是一種宗教行為；也有人說它是由咬東西以示主權的習慣演變而來，總之眾說紛紜。不過，追溯至太古時期，當時幾乎沒有烹調食物的方法，因此母親必須先將樹果等堅硬的食物咬碎，接著口對口餵給嬰兒吃，以幫助嬰兒消化，說不定這才是最初的起源。

　　古羅馬也有表示尊敬、友情或打招呼的吻，而示愛的吻也分成日常生活的輕吻與飽含情慾的熱吻。「接吻文化」如此成熟的古羅馬，擁有許多在希臘幾乎看不到的「側重內心情愛的詩」（抒情詩）。

　　吻我吧，吻我千遍，吻我百遍，
　　再吻我千遍，再吻我百遍，
　　吻我千千遍，吻我百百遍，
　　千千百百的吻，
　　融合在一起，分也分不開。
　　──卡圖盧斯（Gaius Valerius Catullus），〈萊斯比亞（Lesbia）之歌〉第五首，西元前一世紀

　　原本受到高歌讚頌的吻，到了受基督教道德觀宰制的中世紀，卻多半成為「猶大之吻」之類的宗教題材。猶大親吻耶穌，是為了出賣耶穌、指認耶穌給追

兵看，當然沒有愛情的成份。以撒（Isaac）在舊約聖經「以撒的犧牲」中親吻兒子，以及在新約聖經中親吻耶穌的腳，全是宗教因素，聖經中含有愛情成份的吻，就只有原本就是戀愛詩的「雅歌」而已。

可是，這並不代表一般民眾否定戀愛之吻，只是沒有留下記錄而已。和裸婦畫相同，甜美的接吻文化也在文藝復興時期正式回歸，比如喬凡尼・薄伽丘（Giovanni Boccaccio）的《十日談》（ *The Decameron* ）中，就不時有男女之間的接吻橋段。

哈耶茲的《吻》（詳參139頁），恐怕是接吻男女的畫作中最廣為人知的作品。哈耶茲是十九世紀義大利的新古典主義畫家，筆下的作品多為浪漫題材。其實，許多人也喜歡稱呼這幅畫為《羅密歐與朱麗葉》（儘管沒有證據能證明本畫與戲劇《羅密歐與朱麗葉》有關），想必是他們的穿著令人聯想起古代北義大利的男女（雖然實際上差異頗大），或是這種男女祕密約會的場景，使人想起維洛那的悲戀故事吧（《羅密歐與朱麗葉》場景即設定在維洛那）？幽暗的地下室以及左後方門邊疑似第三人的影子，在在暗示著畫中男女正瞞著別人偷偷幽會。

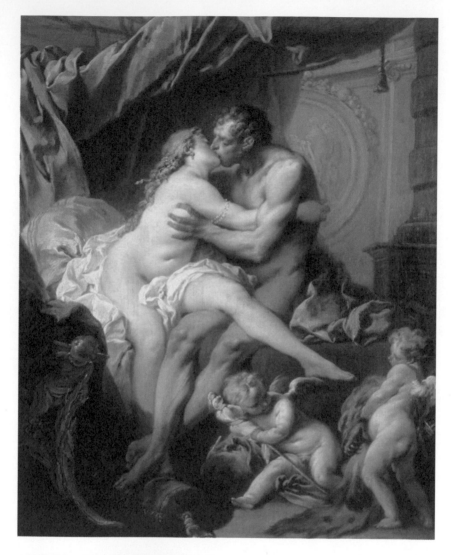

▲ 法蘭索瓦・布雪，《赫拉克勒斯與翁法勒》（Hercules and Omphale），1731-34 年，莫斯科普希金
博物館

英雄赫拉克勒斯為了贖罪而成為翁法勒女王的奴隸，但是主僕關係逐漸演變為情侶關係。這種歌頌甜
美愛情的題材，正是布雪的看家本領。

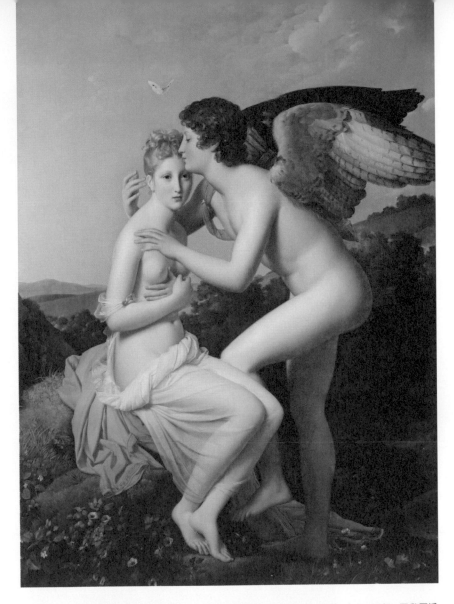

▲ 法蘭索瓦‧傑拉爾（François Gérard），《阿莫爾與賽姬》（Cupid and Psyche），1798 年，巴黎羅浮宮

新古典主義畫家傑拉爾使用沉穩的筆觸，一筆一筆勾勒出賽姬醒來的場景。賽姬（靈魂）的象徵「蝴蝶」，在她頭上翩翩起舞（參照 2-4「阿莫爾與賽姬」）。

▶ 巴托羅謬・曼弗雷迪（Bartolomeo Manfredi），《四季的寓意》（Allegory of the Four Seasons），1610年，美國代頓藝術學院

戴著葡萄冠的「秋」親吻戴著玫瑰花冠演奏愛曲的「春」，暗喻著春天開的花將結出果實，由秋天採收；同一時間，「秋」也摟著健康而裸露酥胸的「夏」，表示豐收也需要夏天的幫忙。唯有年老的「冬」，眼神落寞地凝視著這一切。

接吻的魔力

在畢馬龍的傳說之中，他的吻使雕像醒了過來（參照3-1「畢馬龍」）。

> （畢馬龍）親吻她的脣，不久，雕像的嘴脣似乎有了溫度。畢馬龍再度疊上雙脣，用力抱緊她的四肢。……如此這般，他吻了那名與自己同樣擁有血肉之軀的少女。少女面頰飛紅，小心翼翼地睜開杏眼，凝視著情郎畢馬龍。
>
> ——湯瑪斯・布芬奇（Thomas Bulfinch），《希臘羅馬神話》

此外，在阿莫爾與賽姬的故事中，也是情郎的熱吻促使賽姬從永眠中清醒（參照2-4「阿莫爾與賽姬」）。在童話世界或民間故事中，類似《睡美人》或《白雪公主》的「甦醒之吻」橋段屢見不鮮，當然也有像《美女與野獸》那類含有變身魔力的吻。誠如立木鷹志在《接吻博物誌》所言，「是魔咒也好，是愛情也罷，當一個吻附上想像力，就能發揮強大的力量。」

不用說，許多生物都是只能用嘴巴攝取食物，進而生存，所以對人類來說，「嘴巴就是生命之門」。人類藉由愛情孕育新生命，而愛情從接吻開始；接吻能

▲ 漢斯・馬卡特（Hans Makart），《女武神之吻》（Le Baiser de la Walkyrie），1880 年，斯德哥爾摩國立博物館

這是 19 世紀的維也納學院派重要人物馬卡特的作品。女武神親吻倒地的勇者，將他的靈魂引導至英靈殿（戰場亡魂的歸屬之殿）。本畫以北歐神話為題材，最主要的創作動機，應該是 1876 年全曲初演的華格納（Richard Wagner）的《尼伯龍根的指環》（The Ring of the Nibelung）叫好又叫座的關係吧。

奧古斯特・羅丹，《吻》（The Kiss），1888-98 年，巴黎羅丹美術館

本作品原本是《地獄之門》（The Gates of Hell）的一部分，但不久就走向獨立作品的方向。這對男女是但丁的《神曲・地獄篇》中那對墜入地獄的戀人──保羅與法蘭西斯卡（參照第六章 253頁）。

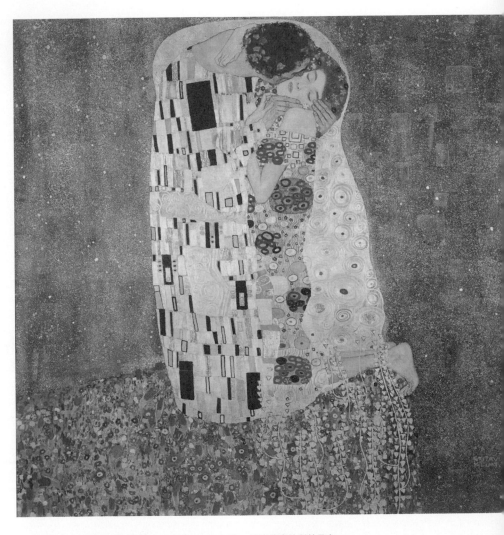

▲ 古斯塔夫・克林姆,《吻》(The Kiss),1907-08 年,維也納奧地利美景宮
美術館
本作品在 1908 年參與藝術展,後來被政府收購。克林姆藉由閃亮的金箔與裝
飾圖案達成平面化處理的效果,充分表現出他的日本主義藝術家風格。

▲ 雷內 ‧ 馬格利特（René Magritte），《戀人們》（The Lovers II），1928年，
紐約現代藝術博物館

喚醒男女之間的愛情,引導人們進入下一個階段。

不過可悲的是,一旦接吻淪為形式,它就只剩下打招呼的功能。

從十六世紀起,「搶吻」運動擴散至全歐洲。各位想像一下運動會的騎馬打仗,「搶吻」就是男女各跨在由人扮成的馬上,盡情狂吻猛親。這種活動主要流行於農村地區,多半是結婚典禮後的餘興節目。結婚典禮後的舞會本來就是聯誼性質,「搶吻」無疑將它以更露骨的方式表現出來。十六世紀的荷蘭也有一名人稱「接吻大師」的詩人約翰尼斯・瑟昆德斯(Johannes Secundus),他讚頌接吻可謂不遺餘力。你們說,這下子接吻還能有什麼魔力嗎?

用馬格利特的《戀人們》來為接吻美術史做小結,真是再適合不過了。一對愛侶蒙面接吻,既隱匿又盲目;兩者嘴脣無法觸碰,這只是一個徒有形式的吻罷了。

4-2

情書及求婚

如何讓愛情增溫——

▲ 揚·維梅爾（Jan Vermeer），《情書》（The Love Letter），1669年，阿姆斯特丹國家博物館

維梅爾的作品通常尺寸不大，而這幅畫尺寸更小。儘管畫面狹小，裡頭卻藏進各種細節；牆壁與門簾遮住了畫面，將觀者的視線聚焦於中央門後的主要場景。

▲ 法蘭索瓦．布雪，《情書》（The Love Letter），1750年，華盛頓國際畫廊
委託者是路易十五的情婦龐巴度夫人（Madame de Pompadour）。手持書信
的牧羊女從高貴的絲綢裙襬下露出雙腳，暗示接下來將有一場巫山雲雨。

　　遠從古代開始，人們就有寫信表達心意的習慣。
西元前一世紀的奧維德所寫的戀愛教戰守則《愛的藝

術》（*The Art of Love*）中寫道：若想傳情，先寫情書。當時還沒有發明紙，因此人們在板子表層塗上蠟（稱作「塗蠟板」），然後用尖銳物體刻字。附帶一提，這種用來刮蠟的尖筆叫做 stilus，後來演變為 stilo（筆），也衍生出 style（風格）這個詞。

《愛的藝術》也說：先跟負責送信的僕人打好關係，絕對大有幫助。有道理，僕人們大可把你的情書丟掉，他們可是掌握著你的生殺大權呢！在維梅爾的《情書》（詳參150頁）中，送情書給女主人的也是僕人。彈奏魯特琴的女主人一臉訝異，僕人則滿面微笑。瞧她偷偷從背後遞信的模樣，寄信者顯然是女主人的意中人。

維梅爾的作品中常出現讀信的女子，此事筆者非得特地向各位解釋不可：歐洲的平民女性識字率原本非常低，直到十七世紀，荷蘭才創立以個體戶商店為基礎的真公民社會，使得能為教育、勞動提供極大貢獻的女性們識字率大幅攀升，通信量大增，甚至出現第一個郵務系統。維梅爾筆下的「讀信女子們」其實是一般平民，這點著實令人吃驚。

十七世紀的荷蘭畫家德羅斯特是林布蘭的學生，他所畫的《拔示巴》也是以情書為主題的故事。在舊約聖經《撒母耳記・下》登場的大衛，在別的故事中是打倒巨人歌利亞的猶太民族最偉大英雄之一，但在這兒卻喪盡天良。

率領以色列軍隊與周遭民族交戰的大衛，某天撞見一名女子沐浴，對她一見鍾情，那名女子就是拔示巴。儘管她是部屬烏利亞的妻子，大衛還是將她召入寢宮。許多畫家都畫過拔示巴收到大衛情書的情景。大衛得逞後，將戰後歸來的烏利亞再度送回前線，下令留烏利亞一個人在戰場送死，其餘人馬班師回朝。烏利亞以寡擊眾，終究戰死。大衛得償所願，將拔示巴帶回王宮，故事結束。這種結局真是令人難受啊。

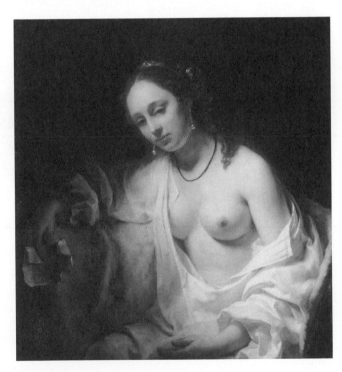

▶ 威廉·德羅斯特（Willem Drost），《拔示巴》（Bathsheba），1654年，巴黎羅浮宮
雖然聖經中沒有提及大衛的情書內容，但是除了以華麗詞藻讚美她的美貌之外，肯定也少不了言語威脅。正因為愛著丈夫，所以無法違抗他的上司；拔示巴迷惘而煩惱，滿面悲傷。

求婚——追愛的關鍵時刻

　　這裡有一對戀人將情意寄託於花朵。在布格羅的《求婚》中，一名女子坐在露台，旁邊的男子正對她情話綿綿。女子手中的女紅，暗示著她是一名居家而含蓄的女性；從裙子上的腰帶垂下來的大錦囊，顯示出她家世顯赫；她的裙子是天鵝絨材質，裙襬綴有裝飾帶；簡言之，她是深閨中的千金小姐，儘管門不當戶不對的年輕男子積極地示愛，她仍然移開目光，眼神堅定。

　　可是，她胸前的那朵玫瑰，卻告訴我們她答應了年輕人。男子所贈與的那朵玫瑰，是愛神維納斯的象徵；兩人頭上長著葡萄葉，葡萄是葡萄酒的原料，因此自古以來象徵著豐收，表示兩人將來會產下子嗣。還有一點需要注意的是，葡萄只有葉子，沒有結果，所以這兩人的愛情尚未開花結果，但是未來必定有情人終成眷屬。

　　卡爾・施皮茨韋格的《永遠的對話》（詳參156頁），是一幅年輕男子拿著花束向女方求婚的可愛作

▶ 威廉・阿道夫・布格羅，《求婚》（The Proposal），1872年，紐約大都會藝術博物館

庭院的柔和光線照亮女子的額頭與胸口，布格羅藉由室內的昏暗帶出對比，使我們的視線自然而然集中在女子胸口的玫瑰上。

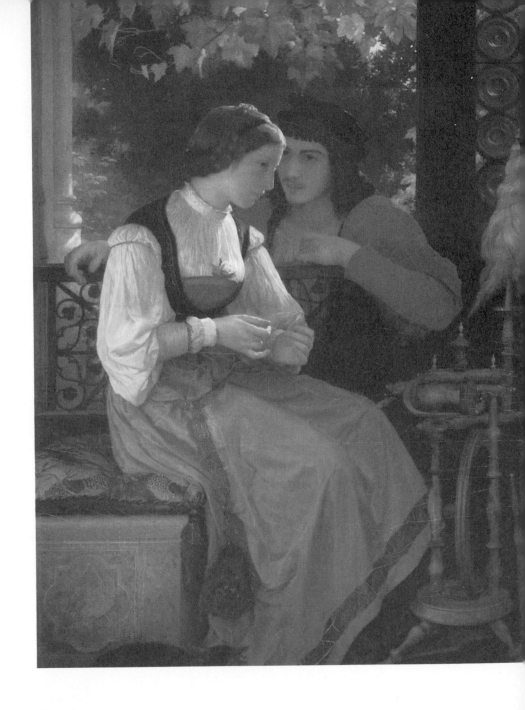

▲ 卡爾・施皮茨韋格（Carl Spitzweg），《永遠的對話》（Eternal Proposer），1855-58年，個人收藏
德國的浪漫主義畫家施皮茨韋格，他的作品多半以建築物為主體，並非金碧輝煌的宮殿或浪漫主義畫家喜愛的廢墟，而是描繪市井小民生活的城鎮一隅。地上那對鴿子，是男女之間愛情的象徵。（詳參5-3）

品。在這隨處可見的住宅區一隅，小人物們正在編譜愛曲；男子精心打扮自己，一手拿禮帽一手拿花，想將花遞給井邊那名正在洗衣服的女子（應該是哪戶人家的女傭吧）。女子是高興呢？還是猶豫？還是覺得很為難？我們無從得知，但這名男子突如其來的舉動，確實使周遭行人會心一笑。在井邊工作的另一名女子毫不掩飾好奇心，探出身子湊熱鬧。

男子的求婚能不能成功呢？答案就藏在水井圓柱頂端的心型裝飾。這幅景緻，實在不像一般民宅後方的小廣場，換句話說，本作品並非忠實還原城鎮一隅的寫生畫。畫面上的愛情象徵，暗示著這名勇敢追愛的男子終將成功。

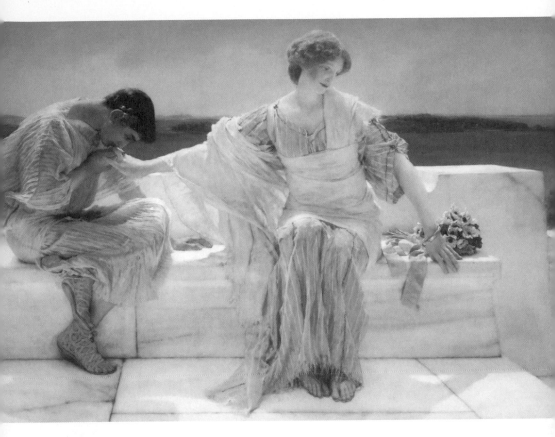

▲ 勞倫斯 · 阿爾瑪—塔德瑪（Sir Lawrence Alma-Tadema），《別再問我》（Ask Me No More），1906年，
個人收藏

本畫名稱充分表現出女子對於男方的求婚感到不知所措，因此成為知名的求婚畫，其實這是出自英國
詩人丁尼生（Alfred Tennyson）的長詩《公主》（*The Princess*）其中一節〈別再問我〉（Ask me no more）。
丁尼生的創作靈感多半來自於亞瑟王傳說，拉斐爾前派的畫家們非常喜愛引用他的作品。

4-3

美女的條件

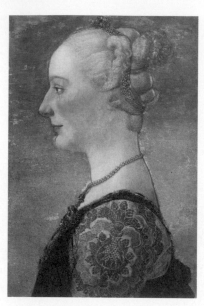

◀ 安東尼奧·德爾·波拉伊奧羅,《女子的肖像》(Portrait of a Lady),1475年,佛羅倫斯烏菲茲美術館
女子戴著珍珠髮飾與項鍊,上臂的袖飾相當細緻,胸前的墜子也很華麗。這幅背景塗滿群青藍的肖像畫,採用了傳統側面肖像畫的形式,要嘛是貴婦人的結婚紀念畫,要嘛就是相親畫。哥哥安東尼奧與弟弟皮耶羅——這對波拉伊奧羅兄弟(Pollaiuolo brothers),在十五世紀中葉的佛羅倫斯擁有一家大工作室,其規模不下於委羅基奧(Verrocchio)工作室。

　　對於從來不知戀愛為何物的人而言,應該對日本近年來的戀愛至上主義很不以為然吧。在主流價值觀之下,不談戀愛的人彷彿就是人生失敗者,因此連中年男性雜誌都忙著研究如何受女性青睞。不過,這在歷史上並非什麼新鮮事,早在文藝復興時期,就有諸如巴爾達薩雷·卡斯蒂利奧內(Baldassare Castiglione)的《廷臣論》(*The Book of the Courtier*,完成於一五二四年,一五二七年出版)或亞歷山卓·皮可洛米尼(Alessandro Piccolomini)的《淑女典範》(*Dialogue on Good Manners for Women*,寫於一五二〇年,一五四五

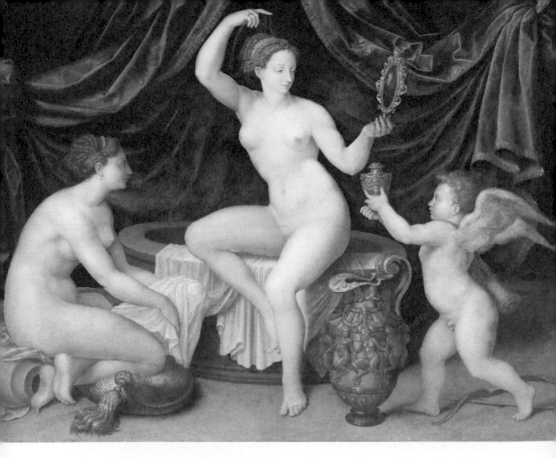

▲ 楓丹白露畫派（School of Fontainebleau），《化妝的維納斯》（Venus at Her Toilet），1550年，巴黎羅浮宮

這幅畫在「化妝間的維納斯」的圖像中，是最知名的一件作品。楓丹白露畫派是由法國宮廷所主導的風格主義主流派系，當中融合了北方的藝術風情與義大利的文藝復興的理想風尚。

年出版）此等「男女典範教科書」問世。這種書籍一方面讚美女性之美，一方面嘲笑女性的判斷能力與倫理觀念，顯示出男性作者對女性的偏見。

費德里克‧路易吉尼（Federigo Luigini）所寫的《關

於女性的美與德》（*The book of fair women*），更是大大縮小女性內在美的重要性，只在意外在美。他對女性外表的要求可謂鉅細靡遺，光是讚揚金色長髮的美好，就寫得跟一篇小論文差不多。眼珠顏色最好是黑色，額頭最好寬高又亮，鼻子最好小一點，臉頰要光滑，最好白裡透紅；嘴巴要小，嘴脣要紅，脖子與胸部應該白皙，小巧渾圓又堅挺的乳房最為理想；腰圍絕對不能粗，肩膀背部最好飽滿厚實。波拉伊奧羅（詳參158頁）筆下的女子恰巧符合他所有的條件，堪稱當時的美女典範。

不過，除了統治階層，那個時期的女性幾乎沒受過什麼正統教育，換句話說，這些女性典範教科書並不是寫給女性看的，而是男性作者向男性讀者高談闊論自己的理想女性樣板罷了。

化妝的維納斯

既然有一套理想外貌標準，女性們自然會想辦法補強自己缺少的部分。路易吉尼的書曾提及鼻子整形，而一篇據說出自於十二世紀法國雷恩祭司的詩中，有些女性角色會用染料幫臉上色，有些會拔額頭的毛，有些則用帶子纏緊胸部，顯示當時已經有化妝與塑身的習慣了。

「化妝的維納斯（化妝間的維納斯）」是畫家們所喜愛的主題之一。這類型圖像的維納斯肯定照著鏡子，有時會由邱比特扶鏡；楓丹白露畫派的《化妝的維納斯》（詳參159頁）以宮廷深處常見的浴室為背景，描繪維納斯悉心打扮的模樣。維納斯的體型有別於北方文藝復興的纖瘦裸體，也不同於義大利的豐滿風格，而是胸部小巧渾圓，體態豐滿、腰圍卻細，完全符合前文所及的女性理想體型標準。

至於化妝方法也相當豐富，不亞於現代。比如先以牛奶、油或蜂蜜滋潤肌膚，再用紅褐色或朱色顏料畫出健康的紅潤膚色；用蛋白試圖去斑；用對人體有害的礬美白，結果美白成功，卻掉了幾顆牙齒；用錳或銻、炭當作眼影，甚至跟十六世紀的英國一樣在臉上畫痣；刺青與化妝原本是用來防止惡靈由人體的開口（嘴巴或眼睛）入侵，如今失去咒術色彩，變成女性美化自己的武器。

然而效果越強的化妝品，多數也含有強烈毒性，例如鉛白與水銀就長期對女性造成重大危害。文藝復興時期的義大利流行使用顛茄，這是茄科植物，稀釋其抽取液滴入眼中可使眼睛變得水汪汪，因此廣受歡迎。顛茄（belladonna）在義大利語中代表「美女」，就是源自於此。現在顛茄可用來治療青光眼，但毒性依然不減。美麗的代價，真是巨大。

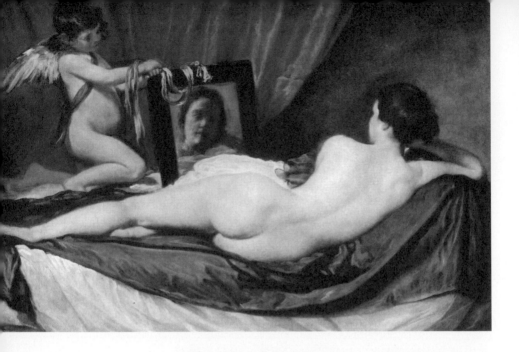

▲ 迪亞哥‧維拉斯奎茲（Diego Velazquez），《化妝的維納斯》（Venus at Her Mirror），1650 年，倫敦國家美術館

維拉斯奎茲是西班牙繪畫黃金時期的代表性畫家，他不主張誇飾或美化人物，而是堅持淡淡的寫實風格。這幅《化妝的維納斯》固然套用了傳統構圖，但沒有一丁點神化成份，只是照實畫出模特兒原本的模樣。

　　楓丹白露畫派的作品中，有許多裸露酥胸的女子（不是全裸，而是只裸露胸部）。《黛安‧德‧波迪耶》的主角是法王亨利二世的情婦，鏡子的台座刻著一對神似維納斯與瑪爾斯的男女。維納斯已擁有丈夫兀兒肯（赫菲斯托斯），因此瑪爾斯其實是情夫（參照 5-4「外遇」），但他才是維納斯最愛的人。換句話說，黛安的情人亨利二世擁有正室凱薩琳‧德‧梅迪奇，但他的真愛其實是黛安‧德‧波迪耶。

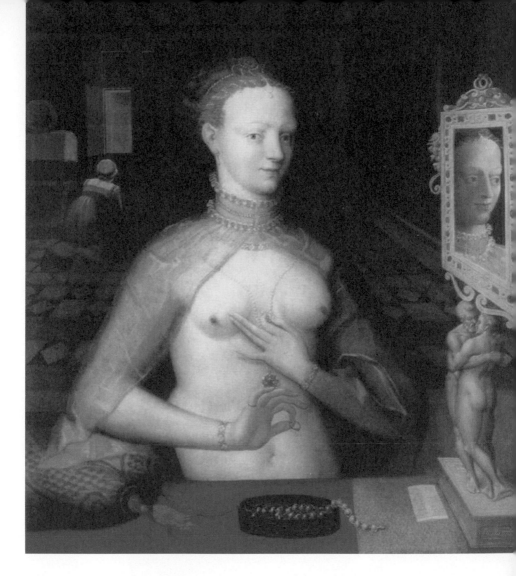

▲ 楓丹白露畫派,《黛安 · 德 · 波迪耶》(Diane De Poitiers),1590年,巴
塞爾美術館

手上的戒指是愛的證明,顯示這名女子已名花有主。黛安擁有最完美的乳房,
總是大方展示好身材,這在當時的編年史中也有相關記載。那時流行這種裸
露乳房的變形低胸裝,我想畫中的服裝泰半沒有誇大。

◄ 安—路易·
吉羅代—特里奧
松,《化身為維
納斯的蘭芝小姐》
(Mademoiselle
Lange as Venus),
1798年,萊比錫美
術館
吉羅代是達文西
的學生,卻特別
熱愛幻想風格。
他以女演員蘭芝
(Mademoiselle
Lange)為模特兒,
將維納斯立像與化
妝的維納斯這兩種
傳統構圖合而為
一。吉羅代也畫過
以蘭芝為原型的達
娜厄。

▲ 克里斯多福‧威廉‧艾卡斯貝（Christoffer Wilhelm Eckersberg），《鏡子前的女子》（Woman in Front of a Mirror），1841年，哥本哈根赫修普隆博物館

艾卡斯貝是以漢默修（Hammershøi）為首的十九世紀後期丹麥室內畫派先驅者。本作品屬於「照鏡子的維納斯」系列，只是將主角換成一般模特兒，場景改成室內。

4-4

理
想
婚
姻
的
面
貌

▲ 弗雷德里克・雷頓,《夫妻》（a Couple Embracing）, 1882 年, 雪梨新南
威爾斯美術館
擔任英國皇家藝術學院院長的雷頓男爵, 藝術風格深受提香等威尼斯派的畫
家們影響。夫妻畫像是雷頓所喜愛的主題之一。

▲ 弗雷德里克 · 雷頓，《畫家的蜜月假期》(The Painter's Honeymoon)，
1864年，波士頓美術館
或許是大量使用暈塗法的關係吧，整幅畫洋溢著一股甜蜜無比的氛圍。兩人
背後的果實暗示著他們將擁有愛的結晶。

▲ 喬凡尼・達・桑・喬凡尼（Giovanni da San Giovanni），《初夜》（The Wedding Night），1620年，佛羅倫斯彼提宮
17世紀的義大利畫家，好像就是無法擺脫卡拉瓦喬的影響。昏暗的室內灑下一道聚光燈般的光線，形成強烈的明暗對比。

　　我兒子真的是我的種嗎？——這不僅是血緣問題，也關係到遺產繼承，因此孩子的父親到底是誰，絕對是古人最看重的問題之一；不過古代還沒有DNA鑑定的技術，所以只能仰賴「處女新娘」了。只要新娘子以處子之身迎接初夜，那麼生下來的孩子肯定不會是別人的。基於上述理由，由眾人監視洞房花燭夜的習俗也因應而生。

　　喬凡尼（本名喬凡尼・曼諾齊〔Giovanni Mannozzi〕）的《初夜》，正是一幅描繪眾人監視洞房花燭夜的罕見作品。新郎躺在床上對新娘攤開雙手，而新娘也嬌羞地褪去華服，眼看洞房花燭夜就要開始，

卻有幾個觀眾留在這兒湊熱鬧。左邊數來第二位女子不知是新娘的姊姊還是哪位親戚，她對著新娘咬耳朵，告訴新娘接下來該做些什麼；最左邊的老婦大概是新郎的母親，她不會離開這間房間，絕對會留下來看到最後一刻，以保夫妻兩人正確履行義務。

以現在人的眼光看來，這簡直令人啼笑皆非，但是怪事可不只這一樁。村莊裡的一對男女結婚了，原本村民應該給予祝福，但仔細想想，這豈不是表示單身漢們少了一個新娘候補？沒關係，「搶奪白母雞」活動，會補償廣大的單身男性同胞。單身漢們為了彌補自己的潛在損失，會去新娘的娘家搶奪白母雞。農村幾乎家家戶戶都養雞，可憐的白母雞就這樣被單身漢們拿來解決生理需求，最後還被吃掉。而為什麼母雞非白色不可？因為聖母瑪利亞的象徵物——白百合，象徵著聖母瑪利亞是純潔的處子之身；當然，如果全村都知道那位新娘不是處女，就沒必要堅持選白色母雞了。

都市婚禮VS農村婚禮

最知名的新婚夫妻畫像，當數揚‧范‧艾克的《阿諾菲尼的婚禮》（詳參173頁）。這對夫妻的身分眾說紛紜，最廣泛的說法是：新郎是來自義大利盧卡的

▲ 羅倫佐・洛托（Lorenzo Lotto），《維納斯與邱比特》（Venus and Cupid），
1540 年，紐約大都會藝術博物館
這是一幅以維納斯為主角的結婚賀圖。維納斯手上的香桃木花圈是結婚的象
徵，看看一旁的邱比特，居然朝著維納斯尿尿！別擔心，這個動作其實代表
「早生貴子」。

法蘭德斯商人喬凡尼・阿諾菲尼（Giovanni Arnolfini），
而新娘是同鄉商人的女兒喬凡娜・切拿米。

　　新郎一手牽著新娘的手，一手舉起來發出愛的誓
約。狗代表忠貞不移的愛，地上的拖鞋代表婚禮，呼
應著新娘背後的床。當時的基督教倫理觀認為生產是
一件神聖的事，因此毋須隱而不談。凸面鏡位於整幅
畫中最搶眼的位置，周遭畫著數幅基督受難圖；光是

▲ 小彼得 · 布勒哲爾（Pieter Brueghel the Younger），《農民婚禮之舞》（Peasant Wedding Dance），
17世紀後期，個人收藏

畫面左方那幾名擁抱中的情侶與前方跳舞男子們的胯下，都曾被後人以妨礙風化為由遮蓋起來，直到
1943年才恢復原狀。其實，布勒哲爾只是忠實呈現村民的日常生活而已。

這樣就夠美了，想不到鏡子還映照出窗戶與四名人物，
並且忠實反應出凸面鏡的特性，刻意畫得扭曲變形。
背對鏡子的兩人是阿諾菲尼夫妻，他們對面的另一對
男女則是這場婚禮的見證人——揚 · 范 · 艾克與妻
子。鏡子上方寫著：「揚 · 范 · 艾克在場　一四三四
年」，不僅表明他就是證人，也顯示他對本作品十分自
豪。這幅畫是結婚證書、是結婚紀念照、同時也是揚 ·

范・艾克本人的紀念碑。

文藝復興時期的都市人婚禮多半是商賈之間的聯姻或政治婚姻，結婚對象由父母作主，當事者沒有自由戀愛的權利。

至於農村婚禮的樣貌，可就大不相同了。咱們瞧瞧小彼得・布勒哲爾的《農民婚禮之舞》（詳參171頁），畫面中央的新郎新娘專心鑑賞桌上的賀禮，不過各位看這比例也知道，本畫的主角並非這兩人，而是「假參加婚禮之名，行聯誼之實」的農民們。

他們與喜歡的對象跳舞，一個個雙腿大開，挺出使陽具顯得雄偉的護襠（codpiece），奮力求愛。畫面左側有幾對男女忙著擁吻，旁邊還有個仰頭灌酒的男子。

再來看看畫面右後方，那兒有幾對手牽手匆匆走入林中的男女。這裡沒有人會一步步慢慢來，不需要細細品嚐戀愛的酸甜苦辣，也不需要私奔；女方一旦跟男方走就不會再回自己的家，隔天起開始試婚。每組情侶的試婚期間為一個月，如果一個月後女方懷孕，兩人就正式結為夫婦，如果月經來潮，雙方就分手。分手後他們會再找下一個人試婚，這樣可以大幅提升懷孕機率。乍看之下像是速食戀愛，但這是最能有效提高全村勞動人口的方法。

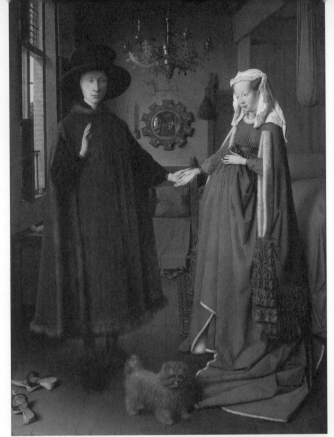

▲ 揚·范·艾克（Jan van
Eyck），《阿諾菲尼的婚禮》（The
Arnolfini Portrait），1434年，
倫敦國家美術館

揚·范·艾克是油彩技法的改
良者，他將這對姿勢含蓄的夫
妻畫得栩栩如生，連相對而言
沒那麼重要的其他靜物也描繪
得相當細緻。新郎的右手沒有
握住新娘的右手，有人說這代
表兩人身分不同，也有人否定
這種說法。

婚姻的現實考量——貞操的守護與老少配

▲ 愛德華・馮・休泰因雷 (Edward Jakob Von Steinle),《被放逐的亞當與夏娃》(Adam And Eve After The Fall),1853年,個人收藏

夏娃抬頭望著兒子該隱,此時亞伯還沒有出生。本畫完全未觸及該隱與亞伯兄弟將來的悲劇,儘管被逐出伊甸園,夏娃依然沉浸於平凡和樂的家庭時光。

▶ 亞歷山卓・阿洛里(Alessandro Allori),《蘇珊娜與長老們》(Susanna and The Elders),1561年,第戎馬釀美術館

兩名長老合力攫住蘇珊娜,使她動彈不得,身體扭成矯飾主義常見的螺旋型。本作品色彩豐富、肌膚亮澤,阿洛里不愧是布隆津諾的高徒。瞧瞧長老的表情,真是色慾薰心。

生產明明是值得慶賀的喜事，為什麼非得受苦？來聽聽宗教與神話給予的答案吧！由於夏娃吃下禁果並慫恿亞當食用，因此上帝懲罰夏娃，從此女性生產時不得不忍受劇痛，並且地位永遠低於男性。亞當與夏娃組成世界上第一個家庭，生下該隱與亞伯；丈夫白天下田工作，妻子則打理所有家務。藝術家在創作亞當夏娃圖時，通常使用鋤頭來代表農耕，以捲線桿代表家務，愛德華・馮・休泰因雷就在《被放逐的亞當與夏娃》(詳參174頁)中畫出了捲線桿與鋤頭。

　　在基督教世界中，妻子只負責普通的家務勞動，職業婦女也只能去婦產科工作或擔任藥劑師。不過，在亟需勞動人力的農村地區，女性們當然也是勞動力的一部分；而以商人、工匠為主的都市區，女性除了做家事，肯定也提供了不少勞力(儘管幾乎沒有留下記錄)。以上的推論來自於：擁有工作室的工匠師傅之中，有三分之一至二分之一的人沒有僱用其他工匠。像這種由師傅獨攬大局的小型工作室或商店，應該都是派妻子或兒女來幫忙。

　　在上一節曾說過，古人在無法鑑定DNA的時代十分重視新娘是否仍是處女，這是因為夏娃的故事塑造出「女性容易受誘惑」的刻板印象。歷史上有名的烈女盧克蕾堤亞(Lucretia)在遭到強暴後向丈夫坦承，隨後自殺，類似的烈女題材多不勝數，像「入浴的蘇珊娜」

也不例外。兩名長老偷窺美女蘇珊娜入浴，一時色慾
薰心，遂威脅蘇珊娜就範，否則要以通姦罪名控告她。
蘇珊娜不從，於是兩名長老控告她，幸好大衛王運用
智慧揭露長老們的惡行。這是聖經故事中少數能描繪
美女裸體的主題，因此深受畫家歡迎。

◀ 法蘭西斯‧馮‧
伯賽特（Francis van
Bossuit），《蘇珊娜與長
老們》（Susanna and the
Elders），1690年，洛杉
磯蓋蒂中心
本作品出自於北方文藝復
興的雕刻家伯賽特。象牙
的柔滑質感，將三人的激
烈拉扯及蘇珊娜的肉體魅
力表現得淋漓盡致。

▲ 泰奧多爾・夏塞里奧（Theodore Chasseriau），《入浴的蘇珊娜》（Susanna and the Elders），1839
年，巴黎羅浮宮

愁容滿面的蘇珊娜在前，兩名色慾薰心的長老在後。夏塞里奧似乎將所有心力都投注在蘇珊娜身上。

▲ 馬薩喬（Masaccio），《聖尼古拉的故事》（Stories of St Nicholas，比薩教堂的祭壇畫最下緣），1426 年，柏林國立繪畫館
父親躺在床上，三名女兒面露哀戚，聖尼古拉悄悄從窗口丟金塊進去資助他們。

◀ 老盧卡斯‧克拉納赫，《不相配的情侶》（The ill-matched couple），1517 年，巴塞隆納加泰羅尼亞國家藝術博物館
克拉納赫畫了許多以「不相配的情侶」為主題的畫作，女子左手肘附近有他的簽名。女子手上沒有戒指，因此應該是情婦，假笑的女子與眉開眼笑的男子，形成強烈的對比。

嫁妝與「不相配的情侶」

　　某個貧窮家庭中有三個女兒，她們為了貼補家用，只好下海賣淫。聖尼古拉聽聞此事，趕緊用布包住金塊，悄悄從那戶人家的窗戶丟進去。長女用這筆錢當作嫁妝順利結婚，之後聖尼古拉又以同樣的手法資助她們兩次。（詳參179頁）

　　西元三世紀時，土耳其主教「巴里的聖尼古拉」相當樂善好施，他也是聖誕老人的原型。這則故事傳開後，三顆金球便成為聖尼古拉的象徵物。各位聽到這故事中的嫁妝金額肯定嚇了一跳，事實上，當時有錢人嫁女兒時提供的嫁妝相當於現代的一輛高級汽車，即使是一般家庭，提供的金錢也相當於現代一輛小型汽車。萬一家裡有三個女兒怎麼辦？有誰能一口氣拿出三輛小型汽車的錢？

　　結果，清寒家庭只能放棄結婚，小康家庭也頂多出得起長女的嫁妝。其他女孩們不是一輩子留在娘家，就是去當女僕，或是當修女、妓女。有些去當女僕的女孩會將薪水的一部分存下來，這是常見的存嫁妝方法之一。

　　各位讀者應該會認為嫁妝是壓迫女性的禍首，但事實上恰好相反。丈夫不能隨便花掉嫁妝，因為若兩人離婚，丈夫必須將嫁妝全額退還給妻子。話說回來，

天主教文化基本上不允許離婚，所以能拿回嫁妝的妻子少之又少。

女方必須準備嫁妝的理由其實很簡單。當時男性的初婚年齡是三十歲左右，而女性卻未滿二十歲。同業公會的工匠資格認證有人數限制，男性必須花費許多年才能獨立開業；公會壟斷市場、控制物價，這是它不好的一面。另一方面，社會賦予女性的任務就是生孩子，而且生越多越好，因此一旦初潮來臨，就代表女性可以踏入婚姻；此外就生物學的觀點看來，女性的壽命比男性長，因此日後肯定得當寡婦當上好一段時間。嫁妝使無謀生能力的女性老後無憂，算是娘家為女兒準備的老人年金。

然而，歐洲長期黑死病肆虐，產褥熱（產後感染）也高居女性死因第二名。古代沒有消毒水也沒有止血劑，年紀輕輕便死於產後感染的妻子多不勝數，留下來的丈夫，多半在一年內就迎娶第二任妻子（各位可能會認為他們很無情，但這也是為了多多留下子嗣），第二任死了再迎娶第三任，丈夫逐漸年老，新娶的妻子卻每個都是十六歲左右。久而久之，自然滿街都是老少配。我舉個例子，達文西連同生母與繼母共有五個母親，最後一個繼母小他父親將近四十歲，也比達文西小十歲以上。

至於拿不出嫁妝的女孩們，當然無法結婚，這也

▲ 瓦西里‧烏拉迪米羅維奇‧普齊雷夫（Vasily Vladimirovich Pukirev），《不相配的婚姻》（The Unequal Marriage），1873年，莫斯科特列季亞科夫畫廊

年老的富商與年輕美麗的貴族少女。十九世紀初期的俄羅斯，有許多跟不上時代腳步的沒落貴族與富商聯姻，前者是為了延續家系，後者是為了得到頭銜，雙方各取所需，唯獨為了家族而犧牲自我的少女，臉上蒙著一層淡淡的哀傷。

代表有另一群男人無法結婚。每四個男人當中就有一個終身打光棍，在他們眼中，那些老少配看起來會是什麼德性……？

　　世道如此，「不相配的情侶」主題自然大為流行。畫中的老人泰半猥褻地笑著搭上年輕妻子的肩，或是一手撫摸妻子的乳房；至於妻子則多半將手伸到老人的錢包裡，顯示她不愛老人只愛錢。相同的構圖，也有老男人與情婦（或妓女）版本，或是老寡婦配上年輕小白臉的版本──這些滑稽的主題，其實具有嚴肅的警世作用。

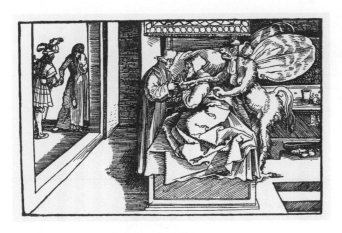

▲ 作者不詳，《病人傅油聖事》，17世紀德國版畫

傅油的意思是以油塗抹病人，能為病人帶來安慰。臨終的老人對聽告解司鐸進行最後懺悔，旁邊的惡魔正等著接走他的靈魂。左後方的年輕妻子穿著喪服，與打扮入時的男子手牽手。被迫嫁給老人的年輕妻子們，當然也有可能偷偷交上情夫。

第五章　檯面下的情慾

5-1

增進房事情趣的春宮畫

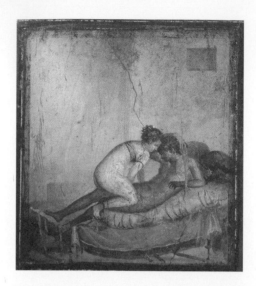

◀ 龐貝城「百年祭宅邸」的壁畫，西元一世紀

陰影十分到位，營造出人體的立體感與圓潤感。或許是神話世界太放縱情慾，導致古代希臘羅馬人的性觀念十分開放，創造出許多以與性有關的作品。

　　一九九〇年代以前出生的人，應該多半都在父母的臥室中看過「夫妻生活妙寶」之類的書吧？在沒有網路與DVD的時代，那些穿插奇怪插圖的書，在某種程度上達成了催情的效果。想想真是幸運啊，從古至今，人類從來不缺此類增進夫妻情趣的情色圖畫。龐貝城遺跡的「百年祭宅邸」臥室中，有一幅大剌剌畫出男女房事的壁畫。房事是繁衍子孫不可或缺的行為，既然這幅壁畫是以刺激性慾為主，那麼就能歸類為純春宮畫，這類壁畫在古代宅邸的臥室或浴室中屢見不鮮。

　　然而一進入中世紀基督教興盛時期，這些畫全都沉到檯面下了。社會的性觀念變得保守，比如女性在經期或懷孕、哺乳時不能與丈夫行房；星期三、星期

► 古斯塔夫 · 庫爾貝，《世界的起源》（The Origin of the World），1866年，巴黎奧塞美術館

這是一幅用來提供委託者自娛的純春宮畫。庫爾貝是寫實主義創始人，堅持畫出人類的各種寫實而未加粉飾的面相。

◄ 揚 · 海利茲 · 范 · 布朗克霍倫斯特（Jan Gerritsz van Bronckhorst），《沉眠的仙女與牧羊人》（Sleeping Nymph and Shepherd），1645年，布倫瑞克安東烏爾里希公爵美術館

布朗克霍倫斯特僱用模特兒，以寫實風格畫出沉睡仙女。筆者不禁揣想，說不定他套用神話設定，只是為了方便自己畫春宮圖罷了。畫面左方暗處的牧羊人將拇指從食指與中指之間露出，性暗示意味濃厚，使此畫更添情色氣息。

五、星期六、星期日都不能行房，待降節與復活節期間也禁止行房，其他的日子也不能在白天行房。嚇到了嗎？還不只呢！愛撫、深吻、口交以及正常體位之外的體位全部禁止，一晚不能做兩次以上，最誇張的是：不能樂在其中！

如果觸犯這些禁忌，就必須懺悔或贖罪，但是老實說，怎麼可能每個人都遵守這種規定？規則制定得

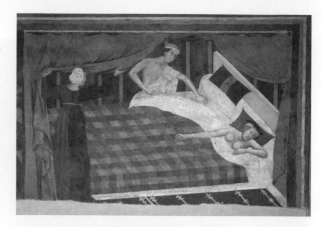

▶ 門摩・迪・菲利普丘
（Memmo di Filippuccio），
《婚姻的各種面相》
（Profane love scenes），
1303-10年，聖吉米尼亞
諾舊市政廳（波德斯塔宮）
畫中的人體原始而逗趣，
可說是站在解剖學的對立
端。令人難以置信，連床
鋪都畫得相當立體的龐貝
壁畫（詳參186頁），年代
居然比本畫早1200年。

如此鉅細靡遺，恰巧證明當時的人做過這些行為。

在這樣的社會風氣之下，門摩・迪・菲利普丘與其工作室所畫的春宮圖，為什麼能展示於市政廳這種公共場所呢？首先，這是一系列描繪婚姻生活的壁畫之一（丈夫鑽入被窩，準備迎向躺在床上的裸體嬌妻），第二，既然展示於公共場所，意即其目的不在於刺激性慾，而是認真教導準夫妻們如何迎接新婚生活的教科書。

夫妻上床之前，必須先一同短禱，才能莊嚴而肅穆地進行房事。噢！別忘了幫對方抓蝨子，這也是愛撫的一部分。接著，夫妻倆脫下衣服，摺好擺進卡索奈櫃。卡索奈櫃是一種木製長櫃，中世紀的衣服相當昂貴，光是一個卡索奈櫃，就能裝下一個平民一輩子的衣服。由於上床前得先開櫃子裝衣服，因此在中世

◀ 史凱傑（Lo Scheggia），《卡索奈櫃（維納斯）》，1460年，哥本哈根國立美術館

史凱傑是文藝復興時期首位偉大畫家馬薩其奧（Masaccio）的弟弟，但他的空間感與情感表達，卻沒有文藝復興時期獨有的創新感（不過人體的立體感倒是頗有乃兄之風）。史凱傑的強項是故事性與裝飾性，與早逝的哥哥不同，他在長達八十年的歲月中，一直在卡索奈櫃（cassone）等工藝領域獨領風騷。

紀，類似龐貝城臥室春宮壁畫的圖，都是畫在卡索奈櫃的蓋子內側。

　　史凱傑製作的套裝卡索奈櫃就是最好的例子。豪華氣派的卡索奈櫃，箱子外面畫的盡是羅馬建國英雄《羅慕路斯（Romulus）傳》的各種知名場景，結果蓋子一開，一邊是裸女圖，一邊是裸男圖。因為蓋子是長方形，人物自然也必須畫成斜臥的姿勢，它在「斜臥維納斯」的歷史上甚至還早於喬久內（詳參43頁）。各位可能納悶：這種東西真的能催情嗎？反正當時也沒有其它春宮畫，古人只能靠著簡化的裸體圖激發想像力囉。櫃子外側是白天觀賞用，筆觸細緻，色彩豐富；至於蓋子內側的維納斯是夜晚觀賞用，只有簡單的線條，背景為純紅色。在夜晚的微光下，粗糙的維納斯裸體將隱隱浮現，為夫妻增進情趣。

畫布上的魚水之歡

▲ 插圖出自於朱利歐・羅馬諾（Giulio Romano），收錄於馬坎托尼奧・萊蒙迪（Marcantonio Raimondi）的版畫集《體位》（I Modi），附上皮埃特羅・阿雷蒂諾（Pietro Aretino）的十四行詩，1550年，日內瓦，個人收藏

原版《體位》如今只留下幾張殘頁，上圖的 1550 年版收錄了所有體位，但應該是別的畫家用萊蒙迪的版畫重新製版的版本，後世也有不少人用其他圖像製作新版本。本作品有不少知名畫家參與，比如阿戈斯蒂諾・卡拉齊（Agostino Carracci）就是其中之一。

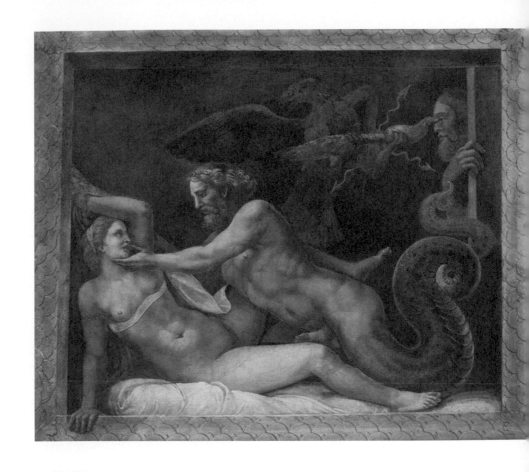

▲ 朱利歐・羅馬諾，《宙斯與奧林匹亞》（Jupiter and Olympia），1526－34
年，曼切華得特宮

奧林匹亞是馬其頓王后，亞歷山大三世（亞歷山大大帝）的母親，同時也是酒
神戴奧尼修斯（Dionysus）的瘋狂信徒，連她兒子都對此十分感冒。民間流傳
著許多奇怪傳聞，一部分人認為，亞歷山大大帝的生父其實不是馬其頓王，
而是宙斯。戴奧尼修斯的祕密宗教儀式隱含蛇神信仰，因此部分畫家會將宙
斯畫成蛇或龍。話說回來，這幅大剌剌畫出陰莖的作品居然展示在宮殿裡，
真是令人難以置信。

老者啊，攫住我的臀部，一點一點地將你的陰莖插進來吧。……

先是妳的陰道，再來就是妳的屁股了。

老朽的陰莖將利用妳的陰道與肛門創造喜悅，而且將這份喜悅……不，將這份至高無上的幸福賜給妳。

——皮埃特羅・阿雷蒂諾，*I sonetti lussuriosi di Pietro Aretino*，1527 年

陰道、陰莖……這些露骨得嚇人的詞出自於一五二七年出版的《體位——附十四行詩》。教會明令禁止肛交，這首十四行詩的用詞，擺明挑戰當時的性倫理。作者是當年首屈一指的作家皮埃特羅・阿雷蒂諾，本書逼得他不得不離開羅馬，究竟為什麼他要挑戰禁忌呢——

時間回到三年前，讓我們細說從頭。一五二四年，版畫家馬坎托尼奧・萊蒙迪使用朱利歐・羅馬諾的草稿出版了收錄十六種不同體位的春宮版畫圖集。這兩人可不是在鄉下偷偷搞出版的無名藝術家，朱利歐・羅馬諾是拉斐爾的得意門生，萊蒙迪也藉由與拉斐爾合作，成為當時最有名的版畫家。他們在羅馬教宗眼皮底下出這種書，不惹麻煩才怪呢。

朱利歐・羅馬諾從統治北義大利曼切華的貢扎加家族接下委託，著手建造新宮殿、繪製壁畫草稿。他

想在這座得特宮中設計性愛主題臥房，所以才畫體位圖，但總之後來萊蒙迪將這些草稿做成版畫，流通在市面上。

如此這般，《體位》一作出版後造成社會嘩然，萊蒙迪被捕入獄。儘管教宗克雷芒七世（Clement VII）出自於富有文化涵養的梅迪奇家族，還是只能從嚴發落，回收、銷毀了市面上絕大部分的版畫。

為萊蒙迪挺身而出的人，正是皮埃特羅・阿雷蒂諾。他提筆寫下各地見聞，是當時罕見的專業作家。阿雷蒂諾有許多贊助者，其中給予他最多支援的就是大銀行家奇基（他同時也是拉斐爾的贊助者）。阿雷蒂諾向教宗抗議，使萊蒙迪重獲自由，並將僅存的版畫附上自己的十四行詩，出版為前面提到的《體位——附十四行詩》。

書中每一個體位都附了一首詩，由於內容過於煽情，因此銷量欠佳。然而，儘管本書遭受許多迫害，依然引起部份人士的高度關注，成為一本地下奇書。

名家筆下的性愛解剖圖

在那之後，不少大畫家也畫了性愛場景。安格爾筆下的激烈體位速寫；以狂野筆觸畫出男女交纏的傑利柯（Théodore Géricault）；就連田園畫家米勒（Jean-

▶ 讓 · 奧古斯特 · 多米尼克 · 安格爾所畫的性愛場景（臨摹16世紀的盧內 · 波伊文〔Rene Boivin〕版畫），個人收藏

▶「風流才子」卡薩諾瓦（Giacomo Girolamo Casanova）的回憶錄《我的一生》（The Story of My Life）這本情史後來被加上插圖，再版無數次
1725年出生的威尼斯人卡薩諾瓦是愛情騙子的代名詞，在他的回憶錄《我的一生》中，與他同床共枕的女性總共超過一千人。後人為本書附上插圖，數度重新出版，是記錄當時風俗民情的重要資料。

▲ 西奧多・傑利柯，《吻》（The Kiss），1822年，馬德里提森・博內米薩博物館

François Millet）與名利雙收的魯本斯，都畫過這類素描。

　　林布蘭的銅版畫《法國床鋪》（詳參196頁）雖然是描繪男女性愛，卻具備這名畫家的所有偉大特點——線條細密、出色的濃淡區隔、構圖主次分明，最重要的是，除了神話與聖經題材，他也畫市井小民的日常生活，並不偏重哪一方。這幅版畫雖比A5紙還小，卻是他首幅拒絕美化、風格樸實的庶民性愛場景作品。

▲ 林布蘭‧哈爾曼松‧范‧萊因（Rembrandt Harmenszoon van Rijn），《法國床鋪》（French bed），1646年，紐約皮爾龐特‧摩根圖書館

　　以《夢魘》（The Nightmare）打出名氣的瑞士畫家約翰‧亨利希‧菲斯利，創作了許多情色而奇幻的作品。他的《男人與三名女子》是完美的三角構圖，因此觀者不易察覺本圖其實非常煽情。仔細瞧瞧，男子的臉埋在右邊女子的雙腿之間，對她口交；中間的女子正欲將男子的陰莖插入自己體內，左邊的女子從旁協助，一邊撫摸那話兒。圖中的男子不具自主性，對女子們言聽計從。他被迫服侍三名女子，以換取快感——換句話說，這張素描中的女子們是擁有肉身的「夢魘」，男子是她們的獵物。

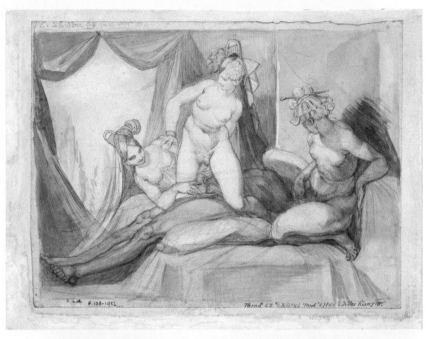

▲ 約翰・亨利希・菲斯利（Johann Heinrich Füssli），《男人與三名女子》（A Man And Three Women），1810年，倫敦維多利亞與艾伯特美術館

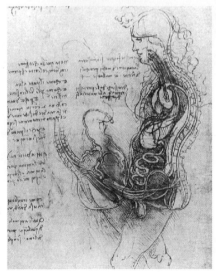

◀ 李奧納多・達文西，《性交圖》，1493年，溫莎城堡皇家圖書館

達文西的男女差別待遇實在令人玩味，或許這跟他的同性戀傾向有關。圖中的男性頭部與上半身畫得十分詳細，但女性的身體卻只有畫出子宮。

▼ 埃貢‧席勒（Egon Schiele），《男人與女人》（Lovemaking），1915年，維也納列奧波多博物館

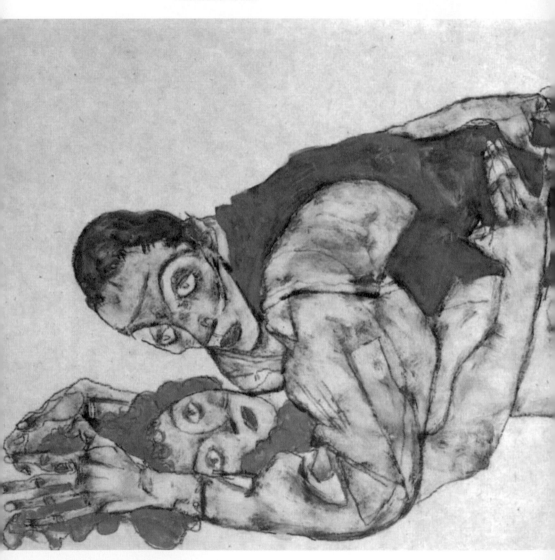

▲ 保羅 ‧ 高更（Paul Gauguin），《來，我們相愛吧》（Here We Make Love），1893年，個人收藏

▶ 尚─法蘭索瓦·米
勒,《戀人們》（The
Lovers），年代不詳,
個人收藏

　　菲斯利的這類作品目前還留下幾幅。本來數量應
該更為龐大,但根據猜測,幾乎都被他的妻子燒毀了。
是出於羞恥?覺得妨礙風化?還是嫉妒那些模特兒?

這名自認「替天行道」的畫家夫人，應該沒想到剩下的作品會在美術史上占有特殊的地位吧。

李奧納多・達文西的《性交圖》（詳參197頁）也突顯了這位曠世大師的特色。在本書所有的男女性愛場景中，沒有一幅畫比它露骨，而也沒有一幅畫比它還缺乏情趣。

他是理想主義畫家，同時也是理性的解剖學者，而且他並不特別偏向哪一種身分。在那張圖中，他只將重點放在男女結合的部分（但顯然其中一方的上半身畫得特別隨便），身懷神祕使命的性器官，在他眼中真的只是單純的器官，「性」——不過是他的觀察對象之一。

▲ 彼得・保羅・魯本斯，《戀人們》（Embracing Couple），年代不詳，個人收藏

5-3

繪畫中的愛慾象徵及比喻

▶ 尼古拉·普
桑,《仙女與薩堤
爾》(Nymph with
Satyrs),1627
年,倫敦國家美
術館
本畫長久以來被
世人誤認為「宙
斯與安提俄珀」,
而且也被當作普
桑的失傳畫作複
製品。這個版本
與蘇黎世市立美
術館的版本略有
差異。

西洋繪畫界的情慾題材常套用許多象徵，例如希臘神話的半人半獸精靈薩堤爾就是好色的代名詞，世人常將薩堤爾與牧神潘（Pan，羅馬神話中的法烏努斯〔Faunus〕）視為同一個人，讓他們扮演豐饒之神的角色。豐饒意即「開花結果」（生產），要生產得先交合，要交合得先有情慾，因此古人將薩堤爾的性格設定為好色之徒。因此，薩堤爾會趁著仙女入眠時掀開她們的衣裳、甚或霸王硬上弓，而宙斯也會藉由變身接近安提俄珀（詳參80頁）。

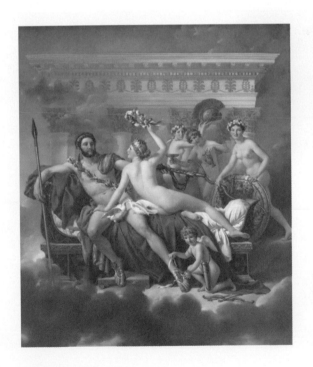

◀ 賈克—路易・大衛，《為瑪爾斯卸下武裝的維納斯與美惠三女神》（Mars disarmed by Venus），1822-24年，布魯塞爾皇家美術館

大衛於1825年過世，本畫為他的遺作。「這幅畫是我最後的作品。」或許他當時早已察覺自己來日無多了吧。

動物一直以來都是深受歡迎的情愛象徵，成雙成對的鴿子就是最具代表性的例子，牠們同時也是維納斯的象徵物，代表戀人、擁抱、愛撫及情慾。本書也出現過不少鴿子，例如《為瑪爾斯卸下武裝的維納斯與美惠三女神》（詳參203頁）、《愛的寓意》（詳參38頁）、「維納斯與阿多尼斯」（詳參57、58頁）；213頁的《和平的寓意》也是其中一個例子，但是在卸下武裝的瑪爾斯頭盔築巢意味著和平，因此本圖的鴿子同時具

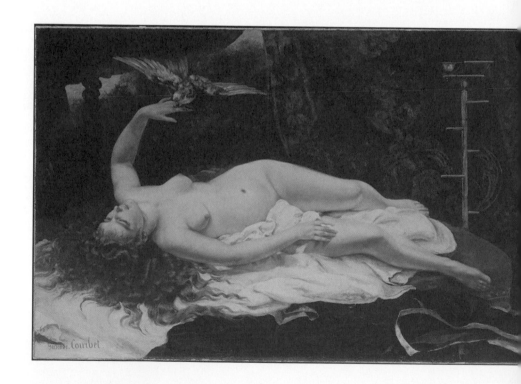

有「情慾」與「和平」的寓意。

　　有趣的是，在人類的五感之中，與肉慾最有關連的就是「觸覺」，因此鳥有時會成為觸覺的象徵，尤其鸚鵡更是情慾象徵。此外，「嗅覺」是撩撥情慾的開關，看看揚・薩耶達姆（Jan Saenredam）的版畫，一對男女正在嗅著玫瑰花香，而且右下角還有一隻狗。狗的嗅覺很靈敏，因此在此作為嗅覺象徵；一般而言，狗是「忠誠」的象徵，但也常被視為「情慾」的象徵。

◀ 古斯塔夫・庫爾貝，《與鸚鵡嬉戲的女子》（Woman with a Parrot），1866年，紐約大都會藝術博物館
庫爾貝請來喜歡的女模特兒，特地為一八六六年的畫展畫出這幅作品。裸女圖在畫展中並不少罕見，但凌亂的頭髮與床單招來「下流」的惡評，最終落選。鸚鵡停在手上，是一種「觸覺」的比喻。

▶ 揚・薩耶達姆（原畫者亨德里克・霍爾奇尼（Hendrik Goltzius）），〈嗅覺〉收錄於版畫系列作品《五感》（Smell, from the Series the Five Senses），1595年，維也納阿爾貝蒂娜版畫素描館

Quamvis floriferus sit gratus naribus hortus,
Sepe tamen dulci fel sub odore latet.

狗是多胎動物，或許我們的老祖宗，從很久以前就發現狗的繁殖力與情慾都很強盛，才會有此聯想。

說也奇怪，從十八世紀起就在西方引發熱潮的東方主義（Orientalism），常常成為藝術家的情色靈感來源，尤其日本與中國等遠東地區，或是土耳其、非洲大陸北方沿岸地區，更是為藝術家提供不少靈感。當然，英國的駐土耳其大使夫人蒙塔古（Lady Montague）所著的《來自十八世紀土耳其的書簡》（*Letters from Turkey*）等書籍，也使西方藝術家對東方異國風情更感興趣。

◀讓─奧諾雷·弗拉戈納爾，《與狗嬉戲的少女》（Young Woman Playing with a Dog），1770年，慕尼黑老繪畫陳列館

弗拉戈納爾一手負責本畫的製作與販售，完全沒透過畫展，因此他可以隨心所欲作畫，完全不必擔心違反畫展的道德標準。狗是情慾的象徵，弗拉戈納爾還故意將狗畫在男女性行為正常體位的男性位置，使本畫情色意味濃厚。

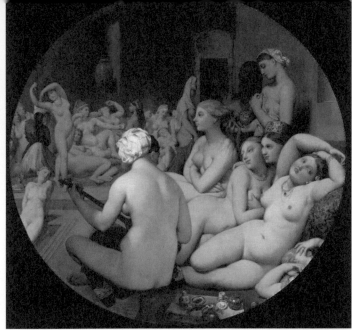

◀ 讓 · 奧古斯特 ·
多米尼克 · 安格爾,
《土耳其浴室》(The
Turkish Bath),1862
年,巴黎羅浮宮

安格爾十分熱衷於東
方主義,《大宮女》
(詳參50頁)就是其
代表作。本作品完成
於安格爾的晚年,他
將本畫獻給拿破崙王
子與王妃,可惜不受
青睞,直到1905年
的回顧展才引起世人
的注意。

◀ 讓—里奧 · 傑洛
姆,《摩爾人的浴室》
(Moorish Bath),
1870年,波士頓美術
館

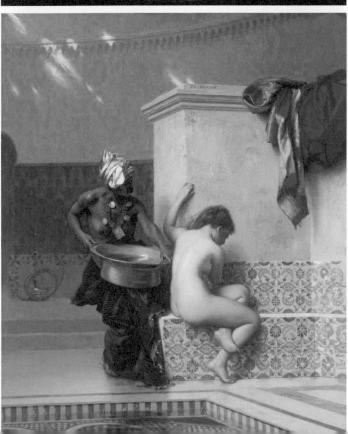

蒙塔古夫人書中的土耳其女子澡堂引發安格爾的靈感，促使他完成後來的《土耳其浴室》。同樣的，伊斯蘭諸國的後宮或女奴（odalisque）也是畫家們主要的情色題材，後來雷諾瓦（Pierre-Auguste Renoir）與塞尚（Paul Cézanne）等畫家承襲此風，共同構築「沐浴女子」的一系列畫作典範。

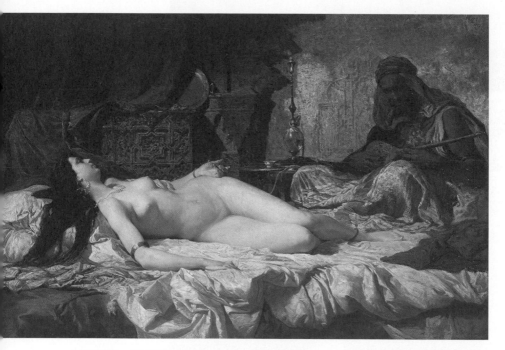

▲ 馬利亞諾‧弗圖尼（Mariano José María Bernardo Fortuny y Marsal），《宮女》（Odalisca），1861年，巴塞隆納，加泰隆尼亞國家藝術博物館

馬利亞諾‧弗圖尼年僅三十六歲便英年早逝，不過他在國際間頗受好評，也是故鄉加泰隆尼亞的國民畫家。他擅長細緻的筆觸，喜歡女奴、宮女之類的異國風情題材。設計師馬利亞諾‧弗圖尼（Mariano Fortuny y Madrazo）即是他的兒子。

▶ 歐仁・德拉克羅瓦
（Eugène Delacroix），《沙
發上的宮女》（Odalisca），
1827-28年，劍橋菲茨威廉
博物館
德拉克羅瓦的一系列裸女畫
作之一。畫中的宮女散發著
慵懶氣息，相較於其他作家，
德拉克羅瓦的宮女圖更容易
使人聯想到魚水之歡。

▶ 皮耶—奧古斯特・雷諾
瓦，《阿爾及利亞風格的巴黎
女子們》（Parisian Women in
Algerian Costume），1872
年，東京國立美術西洋館
雷諾瓦搭上東方主義的流行
風潮，畫出他從未去過的阿
爾及利亞後宮情景。中間女
模特兒是她當時的女友莉
茲・特雷歐。他以此畫報名
1872年的畫展，但是落選，
之後就再也不碰這類主題了。

祕而不宣的禁忌之愛—— 外遇

　　提到外遇情侶檔，最有名的當數維納斯與瑪爾斯。火神兀兒肯（Vulcanus，希臘神話中的赫菲斯托斯〔Hephaestus〕）用計使愛與美的女神維納斯成為自己的妻子，他個性善良又有才華，可是相貌醜到連他母親朱諾都疏遠他。心不甘情不願和兀兒肯結婚的維納斯，當然不可能安分。

　　瑪爾斯（阿瑞斯〔Ares〕）是朱庇特和茱諾所生下的戰神，性格熱情豪放，連火星（Mars）都以他為名。他個性衝動，大男人到極點，不過體格健壯、長相俊美。各位讀過前面的阿多尼斯章節就知道，只要身材跟臉蛋及格，維納斯不在意對方有沒有才華或腦袋，自然跟瑪爾斯一拍即合。

　　如此這般，瑪爾斯和維納斯成為外遇情侶檔的代名詞，兀兒肯則是戴綠帽的代表人物。維納斯與瑪爾斯是性愛場景的絕佳題材，相關畫作多不勝數。有趣的是，疑心病重的兀兒肯為了防止妻子外遇，居然發明了貞操帶！因此，貞操帶又俗稱「維納斯的內褲」。這東西極不衛生，真正使用過的人應該少之又少；這種束縛妻子或情婦的卑鄙道具，世界上仍然找得到幾件實物，有時也會出現在繪畫當中。

　　也有人畫過兀兒肯抓姦在床的場景。在丁托列托的作品（詳參214頁）中，兀兒肯聚精會神地尋找姦夫，但是瑪爾斯究竟躲去哪兒了？各位讀者也找找看吧！

▲ 桑德羅・波提且利,《瑪爾斯與維納斯》
(Mars and Venus),1483年,倫敦國家美
術館
本作品原本是畫在豪華長椅(lettuccio)或
卡索奈櫃(cassone)的背板(spalliera,
原意為「防風木板」),維納斯與瑪爾斯的
斜臥圖很容易變成情色畫作,但本圖的維
納斯面容沉靜肅穆,沒有一絲激情,展現
了波提且利擅長的地上之愛(俗世之愛、
性愛,此處代表瑪爾斯)與天上之愛(神聖
之愛、信仰之愛,此處指維納斯)之對比。

至於桂爾契諾的《維納斯、瑪爾斯與邱比特》,說來有
趣,維納斯居然在教神射手邱比特射箭(詳參215頁)。
仔細瞧瞧,邱比特的弓箭正直直瞄準觀者,彷彿威脅
道:「下一個中箭的就是你!」

樂在其中的妻子們

（海盜帕葛尼諾擄來一名美麗的有夫之婦。）他溫柔地安撫淚如雨下的她，是夜……，他又以肉體安慰了她。帕葛尼諾技巧非凡……，因此她從此與他過著前所未有的幸福生活。

——薄伽丘，《十日談》，第二天第十回

薄伽丘的《十日談》是散文形式的小說，不僅叫好叫座，同時也是外遇文學的頂尖作品。一三四八年的

▶ 作者不詳，《貞操帶》，
1540年，豪達市美術館
年老的丈夫（或包養者）
為年輕的妻子（或情婦）
戴上貞操帶，她卻俐落
地將備用鑰匙交給情夫。
這也是我們上一章提到
的「不相配的情侶」衍生
作品之一。

▶ 路易─讓─法蘭索瓦 · 拉葛內（Louis-Jean-François Lagrenée），《和平的寓意（瑪爾斯與維納斯）》（Mars and Venus, Allegory of Peace），1770年，洛杉磯蓋蒂中心
拉葛內創作了許多以愛為題的作品，本畫就是其中之一。瑪爾斯著迷地望著假寐的維納斯，卸下自己的心靈武裝。他的劍與盾牌散落在地，鴿子還在頭盔裡築巢，正是代表愛情消弭戰爭、帶來和平。

佛羅倫斯發生一場瘟疫，有十名男女到鄉間躲避瘟疫，他們決定每人每天講一個故事，十天來共講了一百個故事，其中有不少外遇情節。短篇小說《十日談》取材於各地民間故事或傳說，換句話說，當時民間流傳的外遇情史可真不少。

完成於一三五三年的《十日談》十分暢銷，再版多次，很多版本都加入了插圖。有一則故事是：修道士為了勾引有夫之婦，特地延長那位丈夫的告解時間。《十日談》中的男人常常強吻或強行抱住有夫之婦，但是幾乎沒有人反抗；即使是綁架、強暴，那些妻子們也一定會越來越樂在其中。表面上是一種喜劇手法，但背後潛藏著作者對女性的極度輕蔑與不信任。書中的女性幾乎沒有思考能力，完全不思考如何奪回自主權，面對逆境只會隨波逐流、享受肉體歡愉。

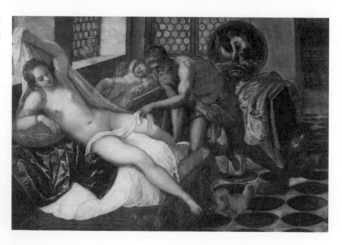

▶ 雅各 · 丁托列托（Tintoretto），《維納斯與瑪爾斯》（Venus, Mars, and Vulcan），1555 年，慕尼黑老繪畫陳列館

性愛之神邱比特一打盹，事情就東窗事發了。本畫採用了風格主義畫家愛用的斜對角透視法。

◀ 桂爾契諾,《維納斯、瑪爾斯與邱
比特》(Venus, Mars and Cupid),
1633年,摩德納埃斯特美術館

維納斯一絲不掛,瑪爾斯卻全副武
裝。那時還沒有時代考究的概念,因
此瑪爾斯的鎧甲並非希臘神話中的典
型鎧甲,要嘛是17世紀的鎧甲,要嘛
就是更早的義大利戰士鎧甲。

◀《十日談》中的插圖,1440年,巴
黎國立圖書館

祈禱的丈夫與勾搭有夫之婦的修道
士。本圖乍看頗為粗糙,但無論是床
頭架子的透視處理或女子的斜側臉,
其立體感都毫不馬虎。

國王的寵妃

　　國王的情婦在繪畫世界中簡直多不勝數，從中擇一實在太難，不如我就向大家介紹一個比較奇特的例子吧——

　　《嘉百麗與姊妹》（詳參218頁）出自於楓丹白露畫派的佚名畫家之手。有兩名裸女從浴缸上方探出身子，左邊是法國國王亨利四世的情婦嘉百麗・戴斯特雷（Gabrielle d'Estrées），右邊是她的姊妹，據信是妹妹維亞爾公爵夫人。

　　嘉百麗在法律上有一名丈夫，亨利四世也有一位正室，但是他拜倒在嘉百麗的石榴裙下。多情的國王在宮中的庭院散步時，不時停下腳步，將代表嘉百麗名字的暗號寫在牆上；不僅如此，他還將亨利（Henri）與嘉百麗（Gabrielle）的首字母GH組成一個記號，做成羅浮宮的裝飾品（近似日本情侶常畫的情人傘）。

　　當時流傳一個謠言，繪聲繪影地指稱嘉百麗趁國王不在時找情夫進房，不料某天國王突然回來，情夫趕緊跳窗逃走。嘉百麗對國王越是冷淡，國王的愛火便燒得更烈；他對嘉百麗寵愛有加，最終使她懷孕。畫中的妹妹捏住嘉百麗的乳頭，據說是為了紀念長男誕生（或是初懷長男），因為那是促使初乳順暢的動作。

　　王后沒有為國王生下子嗣，因此國王獲知嘉百麗

懷孕時非常高興，旋即宣布嘉百麗與丈夫的婚姻無效。國王送給嘉百麗一枚戒指（就是她在畫中所拿的那枚戒指），當作已許下婚約，畢竟他自己也很想離婚。

然而，嘉百麗遲遲等不到戴上后冠那一天。之後她又為國王生下兩個孩子，懷上第四胎後，年僅二十六歲的嘉百麗居然死了。嘉百麗的死因眾說紛紜，如果她是死於毒殺，那麼要嘛是王后派人下的毒手，要嘛是亨利四世的政敵；或許是亨利四世改信天主教，引來新教激進派痛下殺手？還是說宮廷或政府中的某人為了撮合梅迪奇家族與亨利四世聯姻，因此剷除嘉百麗？

過了好一段時間，亨利四世才與正室瑪格麗特離婚，重獲自由。他的下一任王后是瑪麗・德・梅迪奇，瑪麗生下路易十三及其他五名子女，亨利四世駕崩後，她擔任幼子路易十三的攝政太后，統治宗教對立不斷的法國。魯本斯將她戲劇化的一生畫成系列作《瑪麗・德・梅迪奇的一生》（The Marie de' Medici Cycle），成為羅浮宮的鎮館之寶。

▲ 楓丹白露畫派,《嘉百麗與姊妹》(Gabrielle d'Estrées and One of Her
Sisters),1594年,巴黎羅浮宮
畫面後方有名宮女,在為即將出生的嬰兒編織衣物。旁邊的暖爐燃燒著烈火,
一般認為這是暗喻亨利四世與嘉百麗之間的愛火;不信?看看暖爐上方的畫,
儘管只有露出一部分,但各位應該看得出那是一幅情色畫作。

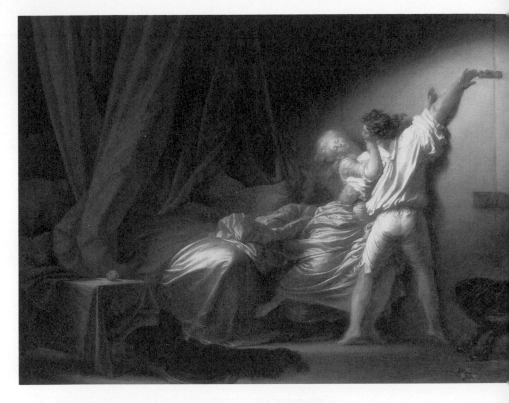

▲ 讓—奧諾雷 · 弗拉戈納爾,《門閂》(The Bolt),1777-78 年,巴黎羅浮宮

一對幽會中的男女彼此擁抱,為門掛上門閂——不用筆者說明,大家也看得
出來這代表什麼吧。兩位主角的位置偏向畫面右側,強烈的聚光燈也是從右
上角打下,而左側只有陰暗的色調與大塊紅色床簾。這樣的構圖與光影配置
十分大膽,因為容易使人感覺畫面不平衡,不過「跳脫既有框架」,正是弗拉
戈納爾的特色之一。

妓
院
中
的
愛
情
劇
碼

▲ 基里克斯杯（kylix），古樸期的紅陶（Red-figure），西元前五世紀，拿坡里
國立考古學博物館
高級聖娼（hetaera）的居住區就在陶器工坊街隔壁，因此陶藝畫家們很容易找
到模特兒。基里克斯杯的尺寸適合用來作畫，而且繪畫主題包羅萬象。

▶ 畫在希臘酒罐（oinochoe）上的性愛圖，西元前430年，柏林國家博物館
用來作為醒酒器的希臘酒罐，也常常成為藝術家創作性愛圖的媒介。本圖線
條簡潔、動作活潑，連肉體的柔軟度都恰到好處，甚至也能從男子的陰莖形
狀看出希臘重視男性包莖。本作品的創作者，想必兩三下就完成了這件幽默
感十足的出色作品。

人類史上最早發明的工藝品是陶器。對人類而言，盤子跟壺的表面就是最早也最重要的「畫紙」，日本的繩文時代如此，古希臘也是如此。依據用途不同，餐具有各式各樣的種類，有趣的是，用途不同，上頭的圖案也不同。例如白色油壺（lekythos）是用來供奉在墳前的陪葬品，因此多半畫有往生者生前的模樣。

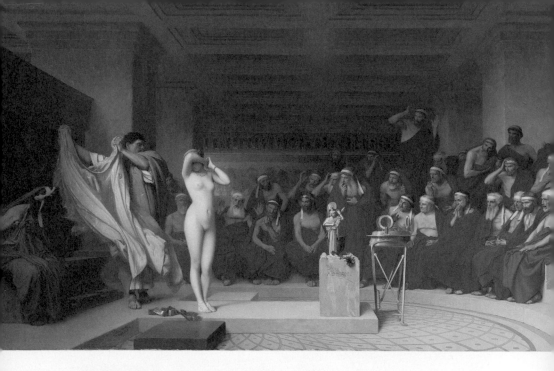

▲ 讓—里奧‧傑洛姆，《亞略巴古會議上的芙里尼》（Phryne revealed before the Areopagus），1861年，漢堡美術館

芙里尼是古希臘最知名的高級聖娼，不少王公貴族為了她不惜一擲千金，讓芙里尼賺進萬貫家財。芙里尼被舊情人告上法庭，她的辯護人為了扭轉劣勢，靈機一動褪去她的衣裳，令議員們個個目眩神迷，最終判她無罪。據說，她曾經當過普拉克西特列斯（Praxiteles）和阿佩萊斯（Apelles）等古代大藝術家的模特兒。

情色畫作也會出現在各式各樣的餐具上。吃飯一定要配酒，既然如此，盛酒容器就是最好的媒介，用來喝葡萄酒的基里克斯杯（kylix，一種雙耳淺口大酒杯）正是古代情色題材的寶庫。希臘男性的專用飯廳叫做「andrōn」，他們有時會在這裡舉辦「symposion」（酒宴）；男人們在這兒把酒言歡、談天說地，但是此地女

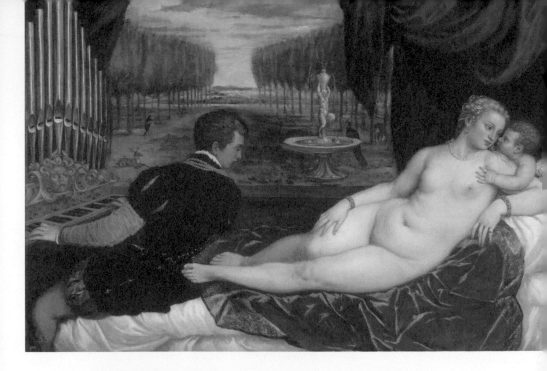

▲ 提齊安諾・維伽略（提香），《維納斯與邱比特和風琴手》（Venus with Organist and Cupid），1550年，馬德里普拉多博物館

提香畫了不少類似的作品。維納斯大方展露好身材，一旁的邱比特附耳說著悄悄話，使本圖更添情色氣息。左邊的男子並非神話人物，而是凡夫俗子，不禁令人揣想：儘管標題是維納斯，場景卻很像妓院。

賓止步，即使是男主人的女眷也不得進入。在酒宴中，只有高級聖娼才能與男人同席。她們不能輕易被歸類為「古代希臘妓女」，因為高級聖娼的主要工作是為宴會炒熱氣氛，所以不僅許多高級聖娼善於跳舞、演奏樂器，甚至也有人知識淵博、能言善道。換句話說，她們的技藝及工作內容與日本的藝妓十分相近，也和

文藝復興時期的上流社會交際花（cortigiana）一樣同屬
高級妓女。不過高級聖娼的日常生活有許多不便之處，
在法律上也幾乎沒有任何權利。事實上，文藝復興時
期的上流社會交際花在某段期間極受稱道，彷彿她們
是女性自主的先驅，但是她們無論在居住或行動方面
都受到很多限制。

　　總而言之，「symposion」（酒宴）是希臘獨有的陪酒
型談話宴會，而且令人驚訝的是，它居然是現代研討
會（symposium）的原型！宴會中的必備用品——基里
克斯杯成為古希臘性愛圖主要創作媒介，就是基於上
述原因（娼妓陪酒）。可惜的是，雖然基里克斯杯上有
許多性愛圖，但幾乎都很粗糙，或許這種案子都是交
由工坊的助手處理吧。

風化業的興衰

　　古羅馬的風化業也相當興盛，直到中世紀，風化
業依然是主要產業之一，但是檯面上的性管制變得嚴
格許多，甚至出了禁制令。神聖羅馬帝國的皇帝腓特
烈一世（紅鬍子）在一一五八年發布賣淫禁制令，處罰
對象為妓女與嫖客，一旦妓女被捕，必須處以殘酷的
削鼻之刑。

　　約莫半世紀後，卡斯提亞國王阿方索八世更是將

▲ 艾哈德‧舒恩（Erhard Schön），《不單純的旅館》，1540年，豪達市美術館
本作品是幫助後人了解當年風化業的珍貴資料，餐桌上的餐具、食物、椅子旁的長櫃、窗戶上的圓形玻璃，都相當值得一看。舒恩是阿爾布雷希特‧杜勒（Albrecht Dürer）的門生之一，紐倫堡絕大多數的木版畫線稿都是出於他之手。

處罰範圍擴大，有效打擊風化業。除了妓女本人，老鴇、人口販子以及出租房屋供給賣淫之用的房東，都是處罰對象；此外，妓女的丈夫也得接受連帶處罰，可見妓女不一定都是單身者。

　　儘管遭受打壓，風化業依然沒有消失，反而在進入文藝復興時期後再度興盛。藉由艾哈德‧舒恩的版畫，我們可以看出當時妓院所上演的愛情戲碼。打扮

▲ 雅各 · 丁托列托,《敞開衣襟的婦人》(Lady revealing her Breast),1570
年,馬德里普拉多博物館

據說畫中女子是威尼斯高級妓女兼詩人──薇若妮卡 · 法蘭科(Veronica
Franco)。一頭亮麗金髮與珠光寶氣的飾品,顯示模特兒是一名高級妓女;而
氣質高尚的臉龐與堅毅的眼神,更是才女薇若妮卡 · 法蘭科所具備的條件。
附帶一提,手按心窩表示忠誠。

　　華麗的男子與年輕妓女調情,妓女托著男子的下巴,
一邊對他甜言蜜語,一邊將手伸進他錢包裡,看起來
裝了不少金幣。年約四十歲的中年女子曾經也是妓女,
如今成為這家妓院的老鴇;她一面舉杯炒熱氣氛,一

▲ 亨利・傑維克斯（Henri Gervex），《羅拉》（Rolla），1878 年，波爾多美術館

本作品靈感來自於繆塞（Alfred de Musset）的詩作，描述一個過於揮霍而走上絕路自殺的男人「羅拉」。他在妓女瑪麗的租屋處度過最後一晚，從窗口可以看出此處位於高樓，因此瑪麗的租屋處應該是便宜的閣樓。衣服散落一地、床單凌亂，前一晚的翻雲覆雨，為今晨醞釀出慵懶的氛圍。儘管這是個悲劇故事，畫面中最吸引人目光的當然是那位完事後的性感裸女。

面偷偷將錢塞給門後面的男人。窗邊的小丑將這一切看在眼裡，試圖告訴觀者：世人是多麼愚蠢啊。

娼妓們的掙扎

娼妓萬一懷孕，會嚴重影響收入，而她們又沒有正確避孕知識及避孕用具，因此長期以來只能請嫖客中斷性交、射在體外（又稱為「俄南之罪」，這是日本手淫單字「ONANI」的由來），以求避孕。這方法的成功率有多低，我想現代人應該一清二楚，但是當時並沒有其它方法。十六世紀的法國有一句俏皮話：「偷腥的時候，除非對方懷孕，否則你別想做完全套。」聽來真是諷刺。

更重要的是，墮胎手術的危險性簡直難以估計。有些人甘願冒險嘗試，但是多數人寧願服用「據說有效」的蘆薈或大蒜，結果白忙一場。不過，香芹真的有一點效果，所以現今也有許多國家呼籲孕婦勿食用香芹。

教會自然也對此感到苦惱。他們當然反對俄南之罪，而且神學家湯瑪斯・阿奎那（St. Thomas Aquinas）也主張生命存在於精液之中，所以體外排精等同於殺人。一五八四年，神學者班尼迪克（Benedicti）也提出相同的看法，並且重新強調「性愛是為了傳宗接代，不是為了得到快感」的老生常談，還說「不得與妻子激烈交合，因為妻子不是娼妓」。他主張男人對待妻子與娼妓的方式應該有所區隔，顯然這位神學者也認為娼

妓是一種亂源。

　　社會普遍認為男人不應在外偷情，但這也表示確實有過相關案例；有些男人偷情的對象是娼妓，有些男人則包養情婦，而這些女人當中，有的後來會變成男人的地下妻子，並且得到某種程度的社會認可。單身男子在正式結婚前擁有地下妻子的比例並不低，十四世紀的德國奧格斯堡，有一半的婚姻官司都是起因於地下妻子無法升格為正室，許多人甚至還等不到變成正室就生了孩子。

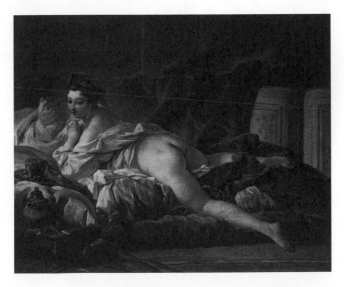

▲ 法蘭索瓦‧布雪，《深褐髮宮女》（Odalisca），1745年，巴黎羅浮宮
本作品的主題是宮女，但是布雪完全沒有考據伊斯蘭文化，只是就近找個模特兒，竭盡全力描繪她豐滿而優雅的肢體。

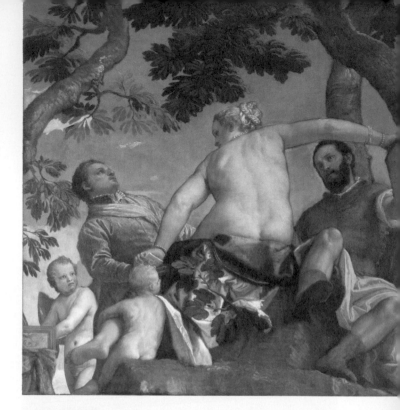

5-6

從良的娼婦──抹大拉的馬利亞

▲ 保羅‧委羅內塞,《虛假》(Allegory of Love, I, Unfaithfulness),1576年,倫敦國家美術館

委羅內塞是威尼斯畫派三傑之一,擅長創作大型作品。他的另一幅作品《迦納的婚禮》(The Wedding at Cana,1562-63年,巴黎羅浮宮)堪稱羅浮宮最大型的畫作,它和達文西的《蒙娜麗莎》都在同一間展示室,而且掛在正對面。

　　威尼斯畫派的畫家委羅內塞的作品《虛假》,一名女子旁邊圍繞著兩名男子,女子裸著上身,男子卻衣冠筆挺。將女子解讀為維納斯並無不妥,因為她腳邊有兩個幼童,可將他們視為沒有翅膀的邱比特。金髮、珍珠髮飾,毋庸置疑,這是娼妓的標記。

女子同時握著兩名男子的手，兩邊都不放棄。有人說她左手的紙條寫著自己不屬於任何人，但也僅是猜測。很顯然，本作主旨並非將娼妓比喻為維納斯，讚揚她的美麗與性感。威尼斯是娼妓大國，以肉體誘使男人上鉤、玩弄於股掌的戲碼屢見不鮮，委羅內塞看不慣這點，藉由此畫批判其虛偽不實。

這類畫作也含有道德教育的作用，更極端的例子，就是各種不同版本的《最後的審判》，都不約而同描繪娼妓們死後在地獄受苦的模樣，彷彿在警告大眾：賣淫的人都得下地獄！但丁的《神曲》主角遊歷地獄、煉獄、天國等三界，果不其然，他也在地獄遇見了娼妓的亡魂。

教會與衛道人士一直想管制風化業，卻總是徒勞無功。在巴洛克時期，有人大量散布描繪娼妓一生的版畫，篇幅大約是一格或三格以上，多半描述娼妓受到嚴厲處罰，最終孤獨慘死。故事中也有許多娼妓苦於梅毒。這算是一種宣導活動，目的是呼籲大眾勿當娼妓，若是能消滅風化業更好。

▲ 卡羅・克里韋利（Carlo Crivelli），《抹大拉的馬利亞》（Maria Maddalena），估測為1480年，阿姆斯特丹國家博物館
克里韋利是文藝復興時期的畫家，但是畫中使用許多金箔，深具裝飾性，令人聯想起中世紀的拜占庭藝術。本畫的人體骨架並不正確，但反而使抹大拉的馬利亞更加美豔性感。

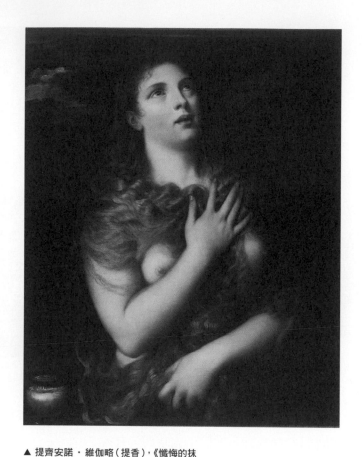

▲ 提齊安諾・維伽略（提香），《懺悔的抹大拉馬利亞》（Maria Magdalena），1532年，佛羅倫斯彼提宮（帕拉提納美術館）

本作品的委託者是烏爾比諾公爵法蘭切斯卡・馬利亞・達拉・羅維雷（頁46的《烏爾比諾的維納斯》委託者之父）。抹大拉的馬利亞一頭金髮覆蓋全身，顯然承襲自埃及的瑪利亞（另一位聖人）。抹大拉的馬利亞並不恥於裸體，表情洋溢著對神蹟的感動與感謝。

在所有女聖人之中，除了聖母瑪利亞，最受藝術家歡迎的就是抹大拉的馬利亞了。新約聖經從未提到抹大拉的馬利亞做過娼妓，一般認為是名為瑪利亞的角色太多，容易搞混，以訛傳訛之下就多了這個設定。每個已婚婦女都可以叫做瑪利亞，也難怪人們會搞混，何況在古猶太地區，女性在結婚之前都不會有正式的名字。

▲ 圭多‧卡格納西（Guido Cagnacci），《斥責馬利亞的馬大（懺悔的抹大拉馬利亞）》（The Repentant Magdalene），1660 年後，帕薩迪納諾頓‧賽門美術館

圭多‧卡格納西是巴洛克大師圭多‧雷尼（Guido Reni）的學生，但他在本畫中展現出濃烈的卡拉瓦喬風格。卡格納西自從去威尼斯旅行後，配色變得較為鮮豔，本作品也不例外。構圖雖然略嫌鬆散，色彩與明暗對比仍十分到位。

▲ 朱爾斯・約瑟
夫・列斐伏爾,《洞
窟裡的(懺悔的)抹
大拉馬利亞》(Mary
Magdalene In The
Cave),1876年,
聖彼得堡艾米塔吉
博物館

在《黃金傳說》中,
抹大拉的馬利亞搭
船逃往法國南部的
馬賽,之後在內陸
洞窟中天天冥想度
日。因此,藝術家
們經常畫出在洞窟
中懺悔的抹大拉馬
利亞。

　　總而言之,在中世紀的暢銷書《黃金傳說》(*Golden
Legend*)之中,抹大拉的馬利亞原本是罪孽深重的娼
妓,自從遇見耶穌後便深深懺悔,形象就此深植人
心。藝術家畫過許多抹大拉馬利亞懺悔的場景,其中
圭多・卡格納西的《斥責馬利亞的馬大(懺悔的抹大
拉馬利亞)》(詳參233頁)是較為特殊的一幅作品。這
幅畫也融合了許多位瑪利亞的特點,但重點不在這兒,
本作品的特異之處在於:抹大拉的馬利亞拋下身家一
心懺悔、姊姊馬大擔任馬利亞的心靈導師、以及天使
趕跑惡魔這三點。抹大拉的馬利亞捨棄一身華服與珠
寶,從此改過向善、不再賣淫,並且放棄至今累積的

財富。

　　值得注意的是，為什麼「從良的抹大拉馬利亞」主題在反宗教改革期（1500-1648年）大量出現呢？新教（又稱基督新教）主張否定聖人的存在，而舊教（天主教）的對抗方式就是大力讚揚每一位聖人。抹大拉的馬利亞所代表的精神就是「改過向善永遠不嫌晚」，所以或許他們是藉此呼籲改信新教的教徒們「回頭是岸」，為了提高成效，才會將畫作的宣導對象設定為娼妓。就這樣，抹大拉的馬利亞成為呼籲娼妓從良、重拾信仰的活動代言人。

◀ 圭多・卡格納西，《抹大拉的馬利亞》，1626-27 年，羅馬巴貝里尼宮國立繪畫館
耶穌的死與復活令人聯想起人類的原罪與贖罪，因此藝術家常將抹大拉的馬利亞與頭蓋骨畫在一起。本畫明暗對比強烈，美麗胴體在黑暗中更顯迷人。

第
六
章

包
羅
萬
象
的
情
色
藝
術

同性之愛

你的俊美臉龐令我，噢神啊，

我絞盡腦汁也找不到合適的詞。

我的靈魂將蒙神寵召，

即便這身皮囊宛如裹屍布。

——米開朗基羅寫給湯瑪索・卡瓦列力的十四

行詩，一五三四年（出自 Eugeio Montale, *Michelangelo Poeta*, II Mulino, Bologna 1976'）

　　這是巧奪天工的美學大師——米開朗基羅，寫給年輕貴族湯瑪索・卡瓦列力的其中一段情詩。米開朗基羅也是貴族出身，他不僅熱愛卡瓦列力的青春美貌與肉體，也認為他氣質優雅、人品高尚，簡直是美的典範。一五三三年他們倆相遇時，青年才二十三歲，大師卻已經五十八歲了。米開朗基羅對自己的容貌與

◀ 米開朗基羅（Michelangelo），《劫持伽倪墨得斯》（Rape of Ganymede），1532年，劍橋福格藝術博物館

米開朗基羅不使用交叉線，而是用大面積陰影處理構圖，使這畫面更具奇幻風格。這是他獻給卡瓦列力（Tommaso dei Cavalieri）的數張素描稿之一。

衰老感到自慚形穢，於是他讚美卡瓦列力的同時，也展現出自卑傾向。兩人透過柏拉圖式的情詩與信件魚雁往返，卡瓦列力是異性戀者，於一五三七年結婚，但米開朗基羅直到死前都與他保持聯絡。

讓我們來看看米開朗基羅的素描作品《劫持伽倪墨得斯》。據荷馬所言，特洛伊有位迷人的男孩名為伽倪墨得斯，男女皆愛的宙斯非常希望他每晚為自己斟酒，於是向來擅長變身求愛的奧林帕斯至高神，這回果然變成巨鷹劫持了伽倪墨得斯。

伽倪墨得斯的美麗胴體在米開朗基羅筆下躍然紙上，只見巨鷹的兩隻利爪牢牢攫住他的雙腳，飛上天空。雙腳被蠻橫撬開的美少年，眼神迷醉地扭動性感的身軀，望向巨鷹。這張素描散發出濃厚的性暗喻，也彰顯出這位不婚大師的同志傾向。雖然他不乏親近的女性友人，但從他與維托麗婭‧科隆納（Vittoria Colonna）的通信內容看來，兩人之間也僅止於君子之交。

▲ 科雷吉歐，《伽倪墨得斯》（The Abduction of Ganymede），1530－31年，維也納藝術史博物館
本作品與頁78的《朱庇特與伊俄》是雙幅畫作，構圖魄力十足，使本畫生動逼真、栩栩如生。不過，畫中伽倪墨得斯似乎笑得合不攏嘴。

▲ 喬凡尼‧巴蒂斯塔‧提埃波羅（Giovanni Battista Tiepolo），《阿波羅與雅辛托斯》（The Death of Hyacinthus），1752-53年，馬德里提森‧博內米薩博物館

神話中的雅辛托斯是被阿波羅擲鐵餅誤傷而死，但是右下角卻有網球拍跟網球。由此看來，提埃波羅所處的洛可可時代已經有網球，而且他還配合流行稍作改編，倒也別有趣味。

少年愛的重生與反制

　　文藝復興時期有不少隱喻同志傾向的藝術品。例如多那太羅（Donatello）與安德烈‧德爾‧委羅基奧（Andrea del Verrocchio）的《大衛》像，就比米開朗基羅的青年大衛多了一股少年般的中性美。兩位藝術家各有不少同志傳聞，而委羅基奧的學生李奧納多‧達文西，也曾因狎男色而被告上法庭。

　　文藝復興的本質之一，就是重新審視希臘羅馬文化的價值，因此也帶動同志文化的進展。柏拉圖式戀愛現今的含義是精神戀愛，但本來是指「少年愛」，所以古希臘的餐具上才會有許多露骨的同志性愛圖，神話中也有不少同志情節。

　　在神話故事中，最廣為人知的同性伴侶就是阿波羅與雅辛托斯，但他們的故事實在令人難以忍俊。太陽神阿波羅與鄰近斯巴達的阿謬克萊（Amykles）美青年雅辛托斯，

◀ 讓・布羅克（Jean Broc），
《雅辛托斯之死》（The Death of
Hyacinthus），1801年，普瓦
捷（法國），聖十字博物館

新古典主義大師賈克—路易・
大衛的學生們組了一個叫做
「Les Primitifs」的團體，其中
一員正是讓・布羅克。他只有
這幅作品較為知名，風格偏向
奇幻，迥異於其師大衛。

◀《被塑造為酒神的安提諾烏
斯》（Antinous as Dionysus），
哈德良別墅中的大理石像，西
元130年代，劍橋菲茨威廉博
物館

羅馬帝國皇帝哈德良寵愛美青
年安提諾烏斯，甚至特地蓋了
一棟別墅，只為了與他溫存。
安提諾烏斯在尼羅河溺死後，
哈德良未經議會許可就宣布安
提諾烏斯升格為神、星座，還
建造一座以他為名的城市。

某日開開心心去郊外踏青，阿波羅想在情人面前露兩手，於是拿起鐵餅奮力一擲，卻剛好砸中雅辛托斯的頭。雅辛托斯大量失血而死，在阿波羅的嘆息之中，鮮花（風信子）從情人的血泊中誕生。

　　很多人認為，既然這麼多作品都隱含同志傾向，可見文藝復興時期的社會大眾並不排斥同志文化。可是，教會將同性戀視為禁忌，在各種教育宣導下，一般大眾對同志的偏見與厭惡可謂根深蒂固。好比米開朗基羅，他非常害怕自己的情詩與信件曝光，直到他死後，才由姪子於 1623 年出版，但是其中的男性人名都改成女性名。大師逝世三百年後（1863 年），這些遭到改編的內容才得以恢復原貌。

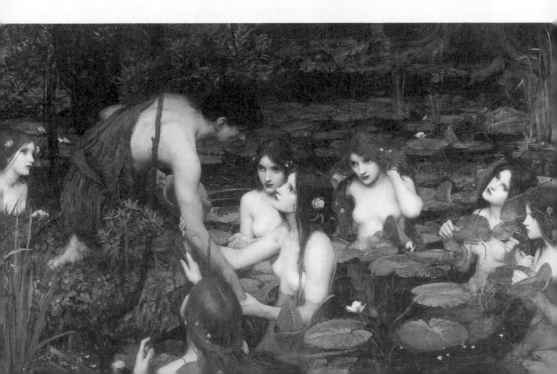

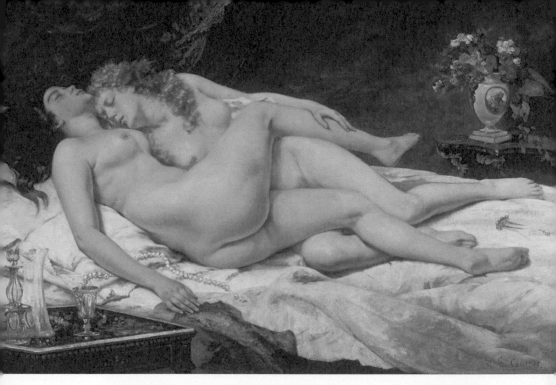

▲ 古斯塔夫 · 庫爾貝，《睡眠》(The Sleepers)，1866年，巴黎小皇宮美術館

兩名年輕女子在床上假寐，手腳交纏，足見她們之間有肉體關係。散落在一旁的首飾，暗示她們倆昨晚有過一夜激情。

◀ 約翰 · 威廉姆 · 沃特豪斯，《海拉斯與妖精》(Hylas and the Nymphs)，1896年，曼徹斯特市立美術館

本作品同樣以希臘神話為題材。海拉斯是英雄赫拉克勒斯所鍾愛的美青年，他來汲水時被水中妖精看上，於是被妖精們誘惑。暗色系的背景襯托出妖精們的白皙肌膚，本作品也歸類於「誘惑男子的惡女」範疇之中。

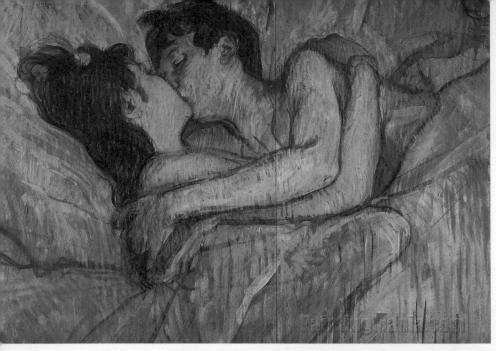

▲ 亨利・德・土魯斯─羅特列克（Henri de Toulouse-Lautrec），《床中之吻》
（In Bed: The Kiss），1892 年，個人收藏
身體患有先天性障礙的羅特列克，對社會弱勢（如妓女）特別有親切感。羅特
列克擅長以最精簡的線條勾勒畫面，兩名相擁而吻的妓女就是這樣誕生的。

女性之間的愛

　　古希臘的同性之愛並非男性的專利，基里克斯杯
也有女子之間的愛撫圖，但跟男性比起來少太多了。
當然也有例外，比如西元前六世紀活躍於列斯伏斯
島（Lesbos，女同志 Lesbian 一詞的由來）的女詩人莎芙
（Sappho），但也僅止於此，雅典的喜劇詩人從不提及
女性之間的戀愛。另一方面，根據希臘作家普魯塔克
（Plutarch）的記載，斯巴達的上流階級女性亦擁有年輕

女寵。

　　西元三九〇年，法律規定將同性戀者一律處以火刑。到了十二世紀，法律比較沒那麼嚴格，但是觸犯者會被逐出教會，在社會上等於死路一條。十三世紀的法律又回到火刑，一五三二年的神聖羅馬帝國皇帝查理五世仍沿用這條罰則。女修道院規定年輕修女不得同床（中間必須隔著年長修女），可見連接受完整倫理教育的修女，都逃不過教會對於同性關係的懷疑與審視。

　　庫爾貝的《睡眠》（詳參243頁）描繪女性之間的性愛，成為藝術史上的一大挑戰。庫爾貝知名的「現實主義宣言」早已闡明他追求真實的理念，作品一再挑戰社會倫理道德的敏感神經，比如頁187的《世界的起源》就是其中一個例子。不過，各位可別忘了，這些看似激情的作品，是源自於庫爾貝犀利的觀察力及貫徹始終的寫實主義精神。這幅作品沒有美化女性的身體，只是如實描繪；女性胴體的美麗、性魅力與女子之間的情慾，醞釀出一股離經叛道的神祕美感，根本毋須美化，便足以感動庫爾貝本人。

　　畫家庫爾貝晚景淒涼，涉及同志議題的藝術作品也同樣不見容於世，尤其是女同志戀情，長期以來都被列為禁忌。而現代的同志大遊行，也在在證明了歧視至今尚未消失。

神
話
與
聖
經
的
亂
倫
故
事

大女兒對小女兒說道:

「我昨夜與父親同寢。今夜我們再叫他喝酒,你可

以進去與他同寢。這樣,我們好從父親存留後裔。」

於是,那夜她們又叫父親喝酒,小女兒起來與他

父親同寢;她幾時躺下,幾時起來,父親都不知道。

——略引用自創世紀

▼ 阿爾布雷希特‧阿爾特多費(Albrecht Altdorfer),《羅得與女兒們》(Lot
and his daughter),1537年,維也納藝術史博物館
羅得與女兒們的故事有一個值得注意的地方:提議亂倫的是女兒,不是父親,
而且父親「什麼都不知道」。就算爛醉如泥,怎麼可能有男人連自己在進行性
行為都不知道?聖經的立場很明確,千錯萬錯都不是男人的錯。

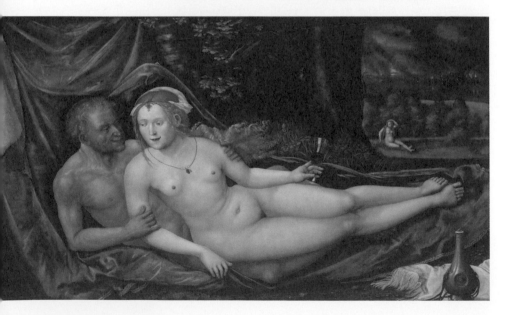

上帝決定降火燒毀墮落的所多瑪城，這個故事與諾亞方舟相同，只有善良的羅得一家得以倖免於難。可是，年老的羅得已失去妻子，只剩下兩個女兒，無法傳續香火——結果兩姊妹選擇跟父親結合。如此這般，大女兒的兒子成為摩押人的祖先，小女兒的兒子成為亞捫人的始祖。創造《舊約聖經》的是猶太人，而摩押人與亞捫人都是猶太人的鄰近民族。猶太人創造

▼ 揚・馬賽斯（Jan Massys），《羅得與女兒們》（Lot And His Daughters），1565年，布魯塞爾皇家美術館
揚・馬賽斯繼承父親昆汀・馬賽斯（Quentin Massys）的畫室，主要活躍於安特衛普。他的風格受到楓丹白露畫派（詳參159、163頁）的強烈影響，體態與肌膚顯得光滑圓潤。

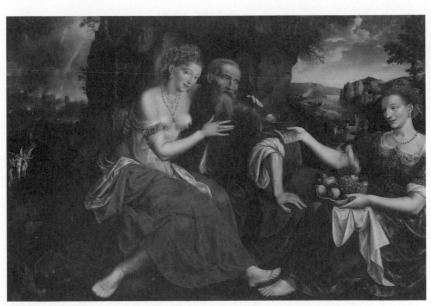

這個故事，可能是想標榜自己的血統比鄰近民族更優秀，此外還有另一個原因：猶太民族周遭都是多神教教徒。

多神教與一神教不同，他們的世界由男神與女神一同開創，勢必就得走上亂倫之路。例如希臘神話中就有很多亂倫的例子——主神宙斯與妻子赫拉原本即為姊弟；伊底帕斯（Oedipus）的妻子伊俄卡斯忒（Jocasta）原本是他的母親，「伊底帕斯情結」從此成為戀母情節的代名詞；馬卡柔斯（Macareus）與卡那刻（Canace）這對兄妹，因相戀而被迫自殺；愛上父親、懷了父親孩子的哀傷密耳拉（Myrrha）。埃及神話、烏加里特神話也有亂倫的情節，以上都是多神教。附帶一提，生下日本列島的伊邪那岐與伊邪那美也是兄妹兼夫妻。

猶太人一生最重要的義務就是傳宗接代，因此如果丈夫在留下子嗣前就死亡，他的兄弟必須迎娶其妻。不過，他們對近親婚姻基本上持保守態度，施洗約翰大力抨擊猶太王希律·安提帕斯，就是因為他娶了其異母兄腓力之妻希羅底。中世紀的基督教社會頒布「七等親之內禁止結婚」的法令，此令一出，小村莊的村民幾乎別想跟同村的人結婚（十三世紀時放寬法令，改成四等親內不得結婚）。

不過，「上有政策，下有對策」，生命會自己找出

路。基督教社會基本上不認同離婚，這條「X等親內禁止結婚」的法令恰巧成為有心人離婚的藉口。此法條的愛用者多半是王公貴族，比如亨利八世與路易七世，他們都是某一天突然「發現」，原來自己與那位貌合神離的妻子之間「很遺憾地」符合這條規定，那就只好離婚啦。

▼ 約翰・威廉姆・沃特豪斯，《畢卜莉絲》（Byblis），1884年，印度海德拉巴薩拉姜（Salar Jung）博物館
畢卜莉絲是希臘神話中的一名女子，她愛上雙胞胎哥哥考諾斯（Cannus）。戀情無法開花結果，畢卜莉絲傷心欲絕、淚如雨下，最後成為泉之妖精。

變心與嫉妒

當愛已成往事——

▲ 法蘭西斯・丹比（Francis Danby），《愛的絕望》（Disappointed Love），
1821 年後，倫敦維多利亞與艾伯特美術館
法蘭西斯・丹比將整體色調調暗，唯獨少女的衣裳相當明亮，成功將觀者的
視線凝聚在少女身上。她的衣裳潔白無瑕，或許意味著這名少女仍是處女。

　　愛情是不平等的。原本相愛的兩人，總會有一方
愛火漸熄；雙方的愛產生落差，終將分手。投注較多
愛的那方肯定會妒火中燒，就像布隆津諾《愛的寓意》
（詳參 38 頁）中的「嫉妒」，她煩惱地搔頭、痛苦哭叫。

　　以「負心與痴情」為題的藝術作品多不勝數，最有
名的例子就是愛爾蘭畫家法蘭西斯・丹比的《愛的絕
望》。陰暗的森林中，一名少女在沼澤邊掩面悲嘆。一

旁的盒式墜子已掀開，照片上的人影是她的情人嗎？少女腳邊的水面上漂浮著幾張白紙，是撕碎的信紙嗎？法蘭西斯・丹比沒有給予更多線索。信上是否寫著情人的死訊？可是信被撕碎了，莫非這是情人的分手信？畫中的情節，全憑觀者自由想像。

奧維德的《變形記》當中，有許多角色由於得不到愛或悲戀，最終變成花朵或星星。此書並非他一個人的創作，而是取材自古代各種民間故事；「變心與妒火」從古時候起便折磨許多痴情男女。

即使有了婚姻的約束，還是管不住人心的歸向。不過，婚姻有神的見證，可不能說離婚就離婚，僅有少數情況下才能離得成；比如長年生不出小孩，或是妻子不貞，但是不公平的是：丈夫外遇並不在此範疇內。除了上述例子，近親婚姻也能訴請離婚。如前一節所述，很多丈夫在結婚數年後突然「發現」

▲ 赫伯特・詹姆斯・德拉波（Herbert James Draper），《霧中的克莉堤耶》（Clyties of the Mist），1912年，私人收藏

這是奧維德《變形記》的其中一則故事：水精靈克莉堤耶愛上太陽神阿波羅，但阿波羅對她逐漸失去興趣，連瞧都不瞧她一眼。得不到關愛的克莉堤耶忿忿不平、非常痛苦，終日唉聲嘆氣，不知不覺中長出了根，變成香水草（Heliotropium arborescens）。由於這種花一直面向太陽，後人從新大陸引進向日葵後，為了強調向光性，因而將故事中的花改成向日葵。

老婆是自己的近親，反正古時候竄改族譜就跟吃飯一樣容易。

得不到你，就殺了你

　　說到與外遇有關的悲劇，首推「保羅與法蘭西斯卡」；當中最有名的畫作出自於安格爾之手，而且最是栩栩如生。畫面中間的男子保羅拉長身子，摟著法蘭西斯卡的頸項，朝面頰一吻。他的貿然示愛令法蘭西斯卡一驚，手中的禱告書掉了下去。

　　她的表情如痴如醉，微微一笑，彷彿已期待此刻許久。不料，一名男子從他們身後的緯織壁毯探出身子。他是法蘭西斯卡的丈夫，也是保羅的哥哥——喬凡尼。他悄悄靠近他們，舉起長劍。喬凡尼早就懷疑弟弟與妻子有染，如今證據確鑿，令他臉上滿是憤怒。

　　這三個人都是歷史上的真實人物。保羅・馬拉泰斯塔（Paolo Malatesta）是十三世紀中期統治里米尼（Rimini）的馬拉泰斯塔家三男。當時歐洲分成兩派勢

▶ 讓・奧古斯特・多米尼克・安格爾，《保羅與法蘭西斯卡》（Paolo and Francesca），1859年，昂杰美術館（Musée des Beaux-Arts d'Angers）
安格爾身為學院藝術派的代表人物，卻不重視人體結構正確度，瞧瞧畫中保羅的身體，簡直跟軟體動物一樣。另一方面，安格爾的素描技巧無人能敵，筆觸細緻、寫實度高，各位可從法蘭西斯卡的優雅神情及衣物線條窺知一二。

▲ 皮耶羅‧迪‧科西莫（Piero di
Cosimo），《普洛克莉絲之死》（The
Death of Procris），1495-1500年，倫
敦國家美術館

此作品靈感亦來自於奧維德的《變形
記》。一個是對妻子百般猜疑的丈夫，
一個是因嫉妒而命喪黃泉的妻子；原本
相愛的夫妻，卻由於強烈的猜忌產生齟
齬。面色蒼白的普洛克莉絲無力地蜷起
手指，動物們在一旁默默守候，場景寧
靜而肅穆。

▼ 葛耶塔諾‧普雷維亞堤（Gaetano Previati），《保羅與法蘭西斯卡》（The Deaths of Paolo and Francesca），1887年，貝加莫卡拉拉學院

義大利畫家普雷維亞堤運用了同期印象派的色彩分割法，但題材卻比較接近於拉斐爾前派。本作品是融合兩種風格的典型範例。同樣的主題，安格爾版（詳參253頁）較為沉穩，普雷維亞堤版較為戲劇化，各位不妨對照看看。

力，一派支持羅馬教宗，一派支持神聖羅馬帝國皇帝，形成無止盡的內亂。馬拉泰斯塔家是義大利東北部的歸爾甫派（教宗派）一大勢力，與吉伯林派（皇帝派）不斷拉鋸。

保羅的哥哥喬凡尼（Giovanni Malatesta）為了拉攏歸爾甫派的盟軍，於是迎娶拉溫納（Ravenna）領主達·波倫塔（Da Polenta）家的女兒法蘭西斯卡。保羅在這段期間離開里米尼四處征戰，戰功彪炳，教宗馬丁四世於一二八二年任命他為軍隊指揮官。

忙著南征北討的保羅，怎麼會有時間跟嫂子法蘭西斯卡偷情？沒有人知道。總之，保羅登上最高軍階後，隔年突然在里米尼遇害。而兇手就是保羅的親哥哥喬凡尼，因為哥哥察覺妻子與弟弟有染，於是憤而殺害。

這則故事之所以流傳千古，全歸功於但丁的《神曲·地獄篇》（*Divine Comedy, Inferno*，第五首）。保羅與教宗軍隊待在佛羅倫斯時，可能認識了當地的教宗派指揮者但丁·阿利吉耶里（Dante Alighieri）。當然，也有人認為這全都是但丁杜撰的。但丁與詩人維吉爾（Vergil）同遊地獄時，遇見哭泣的法蘭西斯卡；被妒火吞噬的丈夫、私通的妻子與弟弟，三人全都在地獄裡。

▼ 安格莉卡・考夫曼（Angelica Kauffmann），《被忒修斯拋棄的阿里阿德涅》
（Ariadne Abandoned by Theseus），1774年，休士頓美術館
阿里阿德涅對情郎忒修斯提供百般幫助，最後卻被遺留在奈克索斯島。畫中
的她望著珠寶盒嘆氣，這是情郎從前送她的禮物嗎？奧地利畫家安格莉卡・
考夫曼（她在英國也頗有名氣）是歷史上頗富盛名的女性畫家，據說她自己的
婚姻與幾場戀情也飽受波折。

愛的昇華

永恆的愛情—

▲ 宮廷式愛情壁毯

愛心的使用方式從古至今都沒有改變。本作品創作於西元 1400 年後，從此愛
心開始頻繁地出現在繪畫之中。

愛情有純粹與不純粹的分別。一對愛侶藉由各種喜悅合而為一，是純粹的；這種愛情只存在於精神上的冥想與心靈，愛侶只能接吻、擁抱、含蓄地裸身相觸，最後的慰藉不在此範疇。一心追求純粹之愛者，不能接受最後的慰藉。

——安得列亞斯‧卡佩拉努斯，《宮廷式愛情的學問》

從十二世紀起，騎士浪漫傳奇之類的愛情故事開始散見於世，而法國宮廷禮拜堂祭司安得列亞斯‧卡

◀ 作者不詳（俗稱「曼塔的畫家」（Castello della Manta）），《青春之泉（愛之泉）》（The Fountain of Youth，部分），1420年代的義大利曼塔城（Manta）

「愛之泉」題材也是精神式愛情的表現方式之一。場景位在森林中，採用了「關鎖的園」之傳統，中央的噴泉上頭有邱比特雕像。浸泡泉水的男女個個恢復青春，暗示透過精神上的愛意交流，將能使愛情永生不死。此主題經常含有「五感暗喻」，男女互相凝視、互訴情衷、互相撫摸、接吻、肌膚相親，這五感代表愛情的五個階段。浸泡泉水就能喚回青春（重生），這種鍊金術師式的構圖，靈感是來自於深植於西洋文化的凱爾特神話「重生大鍋」，以及基督教的施洗（洗禮）。

佩拉努斯（Andreas Capellanus）的《宮廷式愛情的學問》（*The Art of Courtly Love*）更是俗稱「中世紀愛的藝術」。前文所引用的段落，是卡佩拉努斯主張「如欲達到精神上合而為一，應盡量避免肉體的結合（但是某種程度的結合無傷大雅）」——這就是宮廷式愛情的理想戀愛形式。

一四○○年的壁毯上那對男女，可謂宮廷式愛情的視覺性代表（詳參258頁）。一名騎士來花園向貴婦人示愛，想當然耳，兩者之間完全沒有任何曖昧氛圍，而且女子周遭滿是花草樹木與動物。「關鎖的園」引用自舊約聖經的「雅歌」，此種圖像於中世紀形成，閉鎖花園中的女子就是聖母瑪利亞。「關鎖的園」暗喻瑪利亞的處子之身，對瑪利亞的愛當然不是肉體之愛，而是精神上的信仰之愛。基於以上理由，歌頌精神戀愛的宮廷式愛情畫作，場景總是不出花園。

神祕的婚姻與神魂超拔（Ecstasy）

說起跳脫肉體關係的愛，就不得不提到「神祕的婚姻」與「神魂超拔」——

首先，有一些藝術家描繪了聖母瑪利亞與耶穌的神祕婚姻。此處非指亂倫，而是從前文介紹過的「雅歌」衍生出來的圖像：「閉鎖的園」暗指瑪利亞的處子

之身，當然詩歌中的「新婦」就是指基督教的聖母瑪利亞（註：出自雅歌第四章：我妹子，我新婦，乃是關鎖的園，禁閉的井，封閉的泉源），因此代表耶穌與瑪利亞舉行了去除肉體關係的神祕婚姻。藝術家的用意是讚揚信仰上的心靈結合。類似的主題還有瑪利亞坐上天國女王寶座的「聖母加冕」（Coronation of the Virgin）。

◀ 羅倫佐・洛托，《聖加大肋納的神祕婚姻》（The Mystic Marriage of St Catherine），1523年，貝加莫卡拉拉學院

傳說亞歷山大的聖加大肋納是埃及公主，因此畫中的她衣冠楚楚。本作品委託者是羅倫佐・洛托的房東，位於畫面左方。上方原本有貝加莫的都市景緻，後來被占領貝加莫的法軍割走了。

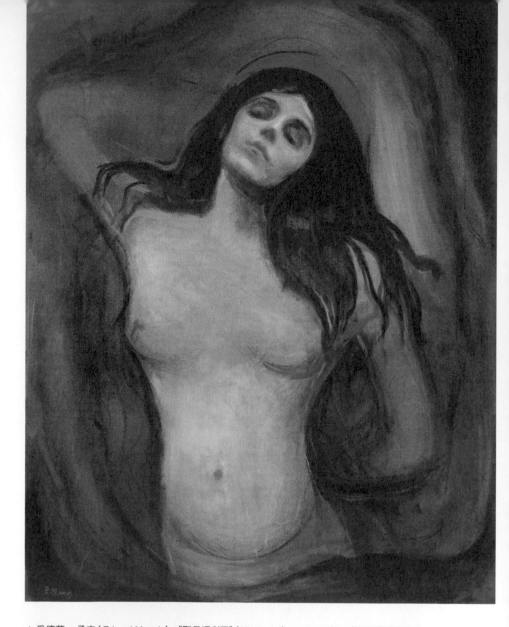

▲ 愛德華 · 孟克（Edvard Munch），《聖母瑪利亞》（Madonna），1894-95 年，奧斯陸國家美術館
此一主題，孟克共畫了五個版本。畫中的瑪利亞得知自己將受聖神降孕，因此感受到神魂超拔；本書
與傳統的聖母領報畫作不同，性感中帶有一絲黑暗氛圍。

擁有神祕婚姻體驗的不只瑪利亞，還有聖加大肋納。聖加大肋納不只一位，此處介紹的並非瑟納的聖加大利納，而是亞歷山大的聖加大肋納（註：聖加大利納與聖加大肋納的義大利語都是 Santa Caterina）。聖加大肋納受洗成為基督教的信徒，與耶穌舉行神祕婚姻，因此她經常出現在神祕婚姻題材的作品中。頁261的聖加大肋納跪在右側，接受稚子耶穌的戒指。

　　至高無上的信仰之愛稱為「神魂超拔」。這是神蹟之一，在信徒的信仰達到最高境界時會驟然失神，此種狂喜與性事上的高潮都是使用「Ecstasy」一詞。此題材多半以引人遐想的方式展現，例如本書頁234至頁235的抹大拉馬利亞以及貝尼尼創作的聖女大德蘭。

濟安・貝尼尼，《聖女大德蘭的神魂超拔》（The Ecstasy of Saint Theresa），1647-52年，羅馬勝利之后聖母堂柯納洛禮拜堂
聖女大德蘭被天使的黃金箭桿貫穿，使她感受前所未有的神祕體驗。本作品雕刻得細緻柔滑，令人難以想像這是堅硬的大理石；貝尼尼在雕像兩側設有觀眾席，增添了巴洛克式的劇場氛圍。

天上的維納斯 VS 地上的維納斯

描繪《維納斯的凱旋（勝利）》的祝生盤（義大利文：Desco da parto，英文：birth tray）也是闡揚精神之愛，是一件非常奇妙的作品。維納斯下體發光，射向花園裡的騎士們；騎士們個個神情恍惚，對維納斯獻上無限的愛與忠誠。發出光芒、用信仰之火燃燒信徒之心──這是表現瑪利亞、耶穌與天父耶和華題材常見的表現手法。此外，維納斯左右旁邊的那兩位並非邱比特，而是天使，表示這位維納斯同時也是瑪利亞的化身。

我們在第一章已經介紹過文藝復興時期的「天上維納斯」（精神上的信仰之愛）與「地上維納斯」（物質上的肉體之愛）之對比，文藝復興運動的用意是在基督教派的一神教文化中重新審視古代的多神教文化，因此必須消除矛盾、努力將兩者合而為一。難怪原本代表肉體之愛的維納斯，會被藝術家賦予基督教派的至高之愛屬性。

以隱晦難解知名的《聖愛與俗愛》（詳參266頁），我們也可以套用同樣的脈絡來解釋。畫面左右兩邊各有一名女子，一位裸體，一位身著華服；前者左手高舉冒出愛火的容器，後者右手握著象徵維納斯的玫瑰。石棺上刻有遭受鞭打的邱比特，暗喻著「教育邱比特」

（詳參2-1「邱比特」）——此處代表的含意是否定盲目
之愛，抑制非理性之愛、肉體之愛。

　　換句話說，身著華服的女子是「俗愛」（地上維納
斯），摟在腰間的甕代表俗世的慾望，而裸體女子是
「聖愛」（天上維納斯）。畫面中央不是噴水池也不是浴

▼ **作者不詳，《維納斯的凱旋》（The triumph of Venus）祝生盤，15世紀前期**
這是一件用來祈求、祝賀生產的祝生盤。維納斯位在橢圓形聖光中，這種光
圈的原型來自於女性的子宮，萬物之母瑪利亞或基督身後經常出現這種聖光。
換句話說，圖中的女子既是維納斯，也是瑪利亞。

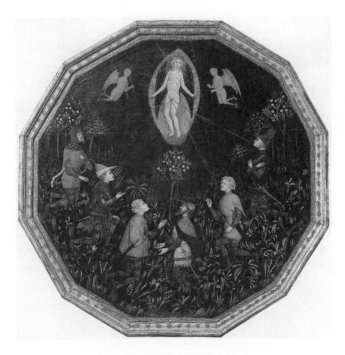

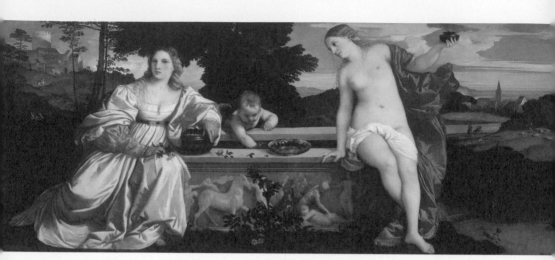

▲ 提齊安諾 · 維伽略（提香），《聖愛與俗愛》（Sacred and Profane Love），
1514年，羅馬博爾蓋塞美術館
這是提香送給貴族尼古拉 · 奧雷利歐（Niccolò Aurelio）的結婚禮物。「地上的
維納斯」代表人世間的男女之愛，望向觀畫者，而「天上的維納斯」則超然地
望向「地上的維納斯」。

浴缸，而是裝滿水的石棺，其中暗藏重大隱喻。石棺
代表死亡，邱比特將手伸進水中，意圖撈取某物，意
即邱比特擔任「重生」的重責大任。「愛」（厄洛斯）在
宇宙創始神話中是不可或缺的要素（詳參2-1），「愛」
——就是萬物誕生的原動力。

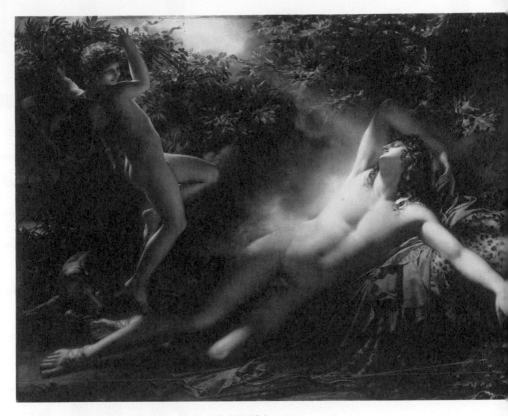

▲ 安・路易・吉羅代─特里奧松，《沉眠的恩底彌翁》（The Sleep of Endymion），1791年，巴黎羅浮宮

這是希臘神話中另一種不同形式的「永恆之愛」：月之女神塞勒涅（Selene）愛上凡人恩底彌翁，長生不老的天神愛上壽命有限的凡人，意味著無法長相廝守。月之女神請求宙斯賜予恩底彌翁永恆的青春，願望實現了，但是美青年恩底彌翁也陷入了永遠的沉眠。

官能美術史：ヌードが語る名画の謎

解讀西洋名畫中的情與慾【五週年新裝版】

作者：池上英洋｜譯者：林佩瑾｜審訂者：陳淑華｜編輯：李雅蓁｜企劃經理：何靜婷｜封面設計：陳恩安｜內頁排版：楊珮琪

編輯總監：蘇清霖｜董事長：趙政岷｜出版者：時報文化出版企業股份有限公司／108019 台北市和平西路三段 240 號 4 樓｜發行專線：02-2306-6842｜讀者服務專線：0800-231-705；02-2304-7103｜讀者服務傳真：02-2304-6858｜郵撥：1934-4724 時報文化出版公司｜信箱：10899 台北華江橋郵局第 99 信箱｜時報悅讀網：www.readingtimes.com.tw｜電子郵箱：new@readingtimes.com.tw｜法律顧問：理律法律事務所／陳長文律師、李念祖律師｜印刷：和楹印刷有限公司

初版一刷：2017 年 5 月 12 日｜二版一刷：2021 年 4 月 16 日
二版二刷：2022 年 6 月 24 日｜定價：新台幣 400 元
版權所有　翻印必究（缺頁或破損的書，請寄回更換）

ISBN 978-957-13-8801-4｜Printed in Taiwan.

KAN'NÔ BIJYUTSUSHI
By Hidehiro IKEGAMI
Copyright © 2014 by Hidehiro IKEGAMI
First published in Japan in 2014 by CHIKUMASHOBO LTD., Tokyo
Traditional Chinese traslation rights arranged with CHIKUMASHOBO LTD.
through Japan Foreign-Rights Centre / Bardon-Chinese Media Agency

　時報文化出版公司成立於一九七五年，並於一九九九年股票上櫃公開發行，於二○○八年脫離中時集團非屬旺中，以「尊重智慧與創意的文化事業」為信念。

情色美術史：解讀西洋名畫中的情與慾／池上英洋作；林佩瑾譯. -- 二版 . – 台北市：時報文化出版企業股份有限公司，2021.04｜272 面；15×20 公分 . --（Hello Design：56）｜譯自：官能美術史：ヌードが語る名画の謎 ISBN 978-957-13-8801-4（平裝）｜1. 美術史 2. 情色藝術 3. 歐洲｜909.4｜110003849